버려지는 디자인 통과되는 디자인

웹&앱 디자인

신승희 지음

길벗

버려지는 디자인 통과되는 디자인 - 웹&앱 디자인

No Good design Good design - Web&App design

초판 발행 · 2019년 8월 5일
초판 6쇄 발행 · 2024년 6월 20일

지은이 · 신승희
발행인 · 이종원
발행처 · (주)도서출판 길벗
출판사 등록일 · 1990년 12월 24일
주소 · 서울시 마포구 월드컵로 10길 56(서교동)
대표전화 · 02)332-0931 | **팩스** · 02)323-0586
홈페이지 · www.gilbut.co.kr | **이메일** · gilbut@gilbut.co.kr

기획 및 책임 편집 · 정미정(jmj@gilbut.co.kr)
표지 디자인 · 장기춘 | **제작** · 이준호, 손일순, 이진혁
영업 마케팅 · 전선하, 차명환, 박민영 | **유통혁신** · 한준희 | **영업관리** · 김명자 | **독자지원** · 윤정아

기획 및 편집 진행 · 앤미디어(master@nmediabook.com) | **전산 편집** · 앤미디어
CTP 출력 및 인쇄 · 상지사 | **제본** · 상지사

ISBN 979-11-6050-852-9 03600

(길벗 도서번호 007038)

정가 17,000원

독자의 1초까지 아껴주는 정성 길벗출판사

(주)도서출판 길벗 · IT교육서, IT단행본, 경제경영서, 어학&실용서, 인문교양서, 자녀교육서 ▶ www.gilbut.co.kr
길벗스쿨 · 국어학습, 수학학습, 어린이교양, 주니어 어학학습, 학습단행본 ▶ www.gilbutschool.co.kr

페이스북 · www.facebook.com/gilbutzigy
네이버 포스트 · post.naver.com/gilbutzigy

PREFACE

통과되는 디자인은
어떤 디자인일까?

20년 전 웹 마스터로 시작해 웹 디자이너의 꿈을 키우며 공부하고 디자인 기획 책임자로 성장하며 수많은 프로젝트를 진행하면서 수많은 클라이언트를 만났습니다. 웹 사이트 특성상 메인 페이지와 다양한 서브 페이지가 존재하니 디자인한 웹 페이지는 과장을 보태면 만 장을 족히 넘지 않을까 싶습니다. 이렇게 많은 웹 페이지 디자인을 했다는 것은 결국 셀 수 없이 많은 수정 작업을 하며 클라이언트들과 씨름했다는 것을 뜻합니다.

이 과정에서 '클라이언트는 모두 성향이 다르고 프로젝트의 목표 또한 각기 각색이지만 비슷한 상황을 공통으로 선호한다는 것'을 체득했습니다.

클라이언트의 볼멘 소리에 관해 디자이너는 고민합니다. 이러지도 저러지도 못하고 클라이언트의 요구사항을 반영하기도 바쁩니다. 초기 디자인 콘셉트는 사라지고, 디자인이 죽도 밥도 안되는 시점이 오면 못 해 먹겠다며 애꿎은 마우스만 집어 던집니다. 노련한 디자이너는 클라이언트의 볼멘 소리 뒤에 가려진 '진짜 하고 싶은 말'을 생각합니다.

그리기만 하면 작품을 만들어내는 사람들은 모르는 것이 있습니다. 자신이 만든 작품이 어떻게 훌륭해질 수 있었는지 설명하기 힘듭니다. 그저 혼신의 힘을 다했고 사람들은 열광할 뿐입니다. 통과되는 디자인도 마찬가지입니다.

이 책에서는 클라이언트가 하고 싶은 말에 관해 디자이너 눈에 충분하다고 생각한 디자인이 어떤 점에서 클라이언트가 등을 돌리게 되었는지 꼼꼼하게 확인할 수 있습니다. 웹 디자인 트렌드 변화에 따라 보는 시각이 다를 수 있고, 버려지는 디자인이 꼭 나쁘다고 할 수 없지만, 디자이너가 아닌 클라이언트가 꼭 집어 말하지 못하는 점이 무엇인지 비교할 수 있습니다.

여러분의 디자인에서도 해결의 실마리를 찾기에 큰 단서가 되기를 바랍니다.

신승희

CONTENTS

Part 1 컬러

디자인 이론 Ⅰ 디자인은 색의 언어로 말한다 10

디자인 보는 법 Ⅰ 메시지가 있는 컬러로 사용자의 감정을 끌어내라 24

01 배경과 색상을 통일한 인풋 박스 디자인 30

02 네거티브 요소로 주목성을 높인 탭 디자인 32

03 바탕색을 조절한 상세 페이지 디자인 34

04 톤 온 톤 배색의 로그인 페이지 디자인 36

05 브랜드 컬러를 살리는 인덱스 디자인 38

06 절제된 컬러를 사용한 인덱스 디자인 40

07 색상 대비로 강조한 로그인 페이지 디자인 42

08 스트라이프 패턴으로 구분한 테이블 디자인 44

09 주제에 맞게 색을 적용한 퍼스널 웹 디자인 46

10 포인트 컬러를 적용한 CTA 버튼 디자인 48

11 흰색/배경색으로 정리한 정보 페이지 디자인 50

12 포인트 컬러로 강조한 주요 메뉴 디자인 52

13 톤 온 톤 배색을 이용한 테이블 디자인 54

14 일관성 있는 색상의 전체 페이지 디자인 56

15 포인트 컬러로 강조한 인덱스 디자인 58

16 다채로운 색상의 인덱스 디자인 60

Part 2 그리드

디자인 이론 Ⅰ 레이아웃과 그리드로 시선을 사로잡아라 64

디자인 보는 법 Ⅰ 그리드로 화면에 리듬감을 만들어라 70

01 비율이 다른 사진을 정리한 레이아웃 디자인 72

02 가독성을 높인 2단 컬럼 디자인 74

03 확장 그리드로 공간을 활용한 콘텐츠 디자인 76

04 사선 그리드로 역동적인 인덱스 디자인 78

05 레이아웃을 변경해 전문적인 콘텐츠 디자인 80

06 여백으로 전달력을 높인 인덱스 디자인 82

07 핵심 정보의 강약을 살린 상세 페이지 디자인 84

08 2단 그리드를 변형한 정보 페이지 디자인 86

09 제품 사진으로 구분한 블로그 모듈 디자인 88

10 배경과 연결해 그리드를 확장한 모듈 디자인 90

11 테두리를 이용한 모듈 디자인 92

12 그림자를 활용한 모듈 디자인 94

13 여백으로 사진을 구분한 모듈 디자인 96

14 기능에 충실한 로그인 페이지 디자인 98

15 사용 목적을 고려한 레이아웃 디자인 100

16 2단 그리드로 한눈에 파악하는 테이블 디자인 102

17 사선 그리드로 화면을 분할한 인덱스 디자인 104

18 레이아웃에 변화를 준 콘텐츠 디자인 106

19 계층 그리드를 나눈 인덱스 디자인 108

20 경계를 명확히 나눠 구분한 모듈 디자인 110

Part 3 타이포그래피

디자인 이론 | 속삭이는 글자 크게 외치는 글자 114

디자인 보는 법 | 이야기의 리듬감을 확인하라 124

01 서체에 변화를 준 소개 페이지 디자인 126

02 캘리그래피를 활용한 인덱스 디자인 128

03 서체 변화로 전달력을 높인 인덱스 디자인 130

04 글자 크기로 가독성을 높인 인덱스 디자인 132

05 텍스트를 정렬한 인덱스 디자인 134

06 영역의 강약을 조절한 상세 페이지 디자인 136

07 여백을 적용해 가독성을 살린 모듈 디자인 138

08 이니셜로 시리즈 앱을 표현한 스플래시 디자인 140

09 중요도에 따라 강조한 관리자 페이지 디자인 142

10 작아도 가독성 좋은 콘텐츠 메뉴 디자인 144

11 단에 변화를 준 콘텐츠 디자인 146

12 콘텐츠 우선순위로 강조한 정보 디자인 148

13 프레임을 더한 회원가입 페이지 디자인 150

14 타이틀에 변화를 준 메뉴 디자인 152

15 타이틀 크기에 변화를 준 메뉴 디자인 154

Part 4 그래픽 요소

디자인 이론 | 몸짓 언어로 대화하듯 시각 언어로 대화하라 158

디자인 보는 법 | 멀리서 보면 요소가 보인다 168

01 여백이 있는 사진을 활용한 인덱스 디자인 172

02 핵심 내용이 담긴 아이콘 디자인 174

03 상품의 모티브를 살린 메뉴 디자인 176

04 도형으로 주제를 상징한 인덱스 디자인 178

05 그래픽 요소를 줄여 정리한 상품 사진 디자인 180

06 장식 요소를 줄인 인덱스 디자인 182

07 전면 사진으로 강조한 인덱스 디자인 184

08 무형 메시지를 전달하는 상품 목록 디자인 186

09 배경 없는 이미지를 활용한 콘텐츠 설명 디자인 188

10 계층 그리드에 사진을 활용한 모듈 디자인 190

11 라인 일러스트를 활용한 인덱스 디자인 192

12 사선으로 공간감을 살린 인덱스 디자인 194

13 통일성과 개성을 모두 잡은 배너 디자인 196

14 트리밍으로 흥미를 유발하는 상품 디자인 198

15 원형으로 주목성을 높인 스플래시 디자인 200

16 블러 처리로 집중력을 높인 팝업 디자인 202

17 인포그래픽으로 전달력을 높인 블로그 디자인 204

18 상품을 돋보이게 하는 메인 슬라이드 디자인 206

19 그래프로 데이터를 시각화한 테이블 디자인 208

Part 5 UX

디자인 이론 I 사용자와 함께 디자인하라 212

디자인 보는 법 I 편리한가? 즐거운가? 만족스러운가? 216

01 페이지 기능을 부각한 헤더 디자인 218

02 주요 기능을 배치한 메인 슬라이드 디자인 220

03 이동의 편리성을 높인 내비게이션 디자인 222

04 접근성을 높인 펼침 메뉴 디자인 224

05 사진 활용으로 정보력을 높인 게시판 디자인 226

06 정보를 한눈에 알 수 있는 인덱스 디자인 228

07 클릭 횟수를 줄이는 이벤트 디자인 230

08 직관성을 높이는 인포그래픽 디자인 232

09 사용성을 높이는 인풋 박스 디자인 234

10 톤 앤 매너를 맞춘 서브 헤더 디자인 236

11 기능을 더한 인덱스 디자인 238

12 마음을 읽는 상세 페이지 디자인 240

13 섬네일 배너를 활용한 슬라이드 디자인 242

14 구매 이유를 안내하는 상세 페이지 디자인 244

15 단순해서 눈에 띄는 앱 아이콘 디자인 246

16 임팩트 있게 구성한 프로필 디자인 248

17 터치 영역의 크기를 고려한 메뉴 디자인 250

18 행동을 유도하는 버튼 디자인 252

19 반응형 웹 사이트를 고려한 카드형 디자인 254

찾아보기 256

PREVIEW

이 책은 컬러, 그리드, 타이포그래피, 그래픽 요소, UX(사용자 경험)를 주제로 89개의 디자인 시안 아이템을 5개의 파트로 나누어 구성하였습니다. 직관적으로 보고 이해할 수 있도록 왼쪽 페이지에는 버려지는 디자인을, 오른쪽 페이지에는 통과된 디자인 시안을 배치하여 비교 분석하였습니다.

COMPOSITION

디자인을 보는 눈을 키우고 명확한 기준을 세우는 데 도움이 되도록 디자인 이론을 제시하고, 버려지는 디자인(No Good)과 통과된 디자인(Good)을 직관적으로 비교할 수 있도록 구성되어 있습니다.

디자인 이론

웹&앱 디자인을 하면서 통과되는 디자인을 위해 꼭 알아야 할 디자인 이론을 알아보고, 다양한 웹&앱 디자인 사례를 통해서 좋은 디자인과 잘못된 디자인을 살펴봅니다. 이론에 대한 이해를 돕기 위해 설명 이미지와 사례 이미지를 통해 개념을 확실히 이해할 수 있습니다.

디자인 해설

잘 된 웹&앱 디자인 사례를 통해 디자인할 때 어떤 점을 고려해야 하는지 매체의 특성, 주제, 웹&앱 디자인에 사용해야 할 콘텐츠에 따라 어떤 디자인이 효과적인지 알아봅니다. 뚜렷한 기준을 알아두면 디자인이 훨씬 쉬워집니다.

버려지는 디자인(NG)/통과되는 디자인(GOOD)

왼쪽 페이지에는 버려진 디자인이 있고, 오른쪽 페이지에는 통과된 디자인이 있습니다. 실제로 버려졌던 디자인과 통과되었던 디자인을 대조하여 그 차이를 확연히 알 수 있으며, 어떤 점을 수정했을 때 통과되었는지 살펴보면서 좋은 디자인을 위한 힘을 키울 수 있습니다.

비주얼
디자인

PART 1 컬러

통과되는

디자인은 색의 언어로 말한다

색으로 감정과 메시지를 전달할 수 있습니다. 채도나 명도가 높으면 밝고 신선한 느낌을 줄 수 있고, 반대로 채도와 명도가 낮으면 딱딱하거나 어두운 느낌을 줄 수 있습니다. 같은 붉은색도 채도나 명도에 따라 경쾌한 느낌이 들 수 있고, 우울한 느낌이 들 수도 있습니다. 메시지를 표현하거나 느낌에 영향을 줄 수 있는 색의 몇 가지 특징을 알아보겠습니다.

밝은 색 vs 어두운 색

색의 밝고 어두움을 나타내는 정도를 '명도(Value)'라 합니다. 밝은 흰색(10)은 명도가 높아 가벼운 느낌이고, 어두운 검은색(0)은 명도가 낮아 무거운 느낌입니다. 노란색은 7~10에 해당하는 고명도이고, 빨간색은 4~6의 중명도이며, 파란색은 0~3의 저명도입니다. 어두운 배경의 사진에 검은색으로 글씨를 쓰면 잘 보이지 않는 것처럼 명도의 차이는 가독성에 중요한 역할을 합니다.

▲ 어두운 배경에서는 밝은 글자, 밝은 배경에서는 어두운 글자를 사용하면 명도 대비로 인해 가독성이 높아진다.

선명한 색 vs 탁한 색

컬러의 또렷함, 선명한 정도를 '채도(Saturation)'라 부르며 색상에서 색의 강약의 정도를 말합니다. 아무 색도 섞이지 않아 원색에 가깝게 맑고 깨끗한 색은 채도가 높은 색(14 : 먼셀 표색계의 채도 기준)이고, 다른 어떤 색이라도 섞이면 선명도가 떨어지며 수수하고 탁한 색, 즉 채도가 낮은 색(1)이 됩니다. 흰색, 회색, 검은색처럼 색상이 없으며 밝고 어두움만 있는 색은 채도가 없어 무채색(0)입니다.

샛빨강, 샛노랑처럼 '샛'이 붙는 색은 채도가 높음을 표현하는 말이며, 검붉은, 거무죽죽, 칙칙한 등은 채도가 낮음을 표현하는 우리 말입니다. 채도가 다른 두 색을 가까이 하면 서로 영향을 줍니다. 채도가 높은 색은 채도가 더 높아 보이고, 채도가 낮은 색은 채도가 더욱 낮아 보이는데 이러한 현상을 '채도 대비'라고 합니다.

모든 색상이 있는 색은 유채색이며, 750만 개이지만 눈으로 식별할 수 있는 것은 300개 정도입니다. 또한 실생활과 디자인에서 구분하여 사용하는 색은 약 50개 정도로 생각보다 많지 않습니다.

채도와 명도의 개념을 합한 '톤(Tone)'의 차이를 중요하게 여겨 색이 가진 감정과 느낌을 미리 파악하면 색을 더욱 풍성하게 표현할 수 있습니다.

▲ 채도가 높아 선명하고 화려하며 눈에 잘 띈다.
(출처 : www.designspiration.net)

▲ 채도가 낮아 수수하고 중후하다.

색상

먹음직스러운 음식, 아름다운 꽃, 자연 환경 등에서 색이 사라지면 감각을 느낄 수 없습니다. 색을 볼 때 가장 먼저 눈에 들어오는 것은 색상(Hue)으로, 어떤 색을 다른 색과 구별하여 나타낸 고유한 속성, 즉 빨강, 노랑, 초록, 파랑 등을 말합니다.

색상에는 따뜻하거나 차가운 느낌을 주는 '온도감'이 있습니다. 빨강, 주황, 노랑처럼 따뜻한 느낌의 색(난색)과 파랑, 남색, 청록을 중심으로 차가운 느낌의 색(한색), 그리고 녹색, 보라처럼 따뜻하거나 차갑지 않은 느낌의 색(중성색)이 있습니다. 빠르고 강하게 감정을 일으키는 색상은 디자인에서도 첫인상을 좌우하는 중요한 요소입니다.

▲ 따뜻한 느낌의 난색

▲ 차가운 느낌의 한색

색은 빛에 의해 보이는 색과 잉크로 표현하는 색이 서로 다릅니다. 빛의 색을 모두 혼합하면 흰색이 되고, 잉크의 색을 모두 혼합하면 검은색이 됩니다. 수채화를 그릴 때 다채로운 색으로 그릴수록 붓을 씻은 물통이 까맣게 변하는 것과 같습니다. 빛의 색과 잉크의 색에 관해 살펴보겠습니다.

빛의 색 RGB

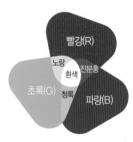

빛의 3원색은 빨강(Red), 초록(Green), 파랑(Blue)입니다. 이 색들을 다양한 비율로 겹쳐 여러 가지 색을 만들 수 있습니다. 비온 뒤 높은 하늘에 비친 무지개는 공중에 떠 있는 물방울에 빛이 통과하면서 빛의 색이 눈에 보이는 것입니다.

▲ 빨강 + 초록 = 노랑, 빨강 + 파랑 = 진분홍, 파랑 + 초록 = 청록
　빨강 + 초록 + 파랑 = **흰색**
　흰색 = 노랑 + 청록 = 노랑 + 진분홍 = 청록 + 진분홍 ← 서로 보색

낮에 햇빛이 밝을 때는 눈부신 하얀 빛이고, 밤에는 빛이 사라져 어둡습니다. 이처럼 빛의 색은 빨강, 초록, 파랑을 더할수록 흰색이 됩니다. 이때 노랑과 청록을 겹치면 흰색, 진분홍과 노랑을 겹쳐도 흰색, 청록과 진분홍을 겹쳐도 흰색이 되는데, 이렇게 흰색을 만드는 두 가지 색을 서로 '보색'이라고 합니다.

잉크의 색 CMYK

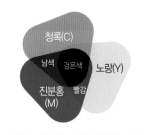

▲ 청록 + 진분홍 = 남색, 진분홍 + 노랑 = 빨강, 청록 + 노랑 = 초록

청록 + 진분홍 + 노랑 = **검은색**

검은색 = 남색 + 빨강 = 초록 + 남색 = 빨강 + 초록 ← 서로 보색

잉크의 3원색은 청록(Cyan), 진분홍(Magenta), 노랑(Yellow)입니다. 이들은 색을 섞어서는 만들 수 없어 '절대 색상'이라고 합니다. 잉크를 여러 비율로 섞어 다양한 색을 만들 수 있고, 모든 색이 섞이면 검은색이 됩니다.

색상이 다른 두 색의 잉크를 섞어 무채색을 만드는 색을 보색이라고 합니다. 보색은 색상환(Hue Circle)에서 서로 대응하는 위치의 색으로 찾을 수 있습니다. 색상환은 색을 보기 편하게 구분해서 둥글게 원으로 배열한 것을 말하며, 흰색, 회색, 검은색과 같은 무채색은 색상환에 포함되지 않습니다. 먼셀 20 색상환, 오스트발트 24 색상환, NCS 색상환 등 색상환의 종류는 다양하며, 예를 들어 빨간색의 범위는 매우 넓기 때문에 색상환마다 반드시 색상이 일치한다고 할 수는 없습니다.

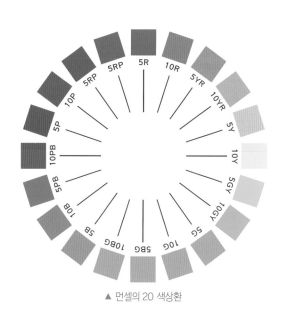

▲ 먼셀의 20 색상환

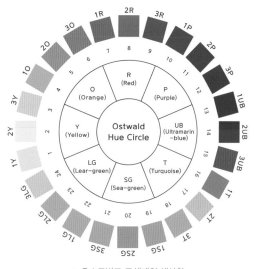

▲ 오스트발트 표색계의 색상환

웹/앱 디자인의 색

화면에서 구현하는 색

　모니터와 스마트폰의 종류는 천차만별입니다. 기기들이 색을 표현할 때 상호 전환하며 같은 색을 표현할 수 있도록 하는 것을 '색 관리(Color Management)'라고 합니다. 화면의 색역을 얼마나 표현할 수 있는지를 '색 재현율'이라고 하며, 색 재현율은 제조업체마다 조금씩 차이가 납니다.

▲ 화면 캡처 비교
애플(왼쪽) #5cc54f
안드로이드(오른쪽) #16c937

▲ 실제 녹색의 HTML 색상 값 #00c73c

　사용자 환경마다 웹 페이지의 색상을 같게 나타내기 위해서는 화면, 운영체제(OS)와 브라우저에서 지원해야 합니다. 사진 편집에서 정교하게 색을 관리하기 위해서는 캘리브레이션(Calibration) 장비로 화면 색상을 맞추기도 합니다.

　디자인 전문가가 아닌 일반 사용자가 화면에서 고유의 색을 구현하기 위해 색 프로파일을 변경하고 캘리브레이션 작업까지 맞추기란 쉽지 않습니다. 따라서 웹 디자이너는 가장 흔하게 사용하는 기기에서 색상이 무너지지 않는지 별도로 체크해야 합니다.

▲ 정교한 색을 관리하는 캘리브레이션

웹 디자이너는 포토샵에서 디자인할 때 사전에 색 프로파일을 일반 모니터 기준에 맞추어 작업합니다. 가장 인기 있는 색 프로파일은 sRGB, adobe RGB, Prophoto RGB입니다. 이중 sRGB(Standard RGB)는 디스플레이의 '표준 색역'이라고 부르며, 디지털 장비에서 효과적으로 색을 표현할 수 있도록 제한적으로 색의 범위를 정한 규약입니다. 정교한 사진 편집 작업에는 광색역을 표현하는 adobe RGB, Prophoto RGB가 필요합니다.

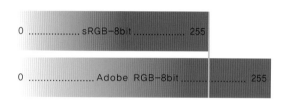

▲ sRGB와 Adobe RGB 프로파일의 색역 비교

포토샵과 인터넷에 올린 사진, 사진 미리 보기 프로그램에서 색감이 차이나는 이유는 바로 프로파일의 설정 때문입니다. 웹 디자인에서는 범용으로 사용하는 sRGB 프로파일을 이용하여 디자인하는 것이 좋습니다.

• 포토샵에서 sRGB를 세팅하는 방법

메뉴에서 〔Edit(편집)〕 → Color Settings(색상 설정) 실행

Color Settings(색상 설정) 대화상자에서 작업 영역(Working Spaces)의 RGB를 'sRGB IEC61966-2.1'로 지정하고 〈OK〉 버튼을 클릭합니다.

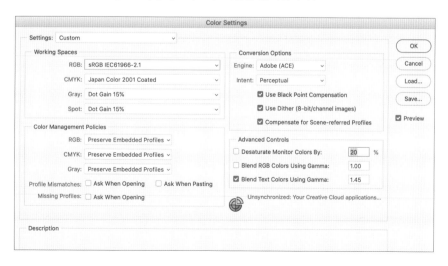

• 웹 안전 색

　모든 기기의 화면에서 색이 동일하게 보이고 왜곡되지 않도록 맺은 규약을 '웹 안전 색(Web Safe Color)' 시스템이라고 합니다. 유채색 210색, 무채색 6색의 총 216색으로 구성된 컬러 시스템은 색을 안전하게 표현할 수 있습니다. 다만 실제 디자인에 사용할 때는 색이 극도로 부족하여 자연스러운 컬러 표현에 한계가 있는 컬러 시스템입니다.

숫자로 표현하는 웹 디자인의 색

　HTML에서 색을 표현할 때는 색 이름, RGB, HEX, HSL, RGBA, HSLA 값으로 지정할 수 있습니다. 색 이름이 지정된 Orange는 다음의 표와 같이 색상값을 표시하며 모두 같은 색으로 화면에 표현됩니다. 퍼블리싱할 때는 흔히 RGB(또는 RGBA), HEX 코드 값을 사용하며, 퍼블리셔가 다루기 편한 것으로 사용합니다.

색 이름	Color	Orange
RGB	RGB (Red, Green, Blue)	RGB(255, 165, 0)
HEX	#rrggbb	#ffa500
HSL	HSL (Hue, Saturation, Lightness)	HSL(39, 100%, 100%)
RGBA	RGBA (Red, Green, Blue, Alpha)	RGB(255, 0, 0, 1) HSL(39, 100%, 100%, 1)
HSLA	HSLA (Hue, Saturation, Lightness, Alpha)	HSL(39, 100%, 100%, 0.5) RGB(255, 0, 0, 0.5)

▲ HTML에서 지원하는 색 이름(출처 : https://www.w3schools.com/colors/colors_names.asp)

• RGB(Red, Green, Blue)

RGB는 각 색상의 위치에 0~255의 10진수 색상값을 넣어 표시합니다. 'RGBA(Red, Green, Blue, Alpha)'는 알파값이 적용되어 0~100으로 투명도를 표현할 수 있습니다.

• RRGGBB(HEX 코드)

HEX 코드는 10진수 RGB 값을 16진수로 변환하여 #rrggbb로 표현합니다. rr은 빨강(Red), gg는 초록(Green), bb는 파랑(Blue)을 16진수 값인 00부터 ff로 나타냅니다(10진수 0~255와 같은 값). 빨간색(#ff0000)에서 Red 값은 가장 큰 수인 ff이고, Green 값과 Blue 값은 가장 낮은 수인 00으로 빨간색 빛만 들어있습니다.

포토샵의 Color Picker 대화상자 또는 스포이트 도구로 HEX 코드를 추출할 수 있습니다.

잘 어울리는 색 – 배색

색이 가지는 감정과 느낌을 극대화하기 위해 잘 어울리는 두 색 이상의 색을 사용하여 색의 짜임을 만들어 내는 것을 '배색(Color Combination, Color Design)'이라고 합니다. 색상환을 떠올려 색의 관계를 기억해두면 배색 결정에 도움이 되며 다양한 변화를 줄 수 있습니다. 배색에는 질서와 균형 감각이 중요합니다. 단색이 갖는 색채의 고유성보다 색의 배합이 얼마나 효과적이냐에 따라 지각되는 색의 느낌이 다르게 결정되기 때문입니다.

명도에 차이를 주는 배색, 채도에 차이를 주는 배색, 난색계 배색, 한색계 배색, 색상 차이를 크게 주는 보색 배색 등 색의 3속성에 따라 변화를 주어 균형 있는 배색을 할 수 있습니다. 색상·채도·명도가 비슷하면 부드럽고 섬세한 느낌을 주며, 크게 다른 명도의 차이는 상쾌한 자극을 주기도 합니다. 채도의 차이는 비교적 둔하기 때문에 색의 위치를 떨어뜨리는 것이 좋습니다.

▲ 같은 파란색을 기준으로 채도 차(왼쪽)와 명도 차(오른쪽) 비교

바탕에 따라

• 색상 대비(Color Contrast)

색상이 서로 다른 바탕색을 이웃하여 놓았을 때 두 색은 서로의 영향으로 원래보다 색상 차이가 더 크게 납니다. 빨강 위의 주황은 노랑의 느낌이 강해지고, 노랑 위의 주황은 더 진한 주황 느낌이 납니다.

• 명도 대비(Light & Dark Contrast)

명도가 다른 색끼리 배색되는 경우 밝은 색은 더 밝게 느껴지고, 어두운 색은 더 어둡게 느껴집니다. 검은색 위의 회색은 더 밝게 느껴지고, 흰색 위의 회색은 더 어둡게 느껴집니다.

• 한난 대비(Cold & Warm Contrast)

차가운 느낌의 색과 따뜻한 느낌의 색을 함께 놓으면 차가운 색은 더욱 차갑게, 따뜻한 색은 더욱 따뜻하게 느껴집니다.

• 채도 대비(Chromatic Contrast)

채도가 다른 두 배경 위에서 대비될 때 서로의 영향을 받아 채도가 높은 색은 더욱 높아 보이고 채도가 낮은 색은 더욱 낮아 보입니다. 회색 위의 주황이 더 선명해 보입니다.

• 보색 대비(Complementary Contrast)

보색인 색끼리 이웃하여 놓았을 때 상대방의 색을 강하게 드러내어 본래 색보다 색상이 더 뚜렷해지면서 선명하게 보입니다.

면적에 따라

• 면적 대비(Area Contrast)

같은 색이지만 면적에 따라서 채도와 명도가 다르게 보입니다. 면적이 크면 명도나 채도가 높아져 실세보다 선명해 보입니다. 반대로 작아지면 채도와 명도가 낮아집니다. 다음은 큰 왼쪽 사각형이 작은 오른쪽 사각형보다 선명해 보입니다.

인접에 따라

• 연변 대비(Boundary Contrast)

균일하게 채색된 색의 경계 부분은 대비가 강화됩니다. 같은 회색이라도 검은색의 ⓑ 경계 부분은 ⓐ 경계 부분보다 더 밝아 보입니다. 유채색에서도 같은 현상이 나타납니다.

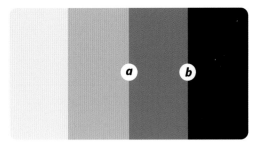

톤(Tone)

비슷한 뉘앙스를 풍기는 색조(명도+채도)에서 드러나는 기분이나 느낌을 톤(Tone)이라고 합니다. 같은 톤의 색은 색상이 바뀌어도 그 감정의 효과는 같습니다. 밝거나 어두운 상태(명도 변화)는 정도에 따라 밝은 색조 또는 어두운 색조라고 하며, 맑거나 흐린 상태(채도 변화)를 맑은 색조 또는 흐린 색조라고 합니다.

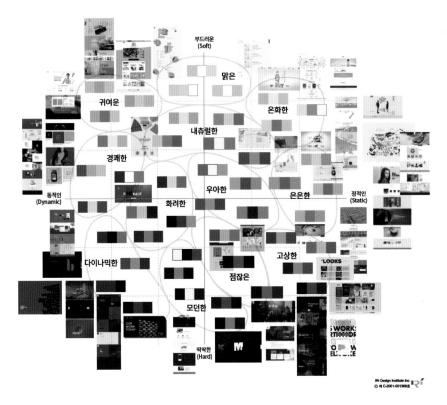

웹&앱 디자인의 보이는 컬러 요소

사용자에게 어떻게 보여지는지에 관해 살펴볼 필요가 있습니다. 기획 의도를 가지고 디자인한 것이 그대로 전달되기란 쉽지 않습니다. 예술혼을 태우는 것은 관객의 시선을 고려하지 않지만, '디자인하는 것'은 사용자가 느낄 경험(UX)까지 포함하기 때문입니다.

주제가 무엇인가

웹 사이트의 주제는 상품, 즉 제품과 서비스입니다. 블로그와 SNS를 포함한 퍼스널 브랜드 또한 콘텐츠를 전달하는 서비스입니다. 웹 사이트의 주제가 무엇인가요? 주인공의 이야기를 풀어가는 것이 영화라면 주인공인 상품의 이야기를 온라인에 담는 것이 웹 사이트입니다.

콘셉트가 무엇인가

사용자가 웹 사이트에 방문할 때 기대하는 '뉘앙스'가 채워진다면 관심을 가지고 더 들여다 보고 싶어 할 것입니다. 이때 웹 사이트에서 드러내려는 주된 생각, 뉘앙스가 바로 콘셉트(Concept)입니다. '첫사랑의 달콤한 추억'이라는 콘셉트를 가진 웹 사이트는 메타포(Metaphor; 시각적 은유)를 통해 전달합니다. 연분홍색 벚꽃잎이 눈처럼 날리는 이미지, 새콤달콤한 레모네이드 색상의 로고와 내비게이션, 몽실몽실한 구름색 아이콘 등을 통해 표현하는 것처럼 콘셉트를 표현할 때 색상 선택은 매우 중요합니다.

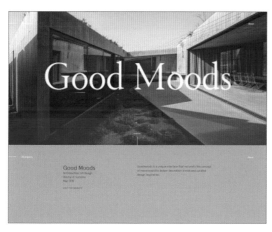

▲ Good Moods(French)

어떤 감정을 전달하는가

다양한 메타포를 통해 전하고자 하는 감정이 전해지면 그 웹 사이트 디자인은 성공입니다. 전혀 다른 느낌의 색상을 사용하지 않았는지 체크해야 합니다.

◀ DIADORA(Italy)

웹&앱 디자인의 보이지 않는 컬러 요소

'첫사랑의 달콤한 추억'이라는 콘셉트의 웹 사이트는 어떤 메시지를 전달하고 싶었을까요? 웹 사이트에 방문한 사용자에게 '사랑스럽고, 발랄한' 느낌을 유발하여 상품을 이야기하고 싶었을 것입니다.

아이덴티티가 있는가

코카콜라의 빨강(콜라는 검지만 빨강을 떠올리게 됩니다.), 삼성의 파랑, 카카오의 노랑, 네이버의 초록을 떠올립니다. 웹 사이트의 아이덴티티(Identity; 정체성)는 '웹 사이트의 변하지 않는 존재의 본질을 깨닫는 성질'이라고 할 수 있습니다. 아이덴티티를 표현하기 위한 메인 컬러가 정의되어 있나요? 사용자가 충분히 인식할 수 있도록 돋보이는지 점검해야 합니다.

주제의 가치를 높이는가

코카콜라에서 콜라 자체의 검은색을 살리는 아이덴티티로 메인 컬러를 정의했다면 탄산 음료의 상쾌하고 청량한 느낌을 전달할 수 있었을까요? 결국 웹 사이트의 주제인

상품의 가치를 높일 수 있는 색상을 신중하게 선택해야 합니다. 그러므로 상품 고유의 특성을 살리는 것보다는 상품을 필요로 하는 고객의 니즈(Needs)를 반영할 수 있는 컬러를 고민해야 합니다.

사용자의 시선을 끌어 존재감을 부각시키는가

어떤 사람의 시선을 끌고자 하는지 명확하게 정의해야 합니다. 유모차는 아이가 타지만, 구매하고 사용하는 사람은 부모입니다. 그렇다면 유모차 웹 사이트는 누구의 시선을 끌어야 할까요? 웹 사이트의 사용자가 원하는 콘셉트로 다가가 존재감을 각인시켜야 합니다.

전달하고자 하는 메시지가 무엇인가

왜 사용자의 시선을 사로잡아 해당 브랜드의 아이덴티티 컬러를 떠올리도록 하고 사용자가 원하는 콘셉트를 왜 녹여냈을까요? 상품의 이야기를 전달해 사용자 행동을 유발하기 위해서 입니다. 웹 사이트를 통해 전달하고자 하는 메시지가 무엇인지 알 수 없다면 사용자는 멋진 웹 사이트라고 감탄만 하고 그 이상은 없습니다. 즉, 사용자의 행동으로 연결하기 위해서는 전달하려는 메시지를 명확하게 나타내야 합니다.

▲ Coca-Cola Journey

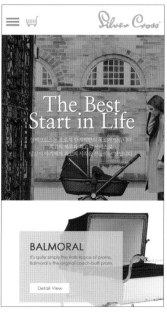

▲ Silver Cross baby

▲ Disney & Pixar – Coco

메시지가 있는 컬러로
사용자의 감정을 끌어내라

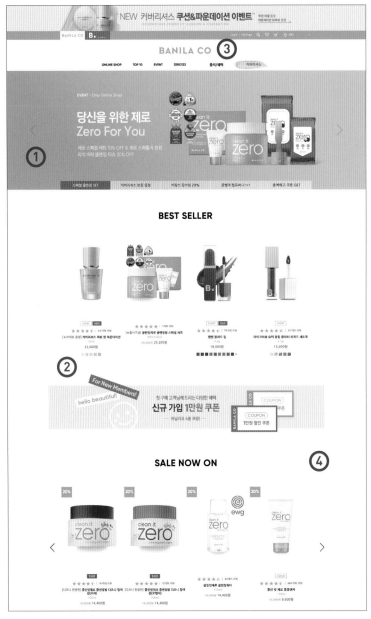

▲ Banila Co

① 감정을 잡아주는 컬러 선정

'귀엽다, 사랑스럽다, 발랄하다, 상큼하다'는 느낌을 전하기 위해 핑크를 메인 컬러로 로고 타입과 강조 영역에 사용하였습니다. 살구색과 연결된 그러데이션과 연한 보라색은 보호하고 싶은 여성스러움을 더욱 강조합니다. 사용자가 웹 사이트에 방문할 때 어떤 '뉘앙스'를 전하고 싶나요? 상큼하고 발랄한 느낌의 뉘앙스를 전하기 위해 진한 위스키의 진갈색을 사용하고 있는지 체크해야 합니다.

② 계열색 사용으로 일관된 톤 앤 매너 유지

메인 컬러인 핑크는 낮은 채도의 연분홍에서부터 비비드한 핫핑크까지 변화를 주며 넓은 스펙트럼을 사용하고 있습니다. 제품 패키지에 사용된 컬러까지 통일된 아이덴티티를 전달하며 전체적으로 일관된 톤 앤 매너를 유지하고 있습니다. 강한 외침이 느껴지는 강렬한 색상 대비 또는 명도 대비는 자제하고 있습니다. 낮은 채도의 은은한 컬러감 변화는 사랑스러움을 전달합니다.

③ 아이덴티티 컬러와 서체

로고(Logo)는 심볼(Symbol)을 사용하지 않고 굵은 고딕 서체의 로고타입(Logotype)으로 이뤄져 있습니다. 명조체는 고풍스러운 느낌을 주는 반면 고딕체는 젊은 느낌을 전합니다. 핑크를 더해 젊고 사랑스러운 아이덴티티가 완성되었습니다. 모던한 로고 느낌을 살릴 수 있는 고딕 계열의 영문과 국문 서체를 선정해 제목과 본문, 패키지에 사용하고 있습니다.

④ 시원시원한 여백 적용

전체적으로 시원시원한 여백은 모던한 느낌을 더합니다. 전달할 콘텐츠가 많을수록 그리드와 여백을 잘 정리하면 깔끔한 인상을 더할 수 있습니다. 웹 사이트의 트렌드는 빠르게 지나가지만 이같은 모던 웹(Modern Web)은 꽤 오랫동안 사랑받고 있습니다.

◀ WFA(World Federation of Advertisers)
한 가지 색의 아이덴티티 컬러는 군더더기 없이
강한 주목성을 만듭니다.

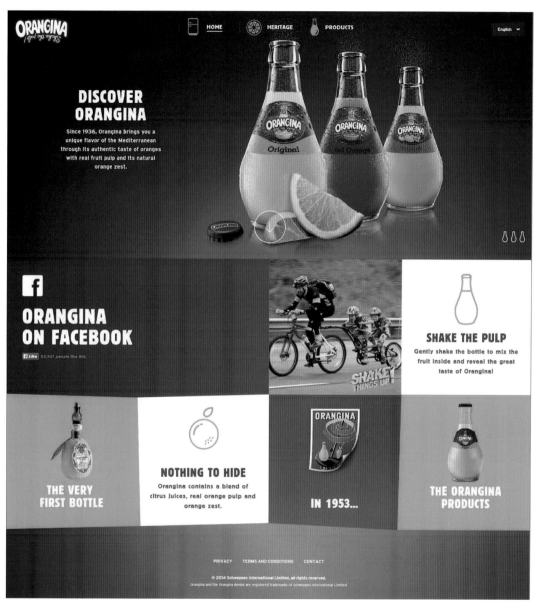

▲ Orangina
보색 대비를 통해 오렌지 주스의 본질이 돋보입니다. 둘러싼 진청색은 주황색을 더욱 상큼한 느낌이 들게 합니다.

① 이미지를 만드는 컬러 사용

패키지의 색상은 검은색이지만 신비로운 감정을 전달하기 위해 밤하늘의 청보라색을 사용하고 있습니다. 아이덴티티 컬러를 선정할 때 전달하고자 하는 감정에 집중하면 완성도 있는 작업물을 완성할 수 있습니다.

② 강약이 조절된 디자인 요소

이벤트를 알리는 메인 카피와 참여를 유도하는 CTA 버튼, 상품 홍보 이미지 중에서 중요하지 않은 콘텐츠가 하나도 없습니다. 상대적으로 중요한 요소에 힘 주어 표현하고 상대적으로 덜 중요한 세부 요소는 작게 표현하여 강약을 쉽게 조절할 수 있습니다.

③ 배경을 살리는 디테일 효과

넓은 영역에 펼쳐 있는 바탕 이미지로 인해 주인공이 튀어나와 더욱 집중할 수 있게 합니다. 자칫 허전하게 버려지는 공간이 될 수 있으니 심플하게 구성하는 디자인일수록 디테일을 살려야 합니다.

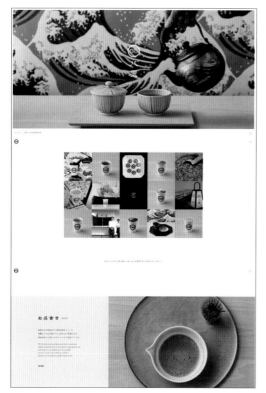

◀ Hachiya Teastand
녹차 색을 그대로 살리는 것이 아니라 차
마시는 그윽한 분위기를 느낄 수 있도록
사진의 색을 구성하였습니다.

◀ Kakao Emoticon Shop
누구의 시선을 끌고자 하는지 명확하게
정의되어 있습니다. 귀여운 캐릭터들이 과
도하게 구성될 수 있으나 심플한 구성으
로 깔끔함을 전합니다.

배경과 색상을 통일한 인풋 박스 디자인

푸터 영역은 웹 사이트 하단에 배치하여 저작권 또는 사이트 정보를 담는 공간입니다. 페이지에서 전달하고
자 하는 주된 콘텐츠와 비교하여 푸터 영역은 상대적으로 중요도가 떨어지기 때문에 의도적으로 부드럽고
약한 디자인으로 표현합니다.

📖 PC / 푸터 / 기술 · 소프트웨어 ✏️

좁은 여백
제목 크기보다 모듈이 차지하는
여백이 좁아 답답해 보인다.

주요 내용만큼 강조된 서체
중요한 콘텐츠보다 큰 서체를 사용
하여 푸터 영역이 강조되었다.

중요하게 표현된 덜 중요한 요소
흰색 배경의 컬러감에 의해 상단의 중요한
콘텐츠와 같은 수준의 중요도를 가진다.

· 푸터 영역의 이해
· 명도 차와 서체 크기를 줄여 의도적으로 약하게 처리
· 공간과 여백을 충분히 활용하여 부드러움 강조

GOOD👍

○ Designer's Choice

페이지에서 전달하고자 하는 콘텐츠의 강조를 위해 푸터 영역을 약하게 보정했습니다.
인풋 박스와 콘텐츠의 배경색을 통일하고 테두리 색상을 연하게 나타내어 일체감을 주었습니다.
또한 글자 크기를 줄이고 버튼에 톤 온 톤 색상을 더해 푸터 영역의 성격을 나타내었습니다.
차별화된 '문의하세요' 기능의 중요성을 놓치지 않기 위해 충분한 공간과 여백을 통해서 부드러운 강조점을 찾았습니다.

네거티브 요소로 주목성을 높인 **탭 디자인**

중요한 정보를 담는 콘텐츠에 주목성을 부여하기 위해서 네거티브 기법을 사용할 수 있습니다. 네거티브
(Negative)는 사진 현상에 사용하는 용어로 양화(Positive)와 음화(Negative)를 시각 디자인에 차용하였습
니다. 밝은 배경에 검은색 텍스트로 이루어진 페이지는 일반 포지티브(Positive) 방식입니다. 배경과 텍스
트를 반대되도록 표현하는 네거티브 요소를 곳곳에 적용하면 변화와 생동감을 부여할 수 있습니다.

📖 PC / 탭 / 푸드 · 리테일 ✏️

연결고리가 부족한 컬러
로고에 사용된 빨간색과 대표성을 부여하는 이미지에 사
용된 서브 컬러와의 연결점이 필요하다.

클릭을 유도하지 않는 버튼
메인 카피와 같은 포지티브 기법으로 표현
된 버튼은 글자 크기가 작아 존재감이 부
족하다. 다른 디자인 표현 기법을 통해 주
목성을 높일 필요가 있다.

어딘지 모르는 현재 위치
사용자에게 현재 페이지 위치를 직관적으로
알려주지 않아 불편하다.

주목성이 떨어지는 콘텐츠 영역
페이지에서 전달하고자 하는 콘텐츠의
시작 위치를 명확하게 알기 어렵다.

GOOD

○ Designer's Choice

현재 머무르는 페이지 위치를 표현하는 탭 디자인에
네거티브 기법과 굵게 처리한 밑줄(Underline)로 포인트 컬러를 적용하여 직관적입니다.
포인트 컬러는 로고에 사용된 메인 컬러와 구분하여 페이지에서 전달하고자 하는
느낌을 살려 선정하였으며, 화면 곳곳에 적용해서 연결성을 부여했습니다.
콘텐츠의 시작 위치를 시각적으로 인지할 수 있도록 흰색 배경으로 콘텐츠를 분리했습니다.

바탕색을 조절한 상세 페이지 디자인

사진에는 수많은 색상이 모여 있습니다. 어떤 색이 인접하면 색상 대비로 인해 원본 색상과 다르게 인지하므로 사진 소개가 중심인 쇼핑몰 바탕색에 색상을 사용할 때는 신중해야 합니다. 또한 쇼핑몰에 개성을 부여하기 위해 콘텐츠를 작게 조각내어 구성하면 사용자는 상품을 직관적으로 인지하기 어렵습니다.

📖 PC / 상세 페이지 / 패션 · 리테일

이니셜뿐인 카테고리명
상품에 호기심을 갖기 전, 사용자는 원하는 정보가 어디에 있는지 검색하기 어렵다. 카테고리에서 버려지는 공간을 활용하면 상품의 대표 이미지를 크고 시원하게 보여줄 수 있다.

독립적이지 않은 내비게이션의 서체
내비게이션의 서체가 대표 상품 사진 인식에 영향을 줄 정도로 서체가 크고 인접해 있다.

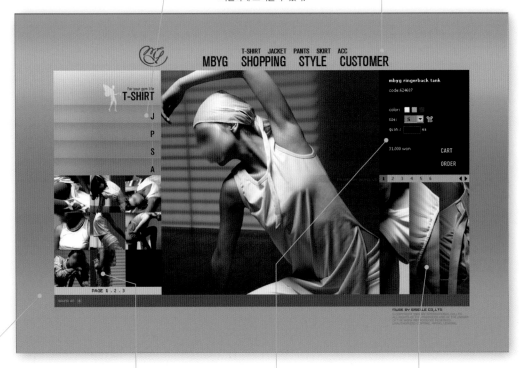

사진에 영향을 주는 배경색
상품 사진의 색상이 배경색에 영향을 받아 다르게 보일 수 있다.

상품 목록의 부적절한 위치
상품이 마음에 드는 사용자가 해당 상품을 살펴보기도 전에 이미지 상품 목록으로 인해 다른 상품으로 이동할 가능성이 높다.

부족한 상품 설명
상품 정보를 소개할 공간이 부족해 구매 의욕을 불러일으키지 않으며 이 정보로는 사용자를 설득할 수 없다.

복잡한 그리드 구조
그리드 구조가 복잡할수록 사용자에게 직관적으로 정보를 제공할 수 없다. 섬네일 이미지로 인해 상품 정보 소개 영역이 좁아졌다. 상품 사진은 사용자가 클릭하지 않아도 볼 수 있도록 하단 영역에 펼쳐 놓아야 한다.

디자인 작업 시 포인트

· 상품 구매에 방해되는 바탕색과 요소 제거
· 쇼핑에 충분한 정보를 제공하는 안정된 레이
 아웃 구조 선정
· 그래픽 요소에 디자인 포인트 부여

GOOD👍

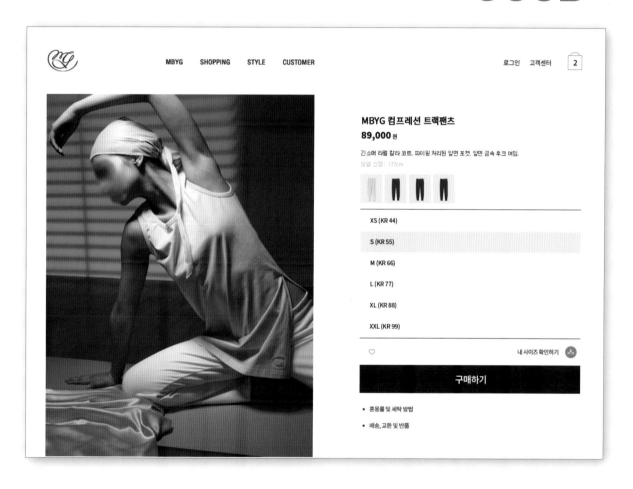

🔹 Designer's Choice

안정된 그리드를 기본으로 그래픽 요소와 사진 콘텐츠, 선택 옵션, 버튼 등에
디자인 포인트를 적용하여 브랜드 아이덴티티를 충분히 표현했습니다.
레이아웃을 2단 구조로 재구성하여 상품의 대표 이미지를 크게 배치하였고
상품명과 가격, 버튼을 크게 조정해서 주목성을 높였습니다. 선택 옵션을 직관적인 이미지로 표현하고,
사이즈도 쉽게 선택할 수 있도록 펼쳐서 사용자의 클릭 수를 줄여 쇼핑몰 구매 절차에 편리성을 더했습니다.

톤 온 톤 배색의 로그인 페이지 디자인

톤 온 톤 배색은 여러 색상을 사용하지 않은 채 밝고 어두운 명도만을 조절해 배색 하거나, 특정 색을 더하면서 생기는 색상 차이를 이용하여 배색하기도 합니다. 빨 강 빛에 파랑을 더할수록 분홍이 되고, 빨강에 노랑을 더하면 주황이 됩니다. 분홍 과 주황은 전혀 다른 계열의 붉은색이라서 함께 사용하면 어울리지 않지만, 색상 계열을 맞추면 어울리는 배색을 찾을 수 있습니다.

📖 PC / 로그인 / 포럼

NG

다양한 색상으로 조화롭지 않은 색감
로고와 전혀 다른 계열의 컬러 톤으로 인
해 산만하며 색상이 조화롭지 않다.

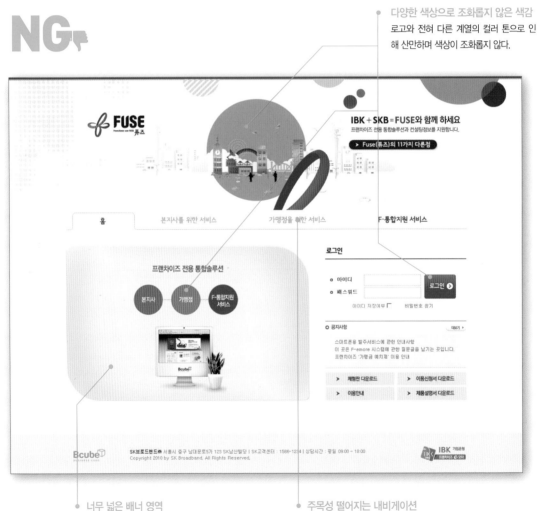

너무 넓은 배너 영역
로그인 페이지의 배너 영역이 너무
넓어 기능성이 떨어진다.

주목성 떨어지는 내비게이션
주요 서비스를 설명하기에는 내비게이션
디자인이 다소 약하다.

· 로고 색상을 기준으로 톤 온 톤 색상 선정
· 어울리는 계열색의 배색
· 웹 페이지의 기능을 살펴 레이아웃 조정

GOOD

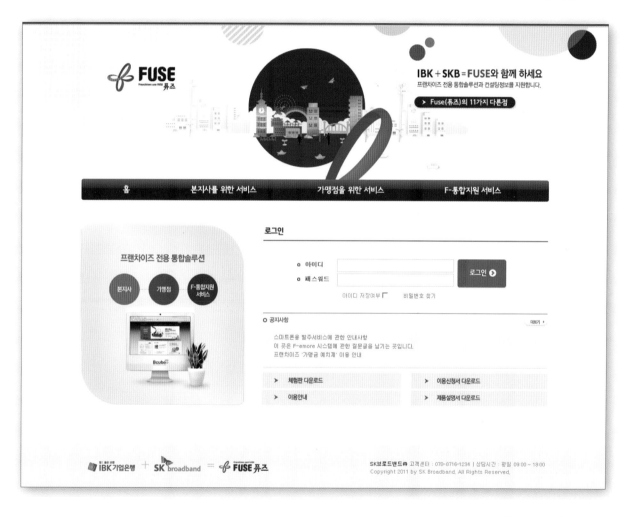

● Designer's Choice

로고 색상과 어울리는 계열색을 찾아 배색하고 색상을 조정하였습니다.
노랑이 섞인 붉은색 즉, 주황을 제거하여 색상이 전체적으로 조화롭게 보정되었습니다.
로그인 페이지의 기능을 살려 로그인 영역을 넓게 조정하고
내비게이션을 돋보여 사용자의 편리성을 도모하였습니다.

브랜드 컬러를 살리는 인덱스 디자인

로고에 사용된 주요 컬러는 곧 브랜드 아이덴티티를 살리는 컬러이므로 그저 예쁘고 잘 어울리는 색상을 사용하기보다는 전략적으로 색을 사용하는 것이 중요합니다. 브랜드 컬러와는 별도로 제3의 색상을 사용하는 것은 이벤트성이 강한 마이크로 사이트를 한정 기간 운영하는 경우입니다. 코카콜라하면 로고의 빨강을 떠올리는 것처럼 사용자가 브랜드 컬러를 인지할 수 있도록 디자인에서 꾸준하게 유지해야 합니다.

📖 PC / 인덱스 / 기업 · 비즈니스

아이덴티티를 잃은 배경색
진한 배경색으로 인해 로고가 묻히며 브랜드의 아이덴티티를 살리기 부족하다.

임팩트가 부족한 사용자 인터페이스
학원 홍보 웹 사이트의 메인 페이지에 콘텐츠가 충분하게 구성되지 않아 방문한 사용자가 필요한 정보를 쉽게 찾을 수 없다.

버려지는 공간
해당 웹 사이트에서 진행하는 행사가 있다면 공간을 버려두지 말고 메인 페이지에서 적극적으로 알려야 한다.

한눈에 알아보기 힘든 버튼 디자인
버튼이 직관적이지 않아 클릭을 유도하지 않는다.

- 브랜드 아이덴티티 컬러 사용
- 사용자를 배려한 콘텐츠 구성
- 웹 그리드 시스템으로 레이아웃 정리

GOOD👍

🔵 Designer's Choice

브랜드 컬러인 연두색을 살려 브랜드 아이덴티티를 확보하였습니다.
학원 홍보 웹 사이트에 방문하는 사용자가 편리하게 원하는 정보에 접근할 수 있도록 콘텐츠를 재구성하였고,
웹 그리드 시스템을 적용하여 버튼과 배너를 조화롭고 깔끔하게 배치하였습니다.

절제된 컬러를 사용한 인덱스 디자인

쇼핑몰에 밝은 느낌을 부여하기 위해 핑크를 사용한다면 콘셉트를 잃지 않도록 색을 최대한 절제해야 합니다. 컬러의 사용으로 본래 콘셉트가 무너지지 않도록 집중해야 하는 요소에만 신중하게 적용합니다. 또한 상품 정보의 주목성을 높이기 위해 함께 고려해야 하는 요소는 '여백'입니다. 쇼핑몰 디자인은 전달하려는 정보가 많으므로 복잡해지지 않도록 군더더기를 제거해야 합니다.

📖 PC / 인덱스 / 쇼핑 · 리테일

NG👎

주제를 살리지 않는 컬러
커피 관련 상품이라는 주제에 맞지 않게
핑크 컬러가 과하게 사용되었다.

콘셉트와 동떨어진 레이아웃
판매하는 상품의 이미지를 차분하고
고급스럽게 표현할 필요가 있다.

정보가 과한 메인 페이지
사용자에게 전달할 정보의 양이
많아 오히려 주목성이 떨어진다.

Web

디자인 작업 시 포인트

- 포인트 컬러의 최소화
- 쇼핑몰의 기능성을 고려해 레이아웃 재구성
- 불필요한 정보 삭제
- 충분한 여백 활용

GOOD👍

🔼 Designer's Choice

쇼핑몰을 구성하는 영역별로 군더더기 요소들은 최대한 제거하여
깔끔하게 정보를 제공할 수 있도록 레이아웃을 변경하고 콘텐츠도 조정하였습니다.
'네이버'하면 단번에 초록색이 생각나지만, 웹 사이트 메인을 확인하면 생각보다
초록색이 많이 사용되지 않은 것을 확인할 수 있습니다. 이처럼 차분하고 고급스러운
콘셉트를 유지하며 절제력 있는 포인트 컬러의 사용으로 밝은 느낌을 부여하였습니다.

색상 대비로 강조한 로그인 페이지 디자인

배색 중 반대 계열의 색상으로 구성하는 보색 대비는 주목성을 높이고 화면에 힘을 싣기 좋습니다. 이 디자인에서는 신발 오브젝트가 가진 역동성을 힘차게 표현하여 주제를 더욱 돋보입니다. 로그인 페이지의 단순한 콘텐츠 구성이므로 그리드 구조에서 벗어나 장식 요소를 적용할 수 있습니다.

📖 PC / 로그인 / 스포츠 · 엔터테인먼트

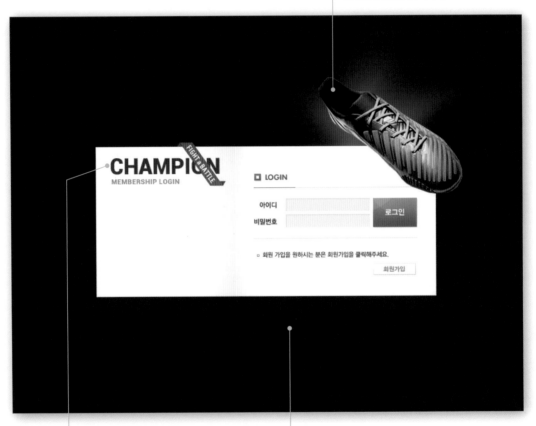

동떨어진 오브젝트
신발 오브젝트가 오른쪽 위에 덩그러니 놓여 있어 연결성이 부족하다.

불안정한 구도감
오브젝트와 안정감 있는 구도를 이루는 로고의 위치를 찾아야 한다.

오브젝트를 묻히게 하는 바탕색
배경은 오브젝트를 돋보이는 역할을 해야 하지만 같은 색을 이용하여 묻혔다.

- 힘찬 느낌을 주는 보색 대비 색상 선정
- 주요 오브젝트 이미지 색상에도 대비 효과 부여

GOOD

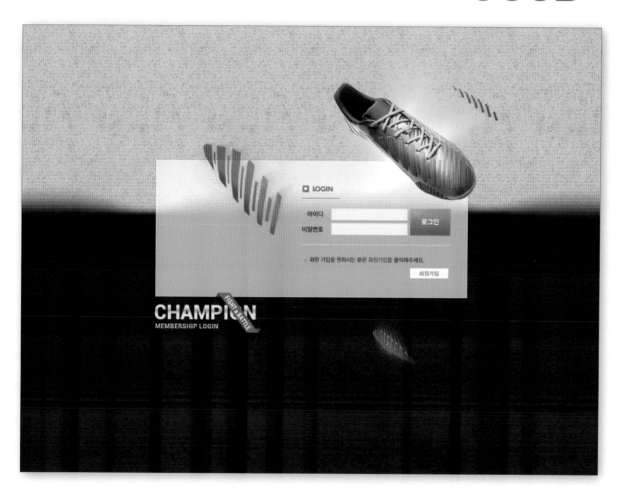

◆ Designer's Choice

로고에 사용된 빨강의 보색은 청록이지만, 심미성을 위해 좀 더 힘찬 느낌의 스카이블루로 선정하였습니다.
신발 오브젝트의 역동성을 표현하기 위해 경기장에서 핀 조명을 받으며 느린 셔터스피드를 통해
관측된 상황을 표현했고 화면의 바탕색과 운동화의 장식 요소를 통해 대비시켰습니다.
운동화 디자인의 사선 요소를 에너지가 퍼져나가는 모습으로 배치하여 역동성을 더했습니다.

스트라이프 패턴으로 구분한 테이블 디자인

데이터베이스와 연결되어 업데이트되는 내용의 테이블이 아니라면 좀 더 과감하게 디자인을 적용할 수 있습니다. 라인으로 만든 테이블은 디자인이 단조롭기 때문에 스트라이프 패턴과 여백을 충분히 활용하면 시각적으로 흥미를 부여할 수 있습니다.

📖 PC / 테이블 / 푸드 · 리테일

단조로운 테이블
라인을 이용한 단조로운 테이블 디자인으로 개성이 부족하다.

창업비용 투명한 금액으로 창업주님의 성공의 문을 열어 드리겠습니다.

HOME › FRANSHICSE › 창업비용

*33.057㎡ (10평) 기본 사양에 대한 예상비용 산출입니다.

종목	내용	금액
가맹비	하우스바이퀸 브랜드상표사용권 기술이전 및 경영노하우 교육 및 영업관리	400 만원
인테리어비용	하우스바이퀸 디자인시공 점포의 내부 실내공사 일체 (기준초과시 평당 160만원)	1,600만원
기계설비 주방용품	에스프레소머신2구, 그라인더, 제빙기 믹서기, 테이블냉장고, 스탠드냉동고, 정수기, 빙삭기, 듀얼포스 진동벨, 텔레비전(LED), 오디오, 타이야끼제조기3대, 반죽기 커피주방용품일체, 타이야끼 주방용품 일체	2,919만원
외부사인물	외부채널간판 외부 선팅 및 사인물 (건물내외부 특이사항에 따라 추가 될 수 있음)	500만원
가구	단체석 및 의탁자 일체	평당 25만원
별도협의공사	철거비, 어닝, 창호공사, 전기증설, 급배수, 가스공사, 소방설비, 냉난설비 등 외부공사와 공조설비는 별도공사로써 점주부담입니다. 본 개설비용은 부가세 별도입니다.	
총 합계	5,669만원	

가맹점개설문의
02-2252-9111

대경F&B | 대표이사 : 이경훈 | Tel : 02-2252-1111 | Fax : 02-6280-1111
서울 중구 신당2동 1111 나인하우스 2층 | 이메일 : khlo4@naver.com
사업자 등록번호 : 108-18-93322 | COPYRIGHT© BY HAUS BY QUEEN ALL RIGHTS RESERVED

불친절한 정보 구성
창업 비용이 궁금해 현재 페이지를 방문한 사용자는 총 합계가 궁금할 것이며 해당 정보를 한눈에 찾고 싶을 텐데, 글자 크기만의 변화로는 강조가 약하다.

전달력이 떨어지는 정보
글자 행이 다닥다닥 붙어 있어 가독성이 떨어지고, 내용을 파악하는 데 많은 시간이 걸리며, 여백이 부족해 답답하다.

GOOD👍

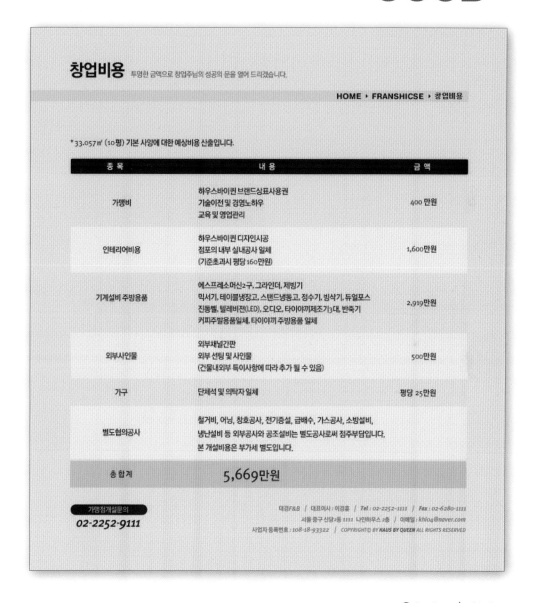

창업비용 투명한 금액으로 창업주님의 성공의 문을 열어 드리겠습니다.

HOME ▸ FRANSHICSE ▸ 창업비용

*33.057㎡ (10평) 기본 사양에 대한 예상비용 산출입니다.

종 목	내 용	금 액
가맹비	하우스바이퀸 브랜드상표사용권 기술이전 및 경영노하우 교육 및 영업관리	400 만원
인테리어비용	하우스바이퀸 디자인시공 점포의 내부 실내공사 일체 (기준초과시 평당160만원)	1,600만원
기계설비 주방용품	에스프레소머신2구, 그라인더, 제빙기 믹서기, 테이블냉장고, 스탠드냉동고, 정수기, 빙삭기, 듀얼포스 진동벨, 텔레비전(LED), 오디오, 타이야끼제조기3대, 반죽기 커피주발용품일체, 타이야끼 주방용품 일체	2,919만원
외부사인물	외부채널간판 외부 선팅 및 사인물 (건물내외부 특이사항에 따라 추가 될 수 있음)	500만원
가구	단체석 및 의탁자 일체	평당 25만원
별도협의공사	철거비, 어닝, 창호공사, 전기증설, 급배수, 가스공사, 소방설비, 냉난설비 등 외부공사와 공조설비는 별도공사로써 점주부담입니다. 본 개설비용은 부가세 별도입니다.	
총 합계	5,669만원	

가맹점개설문의
02-2252-9111

대경F&B | 대표이사 : 이정훈 | Tel : 02-2252-1111 | Fax : 02-6280-1111
서울 중구 신당2동 1111 나인하우스 2층 | 이메일 : khl04@naver.com
사업자 등록번호 : 108-18-93322 | COPYRIGHT© BY HAUS BY QUEEN ALL RIGHTS RESERVED

◯ Designer's Choice

테이블 바탕색에 스트라이프 패턴으로 변화를 주어 행을 구분하였고, 제목과 총 합계 라인을 강조하여 디자인하였습니다.
테이블 셀에 충분한 여백을 주고 행 간격도 확보해서 가독성을 높여 정보를 명확하게 전달합니다.

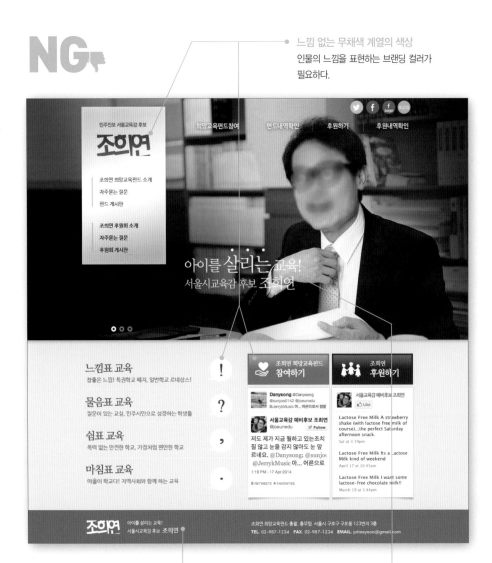

주제에 맞게 색을 적용한 퍼스널 웹 디자인

인물을 소개하는 퍼스널 웹 사이트는 차분한 색상으로 고급스럽게 표현하는 것도 좋지만, 컬러의 감정을
활용하여 주제를 전달하는 것도 좋은 방법입니다.

📖 PC / 인덱스 / 퍼스널

느낌 없는 무채색 계열의 색상
인물의 느낌을 표현하는 브랜딩 컬러가
필요하다.

보조 설명으로 전락한 메인 카피
작은 서체에 2줄이 넘어가는 경우 헤드라
인의 느낌보다는 설명글로 전락된다. 중요
하게 어필해야 하는 내용인 경우 행을 분리
할 수 있는 디자인적인 강조가 요구된다.

가독성이 떨어지는 메인 카피
배경색과 메인 카피 색상의 톤 차
이가 부족해 가독성이 떨어진다.

GOOD👍

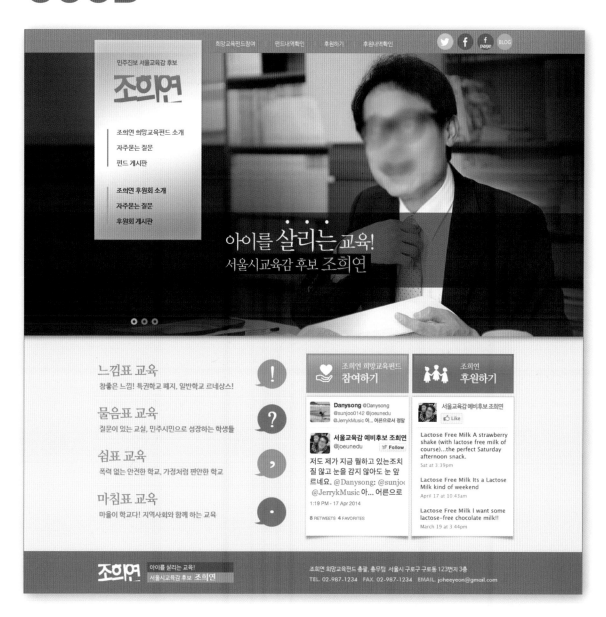

🔼 Designer's Choice

밝고 시원하며 냉정함을 전달하는 파란색을 선정하여 고급스러우면서도 밝은 느낌을 표현하였습니다.
로고와 내비게이션, CTA 버튼 및 주요 키워드에 포인트 컬러를 사용하였고
톤 온 톤 배색으로 단조로워지는 것을 방지하였습니다.

포인트 컬러를 적용한 CTA 버튼 디자인

웹 페이지마다 사용자의 특정 행동을 끌어내기 위한 단 하나의 미션이 있습니다. 특히 쇼핑몰처럼 프로세스대로 이어지는 순차적인 작업에서 빠르게 다음 페이지로 이동시키기 위한 의도가 그렇습니다. 이러한 미션을 가지는 CTA 버튼(Call to Action Button; 행동 유도 버튼)은 최대한 돋보이게 디자인해 기획 의도를 표현할 수 있습니다.

📖 PC / CTA 버튼 / 기업 · 마케팅 ✏

차별성이 없는 버튼
모노톤으로 표현하여 정상 영업하는 매장이 돋보이지 않는다.

시선을 끌지 않는 중요한 버튼
다음 단계로 이동하기 위해 어떤 버튼을 눌러야 할지 혼란스럽다.

구분이 어려운 버튼
배송처를 바꾸고 싶은 고객에게는 이미 설정된 주소를 수정하는 버튼을 쉽게 알 수 있도록 안내하는 것이 효율적이다.

- CTA 버튼은 1~2개 내외로 지정
- 모든 요소를 강조하지 않도록 유의
- 주요 내용을 한눈에 인지할 수 있도록 배색

GOOD👍

○ Designer's Choice

현재 페이지에서 요구하는 행동을 수행하고 빠르게 다음 단계로 넘어갈 수 있도록 CTA 버튼을 지정하였습니다.
오로지 CTA 버튼이 시선을 끌 수 있도록 큰 버튼에 포인트 컬러를 적용했습니다.
이외에도 다양한 버튼은 스타일을 통일하되, 디자인에 차등을 주어 상대적인 중요도에 따라 인지할 수 있습니다.

흰색/배경색으로 정리한 정보 페이지 디자인

채용 정보를 전달하는 페이지는 공문의 성격을 가지도록 차분하고 정리된 느낌으로 디자인해야 합니다. 너무 많은 정보의 나열은 가독성을 떨어뜨리며, 인쇄용 활자보다 모니터를 통해 정보를 읽으면 가독성이 15% 이상 떨어지므로 강약을 표현해야 합니다. 중요한 강조 영역은 도식으로 만들어 포인트 컬러를 부여하면 효과적입니다. 이때 흰색을 부각시키는 디자인 스타일로 공문의 성격을 유지할 수 있습니다.

📖 PC / 정보 / 푸드 · 리테일 ✏️

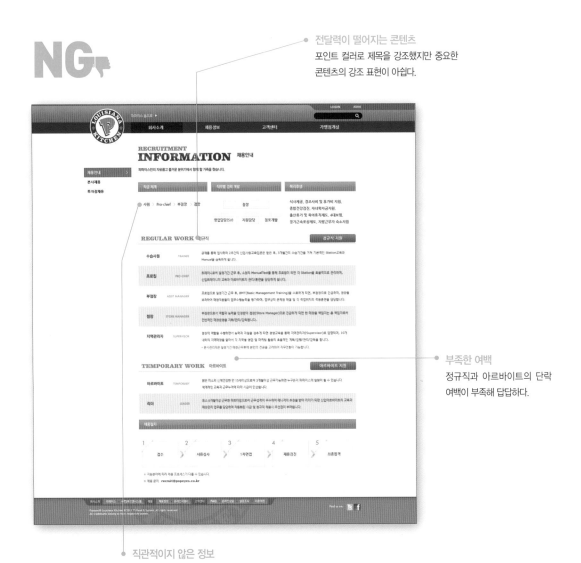

전달력이 떨어지는 콘텐츠
포인트 컬러로 제목을 강조했지만 중요한 콘텐츠의 강조 표현이 아쉽다.

부족한 여백
정규직과 아르바이트의 단락 여백이 부족해 답답하다.

직관적이지 않은 정보
한눈에 정보의 체계를 인식하기 어렵다.

- 흰색이 돋보이게 명도 차가 있는 연한 배경색 사용
- 중요한 콘텐츠는 도식 활용
- 도식 및 항목 간 충분한 여백 확보

GOOD

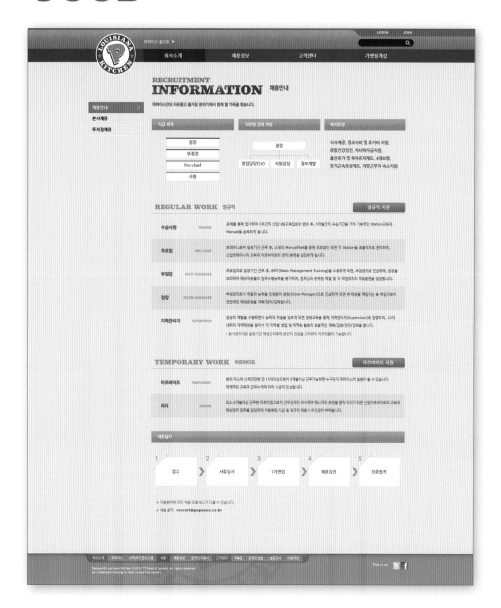

◎ Designer's Choice

전달력이 떨어지는 중요한 정보는 도식으로 변환하였고, 배경에 색상을 부여하여 흰색을 살리고 주목성을 높였습니다.
수많은 정보의 나열 속에서도 자연스럽게 디자인에 강약이 생겨 중요한 요소에 시선이 머무르는 역할을 합니다.
흰색으로 강조점을 만든 디자인은 공문의 성격을 유지하면서도 사용자가 편안하게 읽을 수 있도록 유도합니다.

포인트 컬러로 강조한 주요 메뉴 디자인

그리드 레이아웃을 통해 정리된 카드형 디자인에서 같은 디자인 표현 방식으로 정보를 나란히 배치하면
화면이 지루해집니다. 사진을 이용한 버튼 옆에는 색상 버튼으로 모듈을 구분하면 주목성이 높아지고 생
동감이 살아납니다. 또한 실루엣의 무표정한 아이콘에 포인트 컬러를 적용하여 활기를 더할 수 있습니다.

📖 Mobile / 메뉴 / 푸드 · 리테일

NG

소극적인 배너의 역할
신제품이 출시된 것만 알리기에는
배너의 역할이 충분하지 않다.

반복된 표현 기법
배경에 사진을 배치하는 표현 기법
이 나란해서 각각의 버튼이 돋보이
지 않는다.

무채색 아이콘
실루엣만 살린 아이콘 디자인으로
인해 생동감이 떨어진다.

브랜드 컬러의 부재
브랜드 아이덴티티를 살릴 수 있는
포인트 컬러가 뚜렷하게 나타나지
않아 생동감이 부족하다.

분리되지 않은 콘텐츠
수평적인 계층 그리드에 콘텐츠가
분리되지 않아 복잡하고 비활성화
된 공간으로 보인다.

- 주제에 맞는 포인트 컬러와 서브 컬러 사용
- 메인 페이지를 구성하는 각 기능을 이해해 계층 구조 반영
- 바탕색에 변화를 주어 계층 그리드 콘텐츠 구분

GOOD👍

네네NEW

양파와 크림의 조화~
크리미언 치킨

바로주문

이벤트　네네치킨 홈서비스로 주문하면 쏜다!

공지사항　140여종의 무료잡지 Tapzine을 만나 보세요

매장찾기

모바일주문

바로가기 ⟶

바로가기 ⟶

고객의 소리

채용안내

매장안내

창업안내

이용약관

개인정보취급방침

이메일무단수집거부

1599-4479
네네친구

서울특별시 도봉구 노해로 123 네네빌딩 (우:132-899)
Tel: 02-930-12345　　Fax: 02-6918-1234
Email: cs@nenechicken.com

PC버전

◐ Designer's Choice

외식 브랜드 웹 사이트의 브랜드 컬러와 어울리는 포인트 컬러는 로고에 정의된 빨강과 노랑으로 선정하였습니다. 모듈별 콘텐츠의 계층 구조에 따라 포인트 컬러와 서브 컬러를 사용하여 브랜드 웹 사이트에 방문한 사용자에게 행동을 유도합니다.

톤 온 톤 배색을 이용한 테이블 디자인

일반 보고서 형식의 테이블 디자인은 강약 없이 단조롭고 정형화되어 사용자에게 시각적으로 편리하지 않습니다. 평가 결과 화면에서 사용자가 가장 궁금해 하는 정보는 점수이므로 집중 및 유도를 위해 서체의 강약을 조절할 필요가 있습니다. 이때 톤 온 톤 배색을 이용하여 앱 디자인에서 전체적인 톤 앤 매너를 유지하고 정형화된 구조의 테이블 디자인을 탈피하여 신뢰도를 높일 수 있습니다.

Mobile / 테이블 / 관리

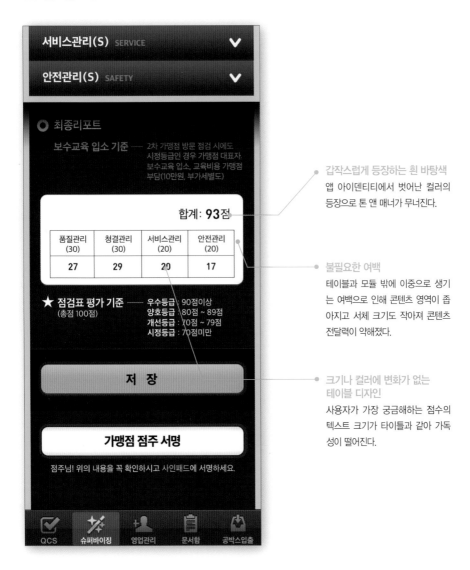

갑작스럽게 등장하는 흰 바탕색
앱 아이덴티티에서 벗어난 컬러의 등장으로 톤 앤 매너가 무너진다.

불필요한 여백
테이블과 모듈 밖에 이중으로 생기는 여백으로 인해 콘텐츠 영역이 좁아지고 서체 크기도 작아져 콘텐츠 전달력이 약해졌다.

크기나 컬러에 변화가 없는 테이블 디자인
사용자가 가장 궁금해하는 점수의 텍스트 크기가 타이틀과 같아 가독성이 떨어진다.

GOOD👍

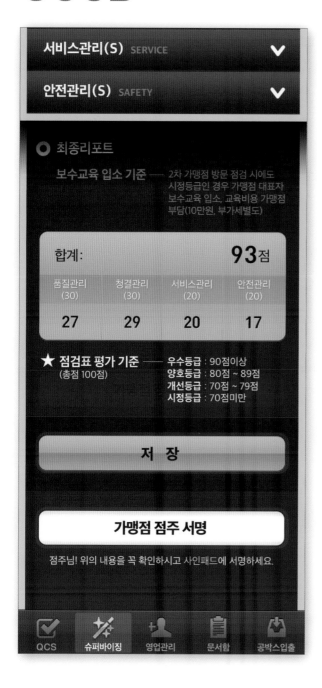

| 서비스관리(S) SERVICE | ∨ |
| 안전관리(S) SAFETY | ∨ |

◉ 최종리포트

보수교육 입소 기준 ── 2차 가맹점 방문 점검 시에도 시정등급인 경우 가맹점 대표자 보수교육 입소, 교육비용 가맹점 부담(10만원, 부가세별도)

합계:			**93**점
품질관리 (30)	청결관리 (30)	서비스관리 (20)	안전관리 (20)
27	29	20	17

★ **점검표 평가 기준** ── 우수등급 : 90점이상
(총점 100점) 양호등급 : 80점 ~ 89점
개선등급 : 70점 ~ 79점
시정등급 : 70점미만

저 장

가맹점 점주 서명

점주님! 위의 내용을 꼭 확인하시고 사인패드에 서명하세요.

QCS 슈퍼바이징 영업관리 문서함 공박스입출

◉ Designer's Choice
프랜차이즈 가맹점의 품질과 위생, 서비스 관리를 위한 QCS 페이지 디자인입니다. 정보 전달 중심의 콘텐츠이므로 진지한 느낌을 부여하는 데 초점을 맞춰 앱 아이덴티티 컬러를 유지하였습니다. 일반 테이블에 톤 온 톤 배색 디자인을 적용하고 서체의 크기와 색상을 조절해 사용자의 궁금증을 해결합니다.

일관성 있는 색상의 전체 페이지 디자인

정보 전달 중심의 관리(Admin) 앱은 화려한 디자인에 의해 정보가 가려지거나 가독성을 방해하지 않아야
합니다. 또한 사용자에게 앱의 아이덴티티와 브랜드 이미지를 각인시키는 역할도 충실해야 합니다.

📖 Mobile / 테이블 / 관리

NG

지루해진 페이지
정보를 전달하는 목적성은 충분하지만, 지루하고 주목성
이 떨어지므로 중요한 요소에 강조가 필요하다.

의미 없이 사용된 다양한 컬러
다양한 컬러의 사용으로 아기자기하지만, 관리(Admin)
앱으로써 아이덴티티를 전달하기에 다소 약하다.

- 전체 페이지가 유기적으로 연결되도록 통일감 부여
- 중요한 요소에 포인트 색상 사용
- 단일 색상 사용으로 인한 단조로움을 피하기 위해 다양한 표현법을 디자인 요소에 활용

GOOD👍

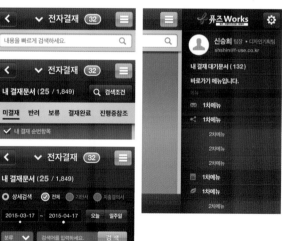

○ Designer's Choice

한 가지 색상을 각 페이지 콘텐츠의 중요도에 따라 임팩트 있게 적용하였습니다.

다양한 표현으로 적용된 디자인 요소는 임팩트 있게 나타내어 브랜드 아이덴티티를 인지하는 데 도움을 줍니다.

내비게이션 및 페이지 테두리, 아이콘, 버튼 등 각 요소에 적용한 포인트 컬러는 전체 페이지의 일관성과 연속성을 만듭니다.

색상을 선점하는 효과도 있어 앱을 사용할수록 브랜드 컬러를 자연스럽게 인식하도록 전달력을 높였습니다.

포인트 컬러로 강조한 인덱스 디자인

컬러가 적용된 부분은 요소를 지목하는 효과가 있습니다. 중요 요소와 꼭 읽히기 원하는 키워드에 포인트 컬러를 적용하면 웹 브라우저에서 스크롤을 내리며 정보를 확인하는 사용자에게 친절한 안내자 역할을 합니다.

 PC · Mobile / 인덱스 / 푸드 · 리테일

강약이 부족한 넓은 공간
넓은 공간의 모듈은 내부 공간을
효율적으로 기획하여 강약을 표현해야 한다.

주목성이 떨어지는 제목
제목의 굵기 변화로는 사용자의
시선을 사로잡기 부족하다.

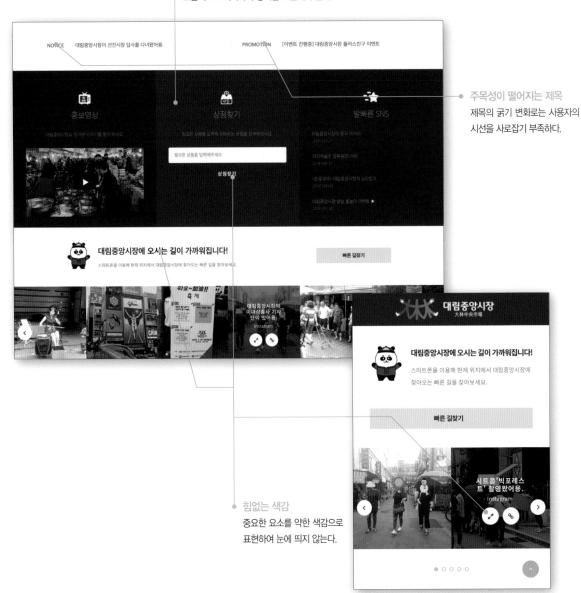

힘없는 색감
중요한 요소를 약한 색감으로
표현하여 눈에 띄지 않는다.

- 클릭을 유도하는 요소에 컬러 적용
- 사용하는 색상이 늘어나지 않도록 주의
- 모든 영역의 콘텐츠가 중요하지만 상대적으로 더 높은 중요도의 요소를 분류하여 강조

GOOD

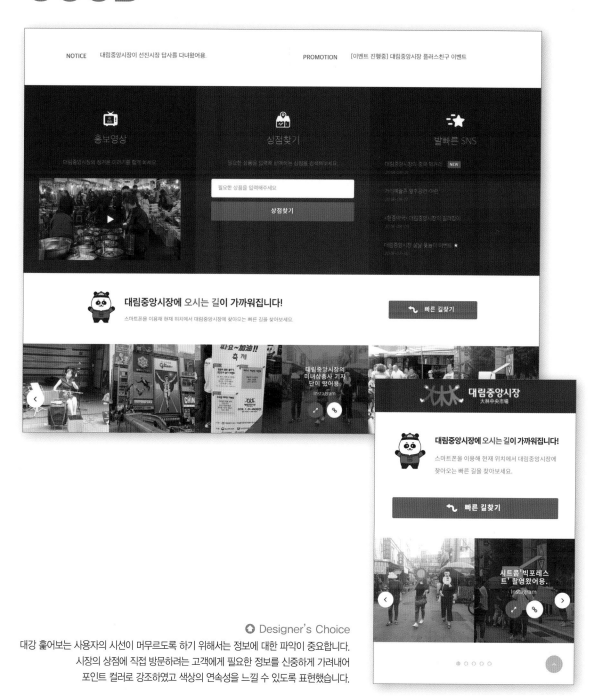

O Designer's Choice

대강 훑어보는 사용자의 시선이 머무르도록 하기 위해서는 정보에 대한 파악이 중요합니다.
시장의 상점에 직접 방문하려는 고객에게 필요한 정보를 신중하게 가려내어
포인트 컬러로 강조하였고 색상의 연속성을 느낄 수 있도록 표현했습니다.

다채로운 색상의 인덱스 디자인

네거티브 기법은 중요한 콘텐츠를 강조하는 역할뿐만 아니라 자칫 단조로워질 수 있는 디자인에 다양성을
만들어 주목하게 합니다.

📖 PC · Mobile / 인덱스 / 웨딩

행동을 유발하지 않는 메인 이미지
사용자의 행동을 유발하기 위해서는 메인 이미지를 보고 구체적
으로 무엇을 느껴야 할지 메시지(메인 카피)가 제시되어야 한다.

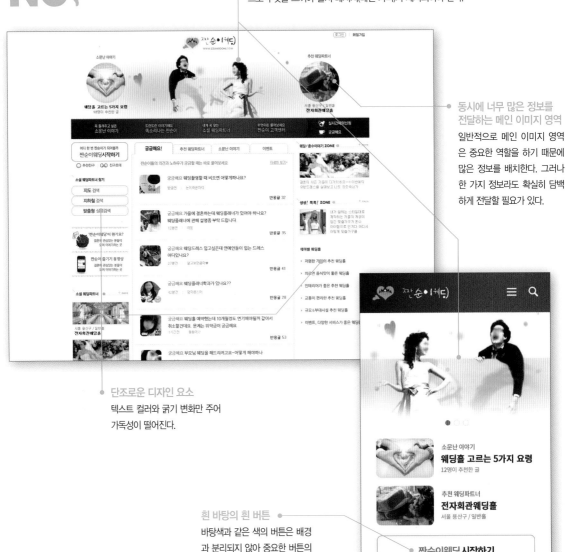

**동시에 너무 많은 정보를
전달하는 메인 이미지 영역**
일반적으로 메인 이미지 영역
은 중요한 역할을 하기 때문에
많은 정보를 배치한다. 그러나
한 가지 정보라도 확실히 담백
하게 전달할 필요가 있다.

단조로운 디자인 요소
텍스트 컬러와 굵기 변화만 주어
가독성이 떨어진다.

흰 바탕의 흰 버튼
바탕색과 같은 색의 버튼은 배경
과 분리되지 않아 중요한 버튼의
역할을 하기 힘들다.

GOOD👍

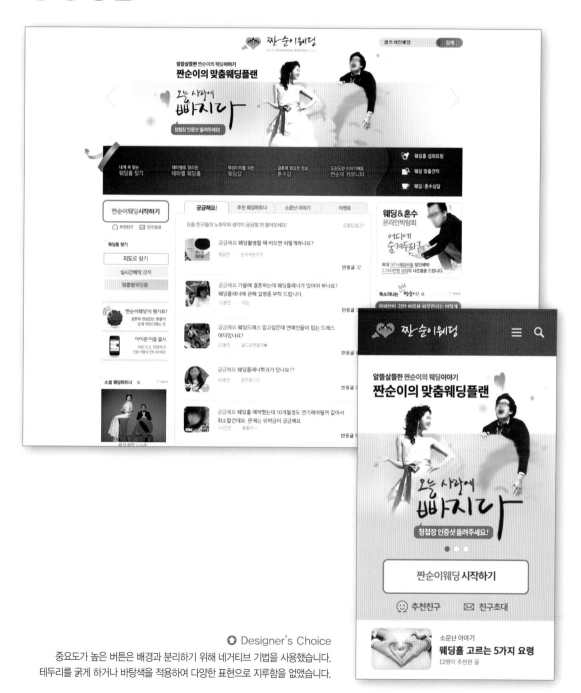

◆ Designer's Choice

중요도가 높은 버튼은 배경과 분리하기 위해 네거티브 기법을 사용했습니다.
테두리를 굵게 하거나 바탕색을 적용하여 다양한 표현으로 지루함을 없었습니다.

PART 2 그리드

통과되는

레이아웃과 그리드로 시선을 사로잡아라

콘텐츠마다 상대적인 중요도가 있어 이에 따라 분류하고 배치해야 합니다. 중요도에 따라 콘텐츠가 배치되는 영역의 크기를 계획하여 리듬감을 부여해 보세요. 주요 콘텐츠를 강조하는 레이아웃으로 시선을 사로잡는 방법을 알아보겠습니다.

레이아웃과 그리드 시스템

전체적인 큰 틀부터 스케치(기본 요소)하고 세부적으로 꾸미기(꾸밈 요소)를 합니다. 콘텐츠를 배치할 때는 위에서부터 순서대로 배치하지 않습니다. 무엇보다 가장 중요한 요소는 '내용'이므로 중요도에 따라 내용을 나누고 나서 가장 중요한 콘텐츠를 먼저 배치합니다.

모든 그리드는 질서를 부여하기 위한 것으로 정확한 계산이 필요합니다. '다단 그리드(1단, 2단, 3단 등)'는 웹 사이트처럼 광범위한 정보를 동시에 처리하는 데 사용합니다. '계층 그리드'는 화면을 가로로 나눈 후 정보의 덩어리를 수평으로 정렬하며, 대표적으로 쇼핑몰의 상품 상세 페이지에 사용합니다. 나눠진 영역은 '모듈'이라 하며 각각의 모듈에는 글과 이미지, 영상을 함께 배치합니다.

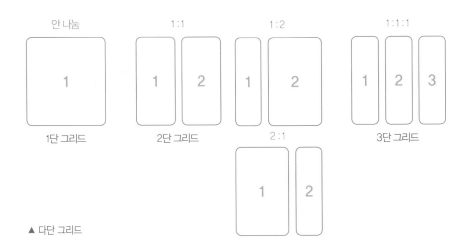

▲ 다단 그리드

12단 그리드

　많은 콘텐츠를 하나의 페이지에서 소화해야 하는 웹 사이트는 계층 그리드 구조 안에서 다양하게 단을 나눕니다. 어떤 계층에서는 2단 그리드로 나누고, 어떤 계층에서는 3단 그리드로 나눕니다. 여러 개의 계층이 모여 통일성을 이루기 위해서는 포괄하는 그리드가 필요합니다.

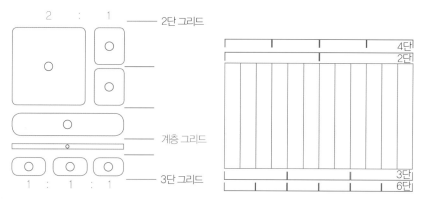

▲ ○ 각각을 '모듈'이라고 한다.

　마법의 숫자 12는 2, 3, 4, 6으로 나뉘는 숫자입니다. 미리 12단 그리드로 나누고 레이아웃을 만들면 복잡했던 화면이 놀랍게도 깔끔하게 정리됩니다. 자유로운 화면 구성의 콘셉트에도 그리드를 적용할 수 있습니다. 그리드는 자유롭게 흩어져 있는 레이아웃에서도 시각적으로 화면을 정리하고 일관성을 만듭니다.

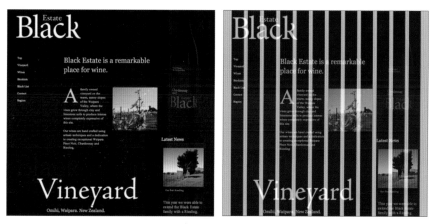

▲ 자유로운 화면 구성의 그리드(출처 : http://blackestate.co.nz)

레이아웃을 그리는 순서

레이아웃을 구성하는 작업은 '땅따먹기' 게임과도 같습니다. 전체 레이아웃을 구성하는 헤더(Header)와 바디(Body), 푸터(Footer) 영역을 구성한 다음 각 모듈에 콘텐츠의 중요도에 따라 제목, 설명, 이미지를 구성합니다.

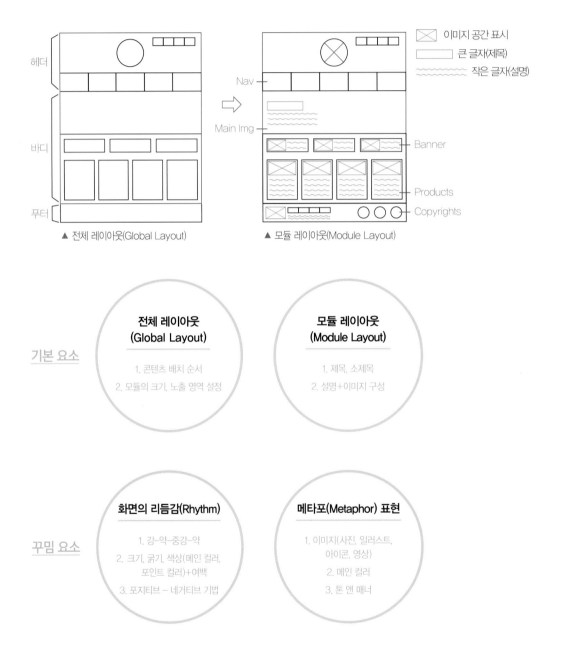

▲ 전체 레이아웃(Global Layout)　　　　▲ 모듈 레이아웃(Module Layout)

기본 요소

전체 레이아웃
(Global Layout)

1. 콘텐츠 배치 순서
2. 모듈의 크기, 노출 영역 설정

모듈 레이아웃
(Module Layout)

1. 제목, 소제목
2. 설명+이미지 구성

꾸밈 요소

화면의 리듬감(Rhythm)

1. 강-약-중강-약
2. 크기, 굵기, 색상(메인 컬러,
포인트 컬러)+여백
3. 포지티브 – 네거티브 기법

메타포(Metaphor) 표현

1. 이미지(사진, 일러스트,
아이콘, 영상)
2. 메인 컬러
3. 톤 앤 매너

콘텐츠에 계급 매기기

　콘텐츠는 물론 내비게이션도 중요하지만, 브랜드 아이덴티티를 알리는 것이 더 중요하므로 로고 영역을 넓고 크게 배치합니다. 상대적으로 덜 중요한 로그인, 회원가입 영역은 좁고 작게 배치합니다. 어떤 사람은 메뉴가 왼쪽에 있는 것이 편리하다고 느끼고, 어떤 사람은 메뉴가 오른쪽에 있는 것이 보기 좋다고 합니다. 결국 레이아웃은 심미성(보기 좋게)과 기능성(사용 편리) 사이의 적절한 조화가 필요합니다.

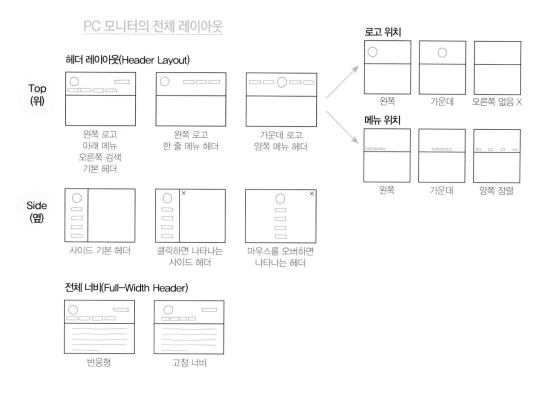

TIP　햄버거 메뉴는 세 개의 선이 겹친 모양이 햄버거 같다고 해서 부릅니다.

모듈 레이아웃

　제목과 소제목, 설명 그리고 이미지를 어떤 레이아웃으로 구성할 것인지 계획하는 단계입니다. 텍스트만 나열할 수 있지만, 텍스트에 제목이나 소제목을 더하면 콘텐츠를 읽기 한결 수월해집니다. 여기에 콘텐츠를 설명하는 이미지를 곁들이면 글을 더욱 맛깔나게 읽을 수 있습니다. 그러나 모든 콘텐츠에 제목과 설명 이미지를 추가하면 너무 복잡해지므로 얼마나 자세하고 생동감 있게 디자인할 것이냐는 반복되는 이야기지만 '콘텐츠의 중요도'에 따라 달라집니다.

텍스트만　　　　제목 + 설명글　　　　이미지만

제목 + 설명글 + 이미지의 다양한 조합

콘텐츠 구성

리스트 구성

▲ 모듈 레이아웃의 구성 요소

990px

650px

Top utility

Logo

Navigation

→ Header

Main image

Body

Products

Notice, Event

Letter to Customers

Customers Center

Copyright

→ Footer

▲ 모듈 레이아웃의 구성 예

그리드로 화면에
리듬감을 만들어라

▲ Indian Type Foundry

▲ 하츠(Haatz)

① 자연스러운 리듬감

화면에 '리듬감'을 부여한다는 것은 강조하는 디자인과 덜 강조하는 디자인을 조화롭게 구성하는 것을 말합니다. '강-약-중강-약'으로 디자인의 강도를 조절하며 리듬감을 부여하면 고객에게 호감을 불러일으킵니다. 또한 시선을 매끄럽게 유도하여 화면에 좀 더 주의를 기울이게 하고, 자연스럽게 변화를 적용한 시각적인 흐름은 경쾌한 리듬감을 만듭니다.

② 여백의 미

화면의 리듬감은 모듈의 넓이, 글자 크기와 굵기, 글자 색상과 배경 색상의 조화로 이루어집니다. 그렇다면 단락을 나누기 위해 사용한 것은 무엇일까요? 제목과 본문을 구분하기 위해, 문장의 행과 행 사이를 떨어뜨려 읽기 좋게 하려고 무엇을 사용했을까요?

바로 '여백'입니다. '여백의 미'라는 말처럼 캔버스에 큰 붓으로 하나의 점을 찍어 놓고 수천만 원을 호가 하는 작품이 있습니다. 이 작품에서는 점의 '모양'도 중요하지만 얼마나 환상적으로 점의 위치를 잡았는지가 바로 예술입니다. 점이 찍힌 '위치' 주변에는 점을 최고로 돋보이게 하는 '환상적인 여백'이 있고, 여백의 배율과 크기로 인해 주인공인 점이 더욱 빛을 발할 수 있습니다.

웹 사이트의 그리드에 '여백'의 정도를 확인하고 디자인에 흐름을 만듭니다. 여백에 적절한 흐름을 만들어 숨통을 틔우면(반대로 여백의 흐름을 좁혀야 하는 경우도 있음) 디자인이 한층 새로워집니다.

◀◀ **Applay App Design**
사용자의 디바이스 크기에 모두 대응할 수 있는 반응형으로 퍼블리싱해 어떤 사용자 환경에서도 그리드가 깨지지 않습니다.

◀ **retouch**
PC보다 스마트폰이 해상도는 높지만 스크린 크기는 작습니다. 작은 스크린을 배려해 꼭 메시지를 최소화하고 이미지로 내용을 설명하였습니다.

비율이 다른 사진을 정리한 레이아웃 디자인

그리드 편

01

기본 div 구조에 따라 라인에 다단으로 모듈을 하나씩 배치할 수 있습니다. 이에 글자 수를 제한하고 이미지 크기를 고정하는데 콘텐츠의 개성을 발휘하여 유연하게 구성하기는 쉽지 않습니다. 이미지 비율을 자유롭게 허용하면 모듈의 하단 정렬이 무너지며 때에 따라 큰 여백이 발생합니다. 이때 수직 공간을 기반으로 한 벽돌쌓기 레이아웃(Masonry Layout)으로 깔끔하게 정리할 수 있습니다.

📖 PC / 레이아웃 / 쇼핑 · 리테일 ✏️

NG

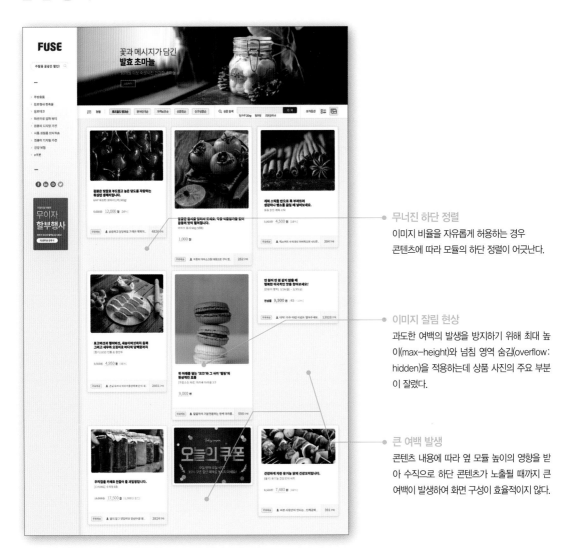

무너진 하단 정렬
이미지 비율을 자유롭게 허용하는 경우 콘텐츠에 따라 모듈의 하단 정렬이 어긋난다.

이미지 잘림 현상
과도한 여백의 발생을 방지하기 위해 최대 높이(max-height)와 넘침 영역 숨김(overflow: hidden)을 적용하는데 상품 사진의 주요 부분이 잘렸다.

큰 여백 발생
콘텐츠 내용에 따라 옆 모듈 높이의 영향을 받아 수직으로 하단 콘텐츠가 노출될 때까지 큰 여백이 발생하여 화면 구성이 효율적이지 않다.

GOOD👍

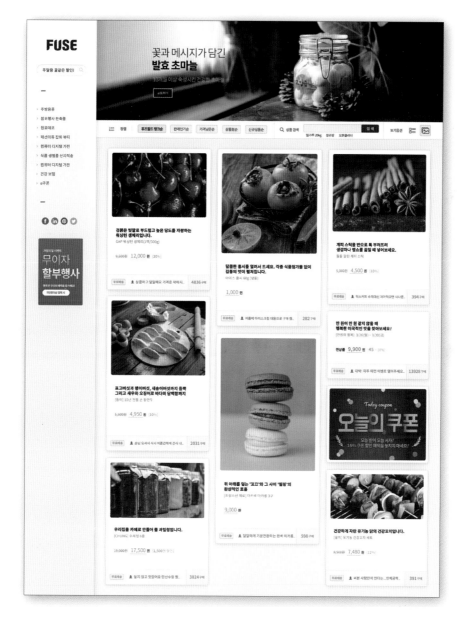

⊙ Designer's Choice

기본 퍼블리싱 특성으로 인한 그리드 구성의 한계를 넘기 위해 라이브러리를 활용했습니다. 벽돌쌓기 레이아웃
(Masonry Layout)으로 여백을 깔끔하게 정리하여 콘텐츠의 개성을 살렸습니다. 고정 이미지 사이즈가 아닌 각
이미지 배율을 살려 가로형 이미지와 세로형 이미지를 동시에 배치해서 시각적인 재미를 유발하였습니다.

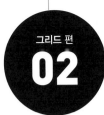

그리드 편

02

가독성을 높인 2단 컬럼 디자인

이미지에 대한 설명글이 세트인 경우 2단으로 나란히 배치해 함께 노출하면 상품 소개를 위한 가독성을 높일 수 있습니다. 사용자가 시각적으로 문자와 이미지 정보를 동시에 읽어들이도록 하여 이해도를 높입니다. 또한 2단 구성으로 버려지는 공간 없이 화면을 효율적으로 사용할 수 있습니다.

📖 PC / 컬럼 / 기업 · 비즈니스

NG

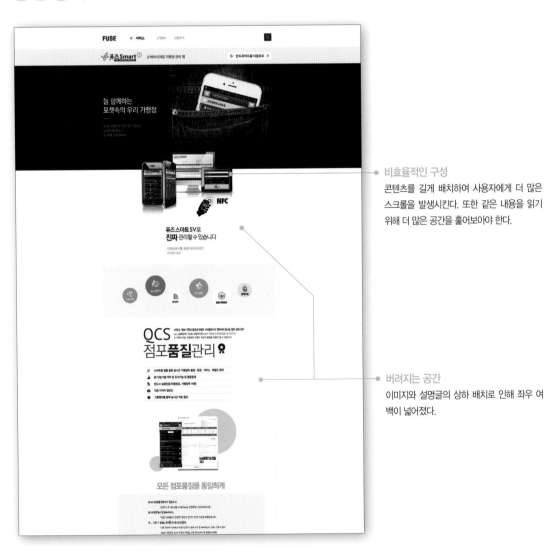

비효율적인 구성
콘텐츠를 길게 배치하여 사용자에게 더 많은 스크롤을 발생시킨다. 또한 같은 내용을 읽기 위해 더 많은 공간을 훑어보아야 한다.

버려지는 공간
이미지와 설명글의 상하 배치로 인해 좌우 여백이 넓어졌다.

GOOD👍

⭕ Designer's Choice

블로그형으로 중앙 정렬된 구조를 상품 소개에 효율적인 2단 구성의 레이아웃으로 변경하였습니다.
이미지 설명은 나란히 배치하여 가독성을 높였습니다. 화면은 버려지는 여백 없이
효율적으로 공간을 활용할 수 있으며, 계층 그리드 구조는 프레젠테이션의 각 슬라이드처럼 한눈에 들어옵니다.

확장 그리드로 공간을 활용한 콘텐츠 디자인

웹 디자인에서는 많은 콘텐츠를 소화하기 위해 콘텐츠 묶음을 위한 내부 박스가 중첩됩니다. 이때 내부 박스에 내부 여백이 이중으로 발생하며 실제 콘텐츠 영역은 더욱 좁아집니다. 이를 방지하기 위해 그리드를 확장하여 콘텐츠 배치 공간을 확보하는 것이 좋습니다.

📖 PC / 콘텐츠 / 교육 지원

비활성화된 아이콘
현재 정보가 어떤 학습 브랜드인지 나타내도록
아이콘이 활성화되어야 한다.

박스 안의 박스로 인한 여백 손실
박스 내부에 또 다른 박스를 배치하여
여백이 이중으로 발생한다.

과도한 강조
바탕색이 너무 진해 과도하게 강조되었
다. 타이틀의 강렬한 포인트 컬러로 톤
앤 매너가 무너진다.

디자인 작업 시 포인트

• 내부 박스 크기를 확장해 시원한 공간 활용
• 콘텐츠의 계층 구조를 고려해 바탕색 조절
• 전체적인 톤 앤 매너 유지
• 활성화된 아이콘 디자인 적용

GOOD👍

◐ Designer's Choice

박스에 내부 박스를 배치하여 이중으로 발생하는 여백을 효율적으로 활용하기 위해
마이너스 마진(margin: 0 −15px 0 −15px)으로 내부 박스의 그리드를 확장해 퍼블리싱하고 양끝 정렬을 맞췄습니다.
또한 톤 앤 매너를 유지하기 위해 바탕색과 제목 라인의 색상을 조절하여 시선이 부드럽게 흐르도록 하였습니다.

사선 그리드로 역동적인 인덱스 디자인

동양적인 캘리그래피 느낌의 먹그림으로 차분하게 표현된 협회 웹 사이트입니다. 화면을 사선으로 가로지르며 분할하는 사선 그리드는 수직 또는 수평과 다른 활기를 주는데, 사선 오브젝트를 통해 사이트에 역동성을 표현할 수 있습니다.

PC / 인덱스 / 스포츠 · 엔터테인먼트

긴 메인 카피
크게 강조된 메인 카피가 길어
단조로우며 포인트가 필요하다.

버려진 공간
상단에 중요한 위치의 공간이
버려지고 있으며, 요트 대회에
걸맞는 활기가 부족하다.

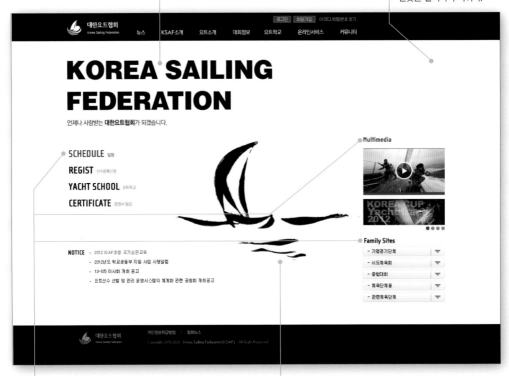

단조로운 디자인 요소
모던한 디자인 표현으로 디자인이 단조롭다.

정적인 이미지
먹그림 형태로 한국의 전통미를 살렸지만
요트라는 주제에 반해 웹 사이트가 너무 차
분하다.

GOOD👍

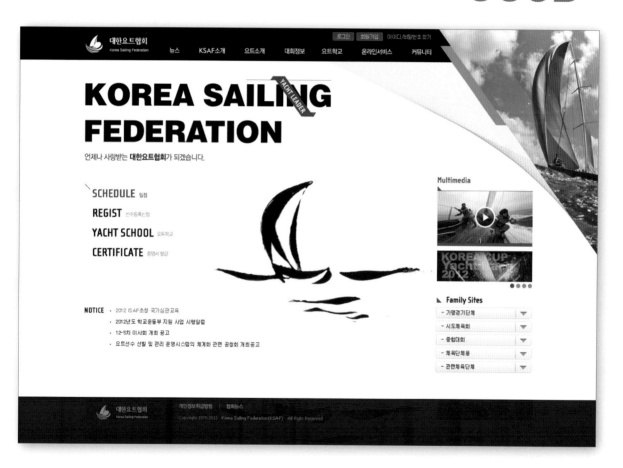

�𝄞 Designer's Choice

요트라는 주제에 맞게 사선 그리드를 이용하여 삼각형 레이아웃을 만들고
실사 요트 이미지를 활용하여 역동성을 부여하였습니다.
모던한 표현으로 자칫 단조로울 수 있는 디자인을 메뉴와 타이틀 앞의
불릿(Bullet; 텍스트 앞의 주의를 끌기 위해 붙이는 그래픽 문자) 요소를 추가하여 포인트를 주었습니다.

레이아웃을 변경해 전문적인 콘텐츠 디자인

그린에너지센터의 방문자는 그린에너지에 관한 정보를 얻고자 사이트에 방문하므로 협의회에서 제공할
수 있는 정보를 최대한 담아 관계자 이외의 방문자도 다양한 정보를 얻을 수 있도록 콘텐츠를 기획해야 합
니다. 정보 전달의 우선순위에 따라 레이아웃의 크기를 조절하면 정보의 중요도를 나타낼 수 있습니다.

📖 PC / 콘텐츠 / 협의회

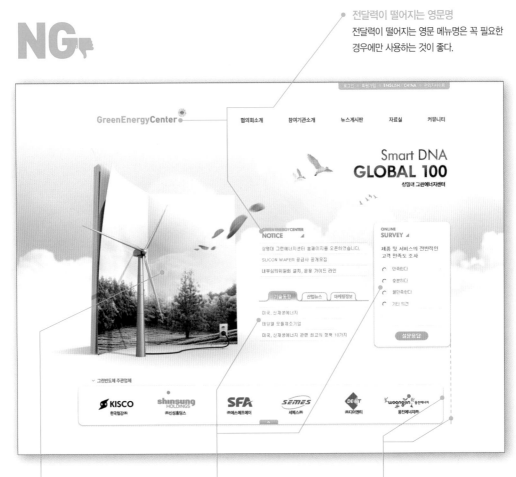

전달력이 떨어지는 영문명
전달력이 떨어지는 영문 메뉴명은 꼭 필요한
경우에만 사용하는 것이 좋다.

임팩트가 부족한 사용자 인터페이스
브랜드 아이덴티티를 나타내는 메인 이
미지의 임팩트가 강한데, 콘텐츠는 상대
적으로 부족해 전문성이 떨어져 보인다.

기획력이 필요한 콘텐츠 구성
협의회 사이트에 찾아오는 방문자에게
제공하는 정보의 중요도에 따라 레이
아웃 크기를 조절할 필요가 있다.

어긋난 그리드
그리드의 끝 선이 어긋나면 깔끔한
인상을 주기 어렵다.

디자인 작업 시 포인트

• 그린에너지센터의 콘텐츠 기획
• 정보 전달의 우선순위 선정
• 강약에 따른 레이아웃 크기 조절

GOOD👍

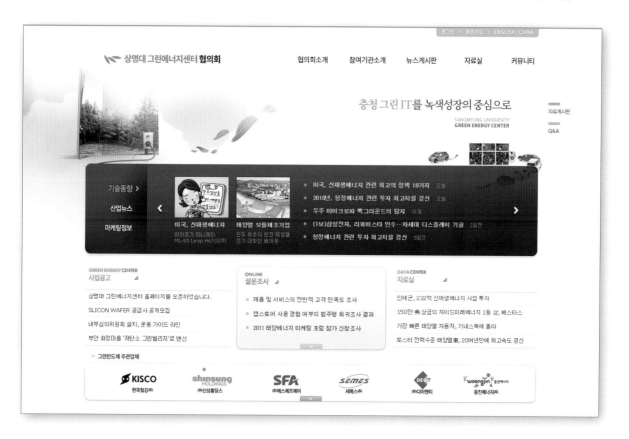

🔵 Designer's Choice

협의회를 소개하는 메인 이미지 영역보다 중요한 정보에 강조점을 두어 레이아웃 크기를 조절하였습니다.
스크롤을 내리지 않아도 나타나는 상단 가운데 영역에 기술 동향을 강조하여
풍부한 콘텐츠를 전달하고 사이트의 전문성을 높였습니다.

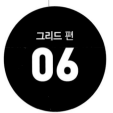

여백으로 전달력을 높인 인덱스 디자인

짧은 시간에 많은 메시지를 전달 받으면 기억에 남지 않듯이, 좁은 영역에 많은 시각 정보를 담으면 전달력
이 떨어집니다. 인지력이 높은 상단 영역의 콘텐츠는 상대적으로 덜 중요한 정보를 과감하게 정리하여 레이
아웃을 효율적으로 정리하고 여백을 만들어 전달할 수 있습니다.

📖 PC / 인덱스 / 재단

숨어있는 로고
파란색 배경 이미지와 로고가
겹쳐 인지도가 떨어진다.

복잡한 디자인 요소
곡선을 사용한 메뉴 디자인은 전체적
인 톤 앤 매너를 깨뜨리고 좁은 영역은
클릭이 불편하여 사용성이 떨어진다.

부적절한 퀵 메뉴 위치
빠른 메뉴 이동을 위해 퀵 메뉴를
주요 영역에 배치하였으나 메인
이미지 영역을 2단으로 나눠 브랜
드 이미지 전달에 방해가 된다.

산재된 메뉴
좁은 영역에 많은 메뉴들로 인해
원하는 정보를 찾기 어렵다.

전달력을 떨어뜨리는 배경 이미지
넓은 배경에 배치한 하늘 이미지는 상
단 영역의 내비게이션을 묻히게 하고
메인 카피의 전달력을 떨어뜨린다.

• 메인 페이지에 노출할 메뉴 정리
• 사용자를 고려한 효율적인 레이아웃 구성
• 통일감 있는 여백 생성

GOOD

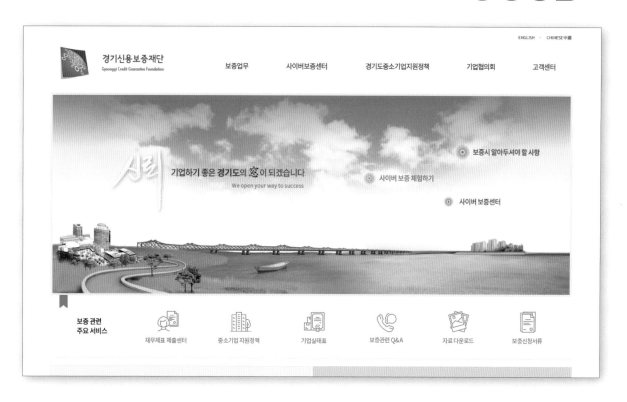

◯ Designer's Choice

레이아웃을 시원하게 재구성하여 사용자 입장에서 정보를 쉽게 찾을 수 있도록 콘텐츠를 배치하였습니다.
메인 페이지의 많은 메뉴를 정리하였으며 아이콘과 충분한 여백을 적용하여 각 메뉴가 돋보입니다.
메인 이미지를 영역으로 묶어 파란색 메인 컬러를 유지해도 로고가 잘 보입니다.

핵심 정보의 강약을 살린 상세 페이지 디자인

쇼핑몰의 상품 상세 페이지는 하나의 레이아웃 구조로 여러 상품에 적용하기 때문에 특정 상품의 상세 설명에만 적합한 레이아웃이 아닌, 어떤 상품을 소개하더라도 제공하는 정보의 양과 상관없이 유려한 디자인 레이아웃을 보여줘야 합니다. 이때 넓은 공간을 이용할 수 있도록 그리드에 맞춰 시원시원하고 단순하게 레이아웃을 구성하는 것이 유리합니다.

📖 PC / 상세 페이지 / 패션 · 리테일 ✏

NG

좁고 긴 레이아웃
세로로 길고 좁은 레이아웃은 다른 이미지가 배치되었을 때 핵심을 보여주기에 적절하지 않다.

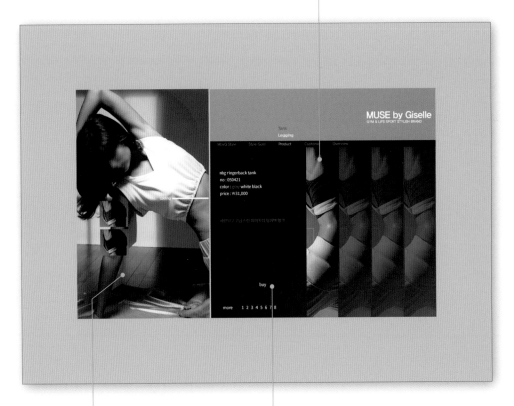

정보를 제공하는 공간 부족
소비자에게 더 많은 정보를 제공하기 위한 공간이 없다.

직관성 없는 버튼
해당 상품이 마음에 들 때 어떤 버튼을 눌러 주문하는지 혼란스럽다.

· 주요 상품군과 상품 사진 분석
· 직관적인 버튼 디자인
· 상품 정보를 검색하기 쉽도록 레이아웃 구성

GOOD

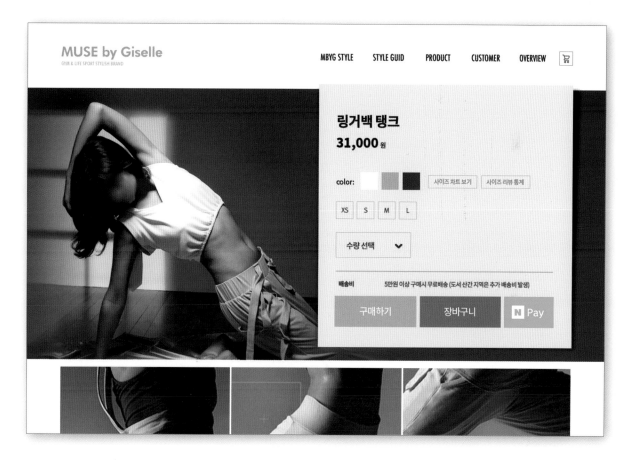

Designer's Choice

여러 조각으로 나뉜 레이아웃을 단순하고 시원하게 합쳐 재구성하였습니다.
핵심 정보를 크게 볼 수 있도록 큼지막하게 공간을 배분하고
내비게이션과 CTA 버튼을 확대한 다음 포인트 컬러를 살려 직관성을 높였습니다.

2단 그리드를 변형한 정보 페이지 디자인

브랜드 역사를 시대순, 연도순으로 나열한 정보는 일정 패턴을 가지고 반복되므로 쉽게 지루해집니다. 2단 그리드는 1:1 비율이 기본이지만 흥미를 유발하기 위해 변화를 줄 수 있습니다. 내용에 따라 단의 너비를 1:2 또는 2:1 비율을 넘나들며 강약을 적용하여 리듬감을 만들 수 있습니다.

📖 PC / 정보 / 푸드 · 리테일 ✏️

단조로운 그리드
변화없는 2단 그리드의 나열로
정보가 지루하게 전달된다.

강약 없는 그리드
같은 모듈 크기로 인해 역사의
흐름 가운데 중요한 사건을 한
눈에 파악할 수 없다.

GOOD👍

디자인 작업 시 포인트

- 정보의 양을 고려한 그리드 계획
- 중요한 정보는 큰 그리드로 강조
- 그리드 변화로 리듬감 부여

🔵 Designer's Choice

역사적으로 중요한 변화의 순간은 넓은 그리드와 여백을 통해 강조하였습니다. 사진과 텍스트 양을 고려해서 2단 그리드를 1 : 2 또는 2 : 1 비율로 조정하여 단조로운 화면에 리듬감을 주었습니다.

제품 사진으로 구분한 블로그 모듈 디자인

블로그를 웹 사이트 형태로 디자인할 때는 본문 글이 나오기 전, 상단 이미지 영역에서 사용자에게 방해가 되지 않는 선에서 클릭을 유도해야 합니다. 이때 텍스트와 사진의 조합인 카드형 모듈을 구성하면 포인트 컬러를 강렬하게 적용한 바탕색과 사진의 조합으로 시선을 사로잡을 수 있습니다.

📖 PC / 블로그 / 모듈 / 패션 · 리테일 ✏️

시선을 끌지 않는 주요 정보
세일 정보와 쿠폰 정보는 전체적인 디자인에는 조화롭지만 클릭을 유도하기엔 부족하다.

임팩트가 부족한 상품 이미지
상품만 선탠된 사진을 사용하여 입체적이지만, 빠른 스크롤에도 시선을 주기에는 역부족이다.

디자인 작업 시 포인트

· 블로그 구독에 방해되지 않는 디자인
· 조화로운 배색의 포인트 컬러 적용

GOOD

🔵 Designer's Choice

블로그 전체 디자인에 조화롭게 어울리는 감성적인 배색을 바탕으로
상품의 형태를 확인할 수 있도록 반투명으로 처리하였습니다.
시끄럽게 외치는 디자인이 아니라 블로그를 구독하는데 방해되지 않도록
조용하게 쇼핑몰을 홍보하는 강렬한 강조를 위해 바탕색과 배경 사진을 적용하였습니다.

배경과 연결해 그리드를 확장한 모듈 디자인

블록을 '모듈'이라고 합니다. 어떤 모듈에는 콘텐츠를 담고, 버튼 역할을 하는 바로가기 링크를 연결하기도 하며, 이미지 제고를 위한 느낌을 전달하기도 합니다. 이처럼 모듈은 콘텐츠 특성에 따라 달라집니다. 어떤 모듈의 이미지는 배경과 연결하여 공간을 버리지 않으며, 비어있는 듯한 효과로 탁 트인 느낌을 전달할 수도 있습니다.

 PC / 인덱스 / 교회

NG

어울리지 않는 회색 배경
무채색 바탕색을 통해 주제를 전달하기
쉽지 않다.

여유가 없는 모듈 구성
넓은 영역을 차지하는 모듈의 이미지가
꽉 찬 느낌이라 시각적으로 답답하다.

- 이미지를 합성해 배경 이미지로 시야 확장
- 회색 바탕색에서 벗어나 주제의 느낌 전달

GOOD

○ Designer's Choice

건물 이미지에 구름을 더해 배경 이미지로 공간을 확장하였습니다.
웹 사이트 전체에 이미지가 꽉 차있지만 두 가지 콘셉트가 겹치면서 시각적인 답답함을 해소했습니다.

테두리를 이용한 모듈 디자인

무형의 소프트웨어를 소개하는 상품 목록 페이지로, 실체가 없어 큰 이미지로 많은 설명을 하고 있습니다. 이미지와 설명글의 모듈을 묶기 위해서는 테두리에 선을 두를 수 있는데, 연한 색의 테두리는 차분하며 모듈 간 충분한 여백을 확보해 모던한 느낌을 줍니다.

📖 PC / 모듈 / 기술 · 소프트웨어

같은 크기의 여백
설명글의 상하 여백을 같게 만드는 것은 이미지와 설명글이 확실하게 하나의 구역으로 느껴질 때이다. 설명글이 이미지의 보조 수단인 경우 하단의 여백을 더 충분하게 만들어야 한다.

불명확한 설명 위치
이 타이틀과 설명글은 위 이미지에 관한 것인지, 아래 이미지에 관한 것인지 알 수 없다. 사용자는 파악을 위해 주변 상황을 둘러보고 판단해야 하는 단계가 발생한다. 만약 목록의 수가 늘어나면 혼돈을 피할 수 없다.

디자인 작업 시 포인트

· 테두리 선이 부각되지 않도록 유의
· 모듈을 구분하는 선의 내 · 외부 여백 정리

GOOD👍

⊙ Designer's Choice

테두리 선의 힘을 빼고 약하게 표현하여 디자인 요소로 부각하는 것이 아니라
보조적으로 모듈을 묶는 역할을 하도록 의도하였습니다.
사용자에게 직관적으로 정보를 전달하면 디자인이 명쾌하게 느껴지며 시각적으로도 편안함을 느낍니다.

그리드 편

12

그림자를 활용한 모듈 디자인

모듈에 입체적인 효과를 주는 그림자는 테두리 선을 적용한 경우보다 모듈을 강조하고 주목성을 부여하기 때문에 디자인 요소가 되지 않도록 항상 신중하게 사용해야 합니다. 모든 요소를 강조하는 것은 어떤 것도 강조하지 않는 것과 같기 때문입니다.

📖 PC / 모듈 / 쇼핑 · 리테일

NG 👎

강조되지 않은 주요 콘텐츠
베스트 상점을 소개하는 목록처럼 강조되지 않는다.

BEST

따뜻한 인정이 넘치는 **대림중앙시장**의 상점을 소개합니다.

> 상점 더보기

광성엘이디
50년 전통의 조명가게

전기 자재, 배선 및 조명에 관련 된 모든 것을 공급하는 업체로 도매 출판을 겸하며 업체와 고객들에게 견적부터 시공, 마감까지 원스탑으로 제공합니다.

광명아케이트
신기한 인테리어 소품 한가득!

저희는 대림중앙시장에 위치하고 있으며 버스정류장에 가까워 쉽게 찾아오실 수 있습니다. 흔히 볼 수 없는 인테리어 소품을 취급하며 도.소매가 가능합니다.

엘리스카페
쇼핑 중 잠깐의 티타임!

저희 엘리스카페에 어서오세요! 엄마가 해주는 듯한 건강을 생각한 커피와 음료를 제공하겠습니다.

순봉중국식품
중국 인기 간식, 향신료, 술 등

한국에서 구하기 힘든 물건들을 '중국식품'에서 만나보세요! 중국의 인기 간식과 향신료, 중국술 등을 만나볼 수 있습니다.

마우스 오버 효과의 부재
버튼 클릭을 유도하기 위해 사용자가 마우스를 오버할 때 나타날 디자인도 고려해야 한다.

충분하지 않은 모듈 구분
여백으로만 구분하기에는 모듈 하나의 정보량이 많다.

- 모듈이 놓이는 배경(Body)의 톤 다운
- 연한 그림자 사용 시 테두리 선 요소를 함께 사용하여 구분

GOOD

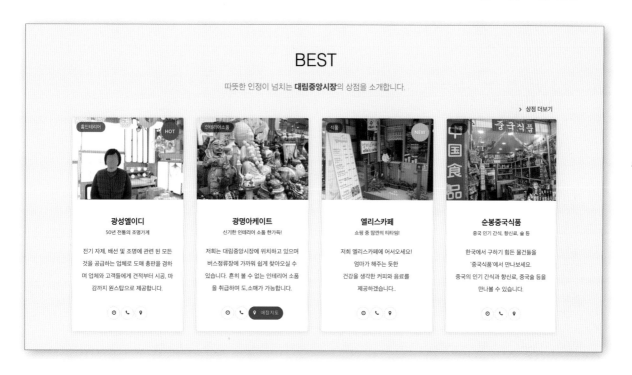

BEST

따뜻한 인정이 넘치는 **대림중앙시장**의 상점을 소개합니다.

> 상점 더보기

광성엘이디
50년 전통의 조명가게

전기 자재, 배선 및 조명에 관련 된 모든 것을 공급하는 업체로 도매 총판을 겸하며 업체와 고객들에게 견적부터 시공, 마감까지 원스탑으로 제공합니다.

광명아케이트
신기한 인테리어 소품 한가득!

저희는 대림중앙시장에 위치하고 있으며 버스정류장에 가까워 쉽게 찾아오실 수 있습니다. 흔히 볼 수 없는 인테리어 소품을 취급하며 도,소매가 가능합니다.

엘리스카페
쇼핑 중 잠깐의 티타임!

저희 엘리스카페에 어서오세요! 엄마가 해주는 듯한 건강을 생각한 커피와 음료를 제공하겠습니다..

순봉중국식품
중국 인기 간식, 향신료, 술 등

한국에서 구하기 힘든 물건들을 '중국식품'에서 만나보세요. 중국의 인기 간식과 향신료, 중국술 등을 만나볼 수 있습니다.

🔵 Designer's Choice

모듈에 그림자를 적용하여 바닥에서 입체적으로 올라온 느낌으로 주목성을 만들었습니다.
이때 한 화면에 평면(Flat)과 입체가 공존하여 이질감이 생길 수 있으므로 그림자 사용의 기준을 만들어야 합니다.
강조하고자 하는 중요한 모듈과 버튼의 균형을 맞춰 사용자의 눈을 편안하게 만들었습니다.
모듈의 강조를 위해 디자인 요소에 존재감을 강조하면 오히려 콘텐츠가 가려집니다.
웹 디자인에서 데이터베이스(DB)와 연동된 반복되는 모듈 구조가 많아 그림자를 통해 묶은 모듈에서
그림자가 지나치게 부각되면 자칫 촌스러워질 수 있으므로 명료한 그리드 처리에 유의하였습니다.

여백으로 사진을 구분한 모듈 디자인

SNS에 노출된 사진을 불러와 이미지를 구성하고 유지 보수 과정이 없는 경우에는 사진을 편집할 수 없어 모듈 간 경계를 사진의 톤 차이로 표현할 수 없습니다. 이때 개별 콘텐츠가 아닌 한 덩어리로 보이는 문제가 발생합니다. 이처럼 데이터베이스(DB)에서 로딩하는 유동적인 콘텐츠의 경우에는 사진 간의 구분을 위해 여백을 이용하여 마치 선을 그은듯한 효과를 줄 수 있습니다.

📖 PC / 모듈 / 쇼핑 · 리테일

NG

비좁은 여백
모듈 간 너무 좁은 여백으로
답답한 느낌을 준다.

균형이 깨진 레이아웃
옆에 있는 모듈의 크기를 고려하지
않아 레이아웃의 균형이 깨졌다.

불안정한 구성
사진의 모듈 구성이 4X2 구조로 불안정하다.

한 덩어리처럼 뭉친 이미지들
멀리서 보면 모자이크 처리된 하나의 이미지로
느껴져 호기심을 유발하지 못한다.

GOOD

상점찾기

필요한 상품을 입력해 판매하는 상점을
검색해보세요.

필요한 상품을 입력해주세요

상점찾기

발빠른 SNS

대림중앙시장의 중국 먹거리 NEW
2018-08-21

거리예술존 얼후공연-아란
2018-08-17

<한중약국> 대림중앙시장의 길라잡이
2018-08-09

대림중앙시장 설날 윷놀이 이벤트 ★
2018-07-30

> 고객의 소리 > 사이트맵 COPYLIGHT © 2018 대림중앙시장 大林中央市場. ALL RIGHTS RESERVED. > ENGLISH > CHINESE
☎ 02-833-8113

○ Designer's Choice

테두리와 그림자 요소를 사용하지 않고 군더더기를 제거한 최소한의 디자인으로 모던하고 깔끔하게 느껴집니다.
사진 목록이 한 덩어리로 보이는 문제를 해결하기 위해 사진 사이가 명확하게 구분되도록 여백을 적용하였습니다.
또한 사진 목록의 모듈이 깨지지 않도록 사진 사이의 여백을 최소한으로 적용하고,
인접한 모듈의 콘텐츠와 크기를 고려하여 사진을 크게 조정해서 안정된 레이아웃을 구성하였습니다.

기능에 충실한 로그인 페이지 디자인

그리드 편

14

로그인 페이지처럼 콘텐츠의 구성 요소가 적을수록 안정된 그리드가 필요합니다. 페이지 기능에 맞게 주요 콘텐츠의 주목성을 최대한 이끌어내고, 구성 요소의 크기에 따라 생기는 여백의 모양도 점검하여 균형감을 찾을 수 있어야 합니다.

Mobile / 로그인 / 관리

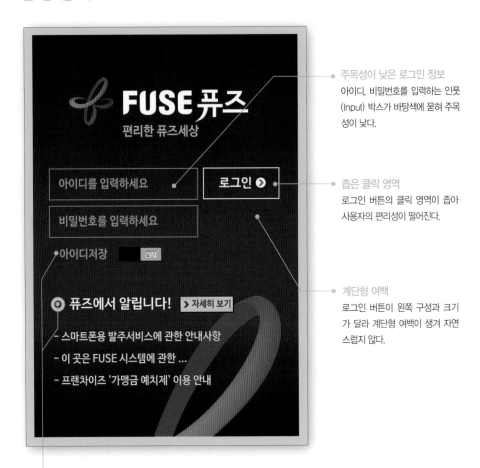

주목성이 낮은 로그인 정보
아이디, 비밀번호를 입력하는 인풋(Input) 박스가 바탕색에 묻혀 주목성이 낮다.

좁은 클릭 영역
로그인 버튼의 클릭 영역이 좁아 사용자의 편리성이 떨어진다.

계단형 여백
로그인 버튼이 왼쪽 구성과 크기가 달라 계단형 여백이 생겨 자연스럽지 않다.

콘텐츠의 부재
로그인할 때 사용자에게 꼭 필요한 기본 기능(회원가입, 아이디 찾기, 비밀번호 찾기 등)에 충실할 필요가 있다.

GOOD👍

◆ Designer's Choice

로그인 페이지 기능에 따라 로그인 영역의 주목성을 높이기 위해
아이디, 비밀번호의 인풋 박스를 바탕색과 반대로 적용하였습니다.
로그인 버튼에 포인트 컬러를 적용했고, 왼쪽의 아이디, 비밀번호
인풋 박스와 높이를 맞춰 구조적으로 안정감(그리드 정렬)을 주었습니다.

15

사용 목적을 고려한 레이아웃 디자인

외식 브랜드 사이트의 방문 목적은 크게 메뉴를 확인하고 매장을 검색하는 것입니다. 모바일에서 원하는 메뉴에 쉽게 접근할 수 있도록 구성하는 버튼 크기는 검지 한 마디 정도의 최소 크기로 지정합니다. 동시에 방문자에게 프로모션을 적극적으로 홍보할 수 있도록 레이아웃을 최대한 효율적으로 구성해 사용자의 편리성을 제공하며 프로모션 홍보를 극대화할 수 있습니다.

📖 Mobile / 레이아웃 / 푸드 · 리테일

NG

답답한 메인 카피
모듈의 모서리에 메인 카피가 딱 붙어 있어 답답하며 가독성이 떨어진다.

주인공이 돋보이지 않는 상품 사진
세트 메뉴에서 버거와 음료의 비중이 다른 만큼 주인공인 버거가 크게 배치되도록 조정할 필요가 있다.

프로모션을 전달하기에는 부족한 영역
구매를 촉진하기 위한 프로모션 영역이 좁아 설득력을 높일 방법을 강구해야 한다.

거대한 버튼
스마트 기기의 크기가 갈수록 커지면서 비율에 따라 배치되는 버튼의 크기가 상대적으로 거대한 느낌이다.

밝은 배경의 밝은 글자
버튼의 글로우(Glow) 효과 위치에 밝은 색 글자가 있어 가독성이 떨어진다.

· 전달하고자 하는 정보의 우선순위에 따라
 레이아웃 영역 조정
· 버튼의 텍스트 위치를 조정해 가독성 확보

GOOD👍

○ Designer's Choice

방문자에게 가장 먼저 인지시키려는 프로모션의 영역을 넓게 사용하고,
이미지의 배치와 여백을 조절하여 한눈에 보기 쉬워지면서 설득력이 높아졌습니다.
또한, 버튼 크기를 최소화하고 메뉴명을 아이콘 밖에 위치하여 가독성을 높였습니다.

2단 그리드로 한눈에 파악하는 테이블 디자인

모바일에는 화면상의 한계가 있어 내비게이션이 모든 페이지에 노출되도록 UI에 포함시키기 어렵습니다. 그래서 전체(일명 햄버거(3(三)줄 모양 아이콘)) 메뉴를 두고 페이지를 이동하는데, 전체 메뉴가 노출될 때 터치와 스와이프를 최대한 줄이며 원하는 메뉴로 편리하게 이동하는 것이 최우선 과제입니다. 이때 2단 그리드를 적용하면 화면을 효율적으로 이용할 수 있습니다.

📖 Mobile / 테이블 / 관리

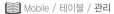

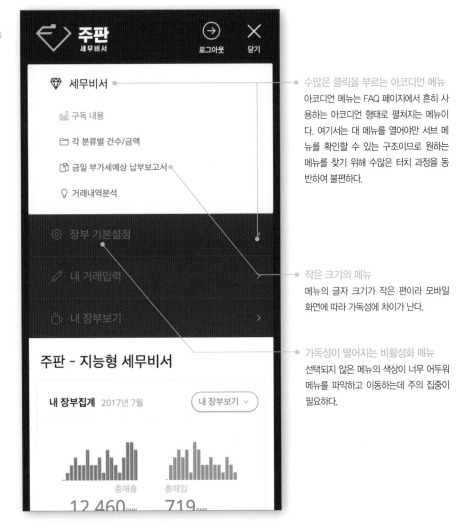

수많은 클릭을 부르는 아코디언 메뉴
아코디언 메뉴는 FAQ 페이지에서 흔히 사용하는 아코디언 형태로 펼쳐지는 메뉴이다. 여기서는 대 메뉴를 열어야만 서브 메뉴를 확인할 수 있는 구조이므로 원하는 메뉴를 찾기 위해 수많은 터치 과정을 동반하여 불편하다.

작은 크기의 메뉴
메뉴의 글자 크기가 작은 편이라 모바일 화면에 따라 가독성에 차이가 난다.

가독성이 떨어지는 비활성화 메뉴
선택되지 않은 메뉴의 색상이 너무 어두워 메뉴를 파악하고 이동하는데 주의 집중이 필요하다.

GOOD👍

● Designer's Choice

2단 그리드를 이용하여 전체 메뉴를 한눈에 파악하고
이동할 수 있도록 레이아웃을 수정하였습니다.
메뉴의 글자 크기를 충분하게 키우고 색상도 조정하여 가독성을 높였습니다.

사선 그리드로 화면을 분할한 인덱스 디자인

사선 그리드는 모바일 앱 페이지에 활기를 부여하는 데 도움이 됩니다. 이때 콘텐츠 종류와 유지 보수 상황을 파악하여 신중하게 적용해야 합니다. HTML 코딩에 한계가 있는 웹 페이지보다 화면을 자유롭게 분할해서 표현할 수 있습니다.

Mobile / 인덱스 / 푸드 · 리테일

NG

정적인 2단 그리드 구성
좌우로 2분할하여 깔끔하지만, 메인 페이지의 콘텐츠의 활기를 담기에는 다소 정적이다.

임팩트가 약한 신제품 소개
신제품 출시 이슈를 더 적극적으로 홍보할 필요가 있다. 시선의 흐름이 좌측 상단에서 하단 중앙으로 흐르기 때문에 하단에 위치한 신제품 소개 코너는 주목성이 떨어지며 제품명 또한 작게 표현되어 눈길을 끌기에 부족하다.

불필요한 여백
불필요한 여백이 발생해 시선의 흐름이 부자연스럽다.

제 색을 발휘하지 않는 얇은 서체
같은 색상이라도 면적이 좁아지면 명도가 떨어진다. 메인 컬러를 동일하게 적용했지만 본래 컬러 의도를 표현하지 못하므로 색상 조정이 필요하다.

돋보이지 않는 뱃지
채도 차이를 주었지만 바탕색과 같은 계열의 뱃지는 주목성이 떨어진다.

GOOD👍

◎ Designer's Choice

신제품을 강렬하게 소개하는 동시에 시선의 흐름이 이벤트로 이어져 주목성을 높입니다.
모바일에 적합한 사선 그리드를 적용하여 화면을 효율적으로 사용하고 있습니다.

레이아웃에 변화를 준 콘텐츠 디자인

관리(Admin)용 웹 사이트와 앱은 사진과 같은 콘텐츠 없이 주로 텍스트로 이뤄진 정보를 가집니다. 시각적 요소가 없어 자칫 지루해지기 쉬우므로 그래프와 아이콘, 도식, 색상을 적극적으로 이용하고 콘텐츠에 따라 레이아웃에 다양한 변화를 줄 수 있어야 합니다.

📖 PC · Mobile / 콘텐츠 / 관리

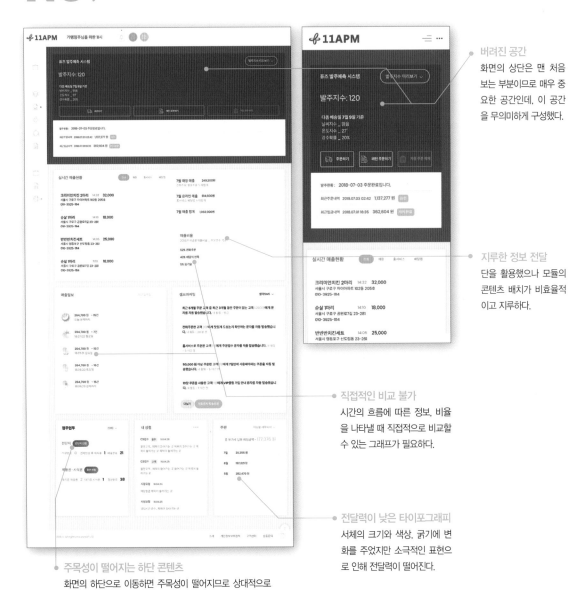

버려진 공간
화면의 상단은 맨 처음 보는 부분이므로 매우 중요한 공간인데, 이 공간을 무의미하게 구성했다.

지루한 정보 전달
단을 활용했으나 모듈의 콘텐츠 배치가 비효율적이고 지루하다.

직접적인 비교 불가
시간의 흐름에 따른 정보, 비율을 나타낼 때 직접적으로 비교할 수 있는 그래프가 필요하다.

전달력이 낮은 타이포그래피
서체의 크기와 색상, 굵기에 변화를 주었지만 소극적인 표현으로 인해 전달력이 떨어진다.

주목성이 떨어지는 하단 콘텐츠
화면의 하단으로 이동하면 주목성이 떨어지므로 상대적으로 중요한 정보에는 포인트 요소가 필요하다.

- 모듈에 배치된 정보에 어울리는 효율적인 레이아웃 고민
- 다양한 그래픽 요소의 활용
- 불필요하게 자리 잡은 여백 제거

○ Designer's Choice

상단부터 중요한 콘텐츠를 차곡차곡 배치하여 버려지는 공간이 없도록 레이아웃을 구성하였습니다. 실시간 매출 현황은 시간 흐름에 따라 타임라인으로 구성하고, 채널별 매출 비율은 도넛형 그래프로 표현하는 등 모듈별로 전달 하는 정보를 즐길 수 있도록 그래픽 요소를 다양하게 활 용하여 재미를 더했습니다.

계층 그리드를 나눈 인덱스 디자인

웹 사이트에 방문하는 사용자가 처음으로 접근하는 메인 페이지에는 많은 콘텐츠가 나열되므로 정보 간에 명확한 구분이 필요한 동시에 연결성이 있어야 흐름이 자연스럽습니다. 계층 그리드를 적용하면 한시적으로 불필요한 정보를 드러내기 쉽습니다. 이때 네거티브로 표현하면 모듈을 명확하게 구분하여 시각적으로 균형감을 나타낼 수 있습니다.

📖 PC · Mobile / 인덱스 / 웨딩

상하와 구분되지 않는 모듈
왼쪽과 연결된 정보로써 구분이
명확하지 않다.

주목성이 약한 임팩트
재미를 주는 콘텐츠이지만,
호기심을 불러일으키기에는
임팩트가 부족하다.

디자인 작업 시 포인트

- 네거티브로 계층 그리드 구분
- 바탕색 또는 사진을 어둡게 보정
- 별도의 선이나 테두리 미사용

GOOD👍

⊙ Designer's Choice

콘텐츠는 변동적인 이벤트성 정보와 바뀌지 않는 고정된 정보가 있으며, 주요한 정보와 보조적인 안내성 정보를 구분하여 균형감 있게 구성하는 것이 중요합니다. 정보의 구분을 위해 어두운 바탕색에 텍스트를 반전시킨 네거티브로 계층 그리드를 명확하게 구분하였습니다. 네거티브로 시선의 흐름을 끊으면 배너와 같은 효과로 해당 정보가 부각되어 주목성이 생기는 동시에 시선이 환기됩니다. 주변 정보에도 안정적인 균형감이 생기며, 원하는 정보를 쉽게 찾을 수 있도록 전달성이 높아졌습니다.

경계를 명확히 나눠 구분한 모듈 디자인

제품이나 분위기를 표현하는 사진을 직접적으로 노출하면 브랜드 아이덴티티를 표현하기에 매우 편리합니다. 레이아웃을 바둑판 형식의 카드형 모듈로 나누면 사진의 톤을 조절하여 모듈의 경계를 명확하게 구분해서 콘텐츠의 전달력을 높일 수 있습니다.

📖 PC · Mobile / 인덱스 / 푸드 · 리테일 ✏️

NG👎

모듈 간 모호한 경계
사진의 톤 차이가 부족해 모듈 간 경계가 명확하지 않아 콘텐츠를 구분하지 못한다.

버튼의 부족한 느낌
모바일 화면의 영역 대비 사진의 면적이 넓어 복잡하며, 클릭을 유도하는 버튼의 기능성이 떨어진다.

- 사진의 명도를 조절하여 모듈 간 명확한 톤 차이 부여
- 사진으로 인해 콘텐츠가 가리지 않도록 주의

GOOD👍

💠 Designer's Choice

다양한 색감으로 서로 다른 이야기를 전달하는 사진을 나란히 배치하며, 이질감이 들지 않도록 사진에 포함된 색상을 메인 컬러와 포인트 컬러로 지정하고 자연스럽게 흐르도록 배색하여 연결성을 부여하였습니다. 또한 흑백 프린터로 인쇄했을 때 선명하게 인식하도록 모듈 간 명도 차이를 세밀하게 조정하여 콘텐츠를 인식하기 쉽습니다.

미지식
디자인

PART 3 타이포그래피

통과되는

속삭이는 글자
크게 외치는 글자

웹 디자인의 주된 목적은 '의사 전달'입니다. 인쇄된 지면에서 디지털 기기로 활동 영역을 넓힌 활자는 소리 없이 커뮤니케이션의 열쇠를 지닙니다. 디자이너는 웹 사이트에서 전하는 이야기가 즐거운 노래처럼 리듬감 있게 전달되기를 바랍니다. 인쇄된 활자와 다른 특성을 가지는 스크린 활자에 관해 알아보겠습니다.

웹 타이포그래피

좋은 타이포그래피는 사용자가 흥미를 잃지 않고 '읽기' 쉽게 만듭니다. 웹 사이트의 콘텐츠를 읽을 때는 '글자의 가독성(Legibility)'과 더불어 '글 전체의 가독성(Readability)' 측면으로 바라봐야 합니다.

서체의 수는 4개 이하로 사용한다

웹 사이트를 짜임새 있게 디자인하려면 사용하는 서체의 수를 최소한으로 유지하고 웹 사이트 전반에 걸쳐 동일하게 적용해야 합니다. 한번에 많은 스타일의 서체를 사용하면 전문성이 떨어지며 레이아웃이 흐트러져 보입니다.

본문용 서체는 시스템 서체(컴퓨터에 기본으로 설치된 서체)를 사용하거나 고딕 계열로 지정하는 것이 좋습니다. 사용자는 여러 웹 사이트를 다니면서 표준 서체에 익숙하기 때문에 더 빠르게 읽을 수 있습니다.

좋은 타이포그래피는 가독성이 높습니다. Noto Sans

좋은 타이포그래피는 가독성이 높습니다. 나눔고딕

좋은 타이포그래피는 가독성이 높습니다. 돋움(시스템 서체)

제목용 또는 몰입용 서체는 브랜드 이미지와 조화롭고 포인트 될만한 서체 1~2종을 제한하여 지정합니다. 본문용으로 지정한 서체의 폰트 패밀리(Font Family)를 활용하는 것도 좋은 방법인데, 서체가 많아지지 않도록 유의해야 합니다. 영문을 표현할 때는 영문 전용 서체를 사용하는 것이 좋으며, 몰입용 서체와 서로 조화로운 쌍을 이루도록 지정해야 합니다.

다양한 크기에서도 잘 보이고 폰트 패밀리가 있는 서체를 선택한다

대부분의 UI에서 다양한 크기의 텍스트 요소가 필요합니다. 같은 서체 안에서 다양한 두께가 디자인되어 있어 활용하기 좋은 폰트 패밀리를 기본 서체로 지정하면 일관성 있으면서도 어떤 크기나 두께에서도 잘 보이는 텍스트 요소를 디자인할 수 있습니다.

Point 1	**굵은 서체로 포인트 72px**
Point 2	얇은 서체로 포인트 60px
Headline	**굵은 서체로 대제목 48px**
Title	중간 서체로 중제목 46px
Subheading	**굵은 서체로 소제목 36px**
Body 1	**굵은 서체로 본문용 강조 18px**
Body 2	중간 서체로 본문용 일반 16px

저작권에 유의한다

창작자가 오랜 노력과 시간을 들여 그에 따른 결실로 맺어진 창작물의 가치를 인정하기 위해 '저작권법'으로 이를 보호하므로 허락 없이 무단으로 사용하거나 배포하지 않도록 유의해야 합니다. 저작권 무료라고 표기되어 있어도 사용 범위는 서체마다 달라 제약이 따르기 때문에 저작권과 사용 기준을 꼼꼼히 살펴보고 사용해야 합니다.

저작권에 구애받지 않고 자유롭게 사용할 수 있는 서체를 '오픈 폰트 라이선스(OFL; Open Font License)'라고 합니다. OFL을 선언한 서체는 서체 자체를 판매하는 것이

아니라면 모든 상업적 이용에서 자유롭습니다. 네이버 나눔폰트가 대표적인 OFL 서체입니다. 웹용 또는 출판물, 유튜브 동영상의 자막은 물론 로고 작업에도 자유롭고, 앱에 임베딩할 수 있어 저작권 걱정 없이 마음껏 사용할 수 있습니다.

웹 폰트

모든 브라우저 환경에서 시스템 서체 이외에 추가로 지정하는 서체가 동일하게 보이도록 하는 것이 바로 '웹 폰트(Web Font)'입니다.

기본 운영체제(OS)에 설치되어 있는 서체, 즉 시스템 서체만 활용하여 웹 사이트를 구성하면 창의적인 표현에 제약이 생깁니다. 시스템 서체 외의 서체를 적용하면 이미지로 저장해 웹 사이트를 코딩해야 하기 때문에 꼭 필요한 요소에만 적용해야 합니다. 용량이 커져 사이트가 무거워질 뿐 아니라 유지 보수가 쉽지 않기 때문입니다.

웹 폰트는 서버에 저장된 글꼴 파일을 사용자가 웹 사이트에 방문할 때 자동으로 다운로드하여 지정한 글꼴을 적용합니다. 서체 파일을 다운로드해야 하기 때문에 로딩 속도가 약간 느려지지만, 이미지로 저장하여 생기는 용량 문제를 해결하고 유지 보수를 수월하게 합니다. 다만 여러 개의 웹 폰트를 적용하면 로딩 속도에 큰 영향을 미치므로 사용에 주의합니다. 웹 폰트마다 용량이 달라 적용하려는 서체의 용량을 계산하여 500kb 이하로 구성할 수 있도록 계획하는 것이 좋습니다. 이때 폰트 패밀리에서 얇은 서체와 굵은 서체를 지정하였다면 각각 계산하여 두 개의 서체를 지정한 것과 같습니다.

구글 웹 폰트 서비스

일반 폰트 파일(ttf)을 웹 폰트 파일 형식(eof, woff, woff2)으로 변환한 파일을 자체 서버에 업로드해 @font-face로 적용할 수 있지만, 더욱 간편하게 적용할 수 있는 '구글 웹 폰트(Google Web Fonts)'를 소개합니다.

fonts.google.com

이전에는 한글 서체를 Early Access를 통해 제공하였으나 정식 서비스로 이동하였고 더욱 다양한 한글 웹 폰트를 제공하고 있습니다. 저작권은 OTF를 선언하여 사용에 제약 없이 자유롭습니다.

Nanum Gothic ⊕
Sandoll (3 styles)

달의 앞면은 그림자
에 가려져 있었다.

Noto Sans KR ⊕
Google (6 styles)

그녀는 창밖으로 별
들을 바라보았다.

Nanum Myeongjo ⊕
Fontrix, Sandoll (3 styles)

녹음된 목소리가 스
피커를 긁어내듯 울
렸다.

Gothic A1 ⊕
HanYang I&C Co (9 styles)

구름 한 점 없는 푸른
하늘이었다.

Nanum Gothic Coding ⊕
Sandoll (2 styles)

우리 앞에 펼쳐진
광경은 진정 장엄
했다.

Sunflower ⊕
JIKJISOFT (3 styles)

첫 번째 별똥별의 밤
이 찾아왔다.

Nanum Pen Script ⊕
Sandoll (1 style)

파도가 푸른를 저녁에 내던져져져
부서졌다.

Nanum Brush Script ⊕
Sandoll (1 style)

그들의 장비와 기구는 모두 살아
있다.

Noto Serif KR ⊕
Google (7 styles)

삐죽삐죽한 날개 윤
곽이 붉게 빛났다.

Do Hyeon ⊕
Woowahan Brothers (1 style)

나는 폭풍을 지켜보았다.
너무나 아름다우면서도
엄청난 폭풍을.

Black Han Sans ⊕
Zess Type (1 style)

알아차리기도 전에 우
리는 육지와 멀어졌다.

Jua ⊕
Woowahan Brothers (1 style)

하늘을 나는 배 저 아래
에서 빛나는 초승달.

Gugi ⊕
TAE System & Typefaces Co. (1 style)

돌아가는 길은 외로운
여행이 될 듯 했다.

Gaegu ⊕
JIKJI SOFT (3 styles)

세 시 간 전 항구에서
출발한 배를 안개가 감
쌌다.

Song Myung ⊕
JIKJI (1 style)

내 안의 두 가지 본성
은 공통된 기억을 갖고
있었다.

Dokdo ⊕
FONTRIX (1 style)

은색 안개가 배의 갑판을
뒤덮었다.

Poor Story ⊕
Yoon Design (1 style)

달의 앞면은 그림자에
가려져 있었다.

Stylish ⊕
AsiaSoft Inc (1 style)

그녀는 창밖으로 별들을
바라보았다.

Black And White Picture ⊕
AsiaSoft Inc. (1 style)

녹음된 목소리가 스피커
를 긁어내듯 울렸다.

Kirang Haerang ⊕
Woowahan Brothers (1 style)

구름 한 점 없는 푸른 하늘
이었다.

East Sea Dokdo ⊕
YoonDesign Inc (1 style)

우리 앞에 펼쳐진 광경을 진정
장엄했다.

Cute Font ⊕
TypoDesign Lab. Inc (1 style)

첫 번째 별똥별의 밤이 찾아왔
다.

Gamja Flower ⊕
YoonDesign Inc (1 style)

파도가 푸르른 저녁에
내던져져 부서졌다.

Hi Melody ⊕
YoonDesign Inc (1 style)

그들의 장비와 기구는
모두 살아 있다.

Yeon Sung ⊕
Woowahan brothers (1 style)

삐죽삐죽한 날개 윤곽이 붉
게 빛났다.

▲ 구글 웹 폰트에서 제공하는 한글 서체

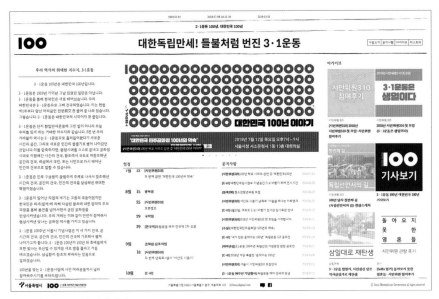

▲ 3·1운동 100주년 기념 사이트
기록하는 의미를 갖는 '신문'을 모티브로 한 3·1운동 100주년 기념 사이트 디자인입니다.

아이콘 폰트

웹 사이트에서 자주 사용하는 아이콘을 모아 서체 파일로 만들어 웹 폰트 방식으로 서버에 업로드해서 아이콘 이미지로 사용하는 것을 아이콘 폰트(Icon Font)라고 합니다. 마치 폰트처럼 아이콘을 사용할 수 있어 이미지 용량을 크게 줄일 수 있고 사용에 편리합니다.

아이콘 폰트는 벡터 그래픽(Vector Graphic)으로 크기를 마음대로 조절해도 선명한 화질을 유지하며, 색상도 일반 웹 폰트처럼 CSS에서 속성을 변경하여 사용할 수 있습니다. 오픈 소스가 발달하면서 이러한 아이콘을 상업적인 용도로 사용할 수 있도록 서비스를 제공하는 대표 사이트를 소개합니다.

Font Awesome

폰트어썸(fontawesome.com)은 대표적인 아이콘 폰트 서비스이며, GPL 라이선스(GPL; General Public License : 사용자들이 자유롭게 공유하고 내용을 수정하도록 보증하는 것)를 따르고 있습니다. 무료로 사용할 수 있는 아이콘은 675개 이상이고, Github에서 51,000여 개를 받을 정도로 인기가 높습니다.

```
<link rel="stylesheet" href="https://use.fontawesome.com/releases/v5.6.3/css/all.css">
```

HTML 〈head〉 영역 안에 위의 소스를 추가하여 아이콘 폰트를 이용할 수 있습니다.

```
<i class="fas fa-coffee"></i>
```

〈body〉 영역의 원하는 위치에 〈i〉 태그를 이용해 아이콘 폰트를 적용할 수 있습니다. 아이콘 크기를 변경하고 너비를 고정하며 리스트 아이콘, 아이콘 테두리 및 들여쓰기, 회전 애니메이션, 아이콘 반전 또는 회전 효과, 아이콘 겹치기 효과 등을 적용할 수 있습니다.

Google Material Icons

구글에서 아이콘 폰트를 무료로 제공하는 구글 머티리얼 아이콘 (https://github.com/google/material-design-icons)은 웹 폰트 형식뿐 아니라 안드로이드와 아이폰에서도 이용할 수 있도록 SVG와 PNG 형식을 함께 제공합니다. 폰트어썸과 다르게 웹 폰트만 제공하므로 사용하려면 필요한 클래스(Class)를 생성해야 합니다.

```
<link rel="stylesheet" href="https://fonts.googleapis.com/icon?family=Material+Icons">
```

```
<i class="material-icons">face</i>
```

XEICON

제로보드가 네이버의 지원을 받으며 바뀐 Xpressengine에서 제공하는 아이콘 폰트 서비스인 XEICON(material.io/tools/icons)은 LGPL 라이선스를 따릅니다. 폰트어썸과 비슷한 CSS를 제공하며, 한글로 가이드를 확인할 수 있다는 점이 특징입니다. 크기 조절 및 너비 고정, 리스트 아이콘, 아이콘 테두리 및 들여쓰기, 회전 애니메이션, 아이콘 반전 또는 회전 효과를 줄 수 있습니다.

```
<link rel="stylesheet" href="//cdn.jsdelivr.net/npm/xeicon@2.3.3/xeicon.min.css">
```

```
<i class="xi-xpressengine"></i>
```

Fontello

폰트엘로(xpressengine.github.io/XEIcon)는 직접 디자인한 아이콘을 폰트화할 수 있는 서비스입니다. 오픈 소스로 제공되는 아이콘 폰트 중에 원하는 아이콘을 선택하여 아이콘 폰트 형태로 만들어 사용할 수 있으며, 필요한 아이콘만 사용하기 때문에 용량 면에서 유리합니다.

아이콘 폰트로 제작하려는 이미지는 SVG 파일 포맷으로 제작하여 업로드하고, 등록되어 있는 아이콘을 선택하여 함께 웹 폰트로 다운로드할 수 있습니다. 기본 적용이 가능하며 크기와 색상 변경 클래스(Class)를 생성할 필요가 있습니다.

```
<link rel="stylesheet" href="path/to/fontello/css/fontello.css">
<link rel="stylesheet" href="path/to/fontello/css/animation.css"><!--[if IE 7]>
<link rel="stylesheet" href="path/to/fontello/css/fontello-ie7.css"><![endif]-->
```

```
<i class="demo-icon icon-emo-thumbsup">&#xe804;</i>
```

글에 강약을 만드는 방법

글에 강약을 부여하여 생생한 리듬감을 만들 수 있습니다. 함께 타이포그래피를 업그레이드해 봅니다.

처음 글꼴을 선택할 때는 다양한 두께로 제작된 폰트 패밀리를 선택합니다. 문자 속성의 'Bold' 아이콘을 클릭하는 것보다 글꼴 스타일을 두껍게 변경하면 글꼴의 아름다움을 잘 표현할 수 있습니다.

오로지 끈기와 결단만이 힘을 발휘한다. 당신의 미래를 만드는 것은 당신 자신이다. 우리 세대의 가장 큰 발견은 인간은 태도를 바꿈으로써 삶을 변화시킬 수 있다는 것이다.

단락을 나누고, 행간과 자간, 장평 조절하기

글자 크기의 변화와 행간, 자간, 장평의 미세한 조정으로 분명한 차이를 느낄 수 있습니다. 줄과 줄 사이에 여백을 만들고 읽는 호흡에 맞춰 줄바꿈을 하는 것도 좋습니다.

- 행간 : 줄과 줄 사이의 여백
- 자간 : 글자와 글자 사이의 여백
- 장평 : 글자 한 자의 너비(가로 폭과 세로 높이)

오른쪽 글에서는 마지막 줄의 '것이다.'가 다음 줄로 넘어가서 호흡이 끊깁니다.

오로지 끈기와 결단만이 힘을 발휘한다. 당신의 미래를 만드는 것은 당신 자신이다.

우리 세대의 가장 큰 발견은 인간은 태도를 바꿈으로써 삶을 변화시킬 수 있다는 것이다.

제목 만들기

한 단락의 문장이 세 줄 이상을 넘어가면 꼭 제목을 만듭니다. 본문보다 180~220% 커져야 구조적으로 제목으로 인식됩니다.

세세하게 읽지 않아도 한눈에 단락의 전체 내용을 파악할 수 있습니다. 어떤 내용이 펼쳐질지 명확하게 인식한 후에 자세한 내용을 읽고 싶은 욕구가 생기기 때문입니다.

오로지 끈기와 결단만이 힘을 발휘한다.

당신의 미래를 만드는 것은 당신 자신이다. 우리 세대의 가장 큰 발견은 인간은 태도를 바꿈으로써 삶을 변화시킬 수 있다는 것이다.

소제목 만들기

본문을 한 번 더 요약하여 쉽게 읽히도록 소제목을 만듭니다. 본문을 요약한 느낌이 나도록 문장 형태를 구절로 변경합니다. 소제목은 대제목의 가독성을 방해하지 않으면서 그 자체로 강조되어야 합니다. 굵기에 변화를 주거나, 본문의 120~150% 크기 정도로 설정하는 것이 적당합니다.

오로지 끈기와 결단만이 힘을 발휘한다.

당신의 미래를 만드는 것은 당신 자신

우리 세대의 가장 큰 발견은 인간은 태도를 바꿈으로써 삶을 변화시킬 수 있다는 것이다.

대제목 강조하기

웹 페이지에서 글자 주변에 이벤트 배너와 함께 상품을 홍보하여 번쩍이면 대제목의 힘이 약해지므로 대제목을 조금 더 강조해 봅니다. 서체의 크기를 키우고, 굵기를 조정했습니다.

오로지 끈기와 결단만이 힘을 발휘한다.

당신의 미래를 만드는 것은 당신 자신

우리 세대의 가장 큰 발견은 인간은 태도를 바꿈으로써 삶을 변화시킬 수 있다는 것이다.

색상 적용하여 강조하기

원하는 색감의 포인트 컬러로 정적인 문자에 생동감을 부여할 수 있습니다.

네거티브로 변화 주기

글자에 바탕색을 부여하고 글자 색을 반전시켜 집중력을 높일 수 있습니다. 중요한 키워드에 포인트 컬러를 사용하여 주목시키는 것도 좋은 방법입니다.

이야기의 리듬감을 확인하라

▲ Inicio

① 중요한 것과 덜 중요한 것

어느 것 하나도 중요하지 않은 것이 없어 하나하나 공들여 강조하고 있진 않은가요? 모든 것을 강조하는 것은 되려 어떤 것도 강조되지 않는 것과도 같습니다. 모든 이야기가 큰 소리로 외치는 것은 시끄러운 시장과도 같습니다. 정보의 중요성은 상대적입니다. '상대적으로' 덜 중요한 것의 목소리를 낮춰보세요. 얇고, 작고, 좁게 만들면 비로소 중요한 이야기가 진짜 중요하게 여겨질 수 있습니다.

② 과감한 전달

일관되게 소리 지르는 것보다 나은 상황이지만, 관심을 받고 있어야만 가능합니다. 모든 이야기가 속삭여도 탁월한 매력이 있다면 괜찮습니다. 그러나 무관심한 사용자에게도 관심을 받으려면 충분하지 않습니다. 이 사이트에서 얻을 수 있는 실익이 무엇인지 과감하게 알리세요.

③ 핵심 메시지의 전달

웹 사이트에 방문한 사용자에게 진심으로 전달하고 싶은 이야기가 무엇인가요? 딱 한 마디만 할 수 있다면 어떤 말을 꺼내고 싶은지 생각해보세요. 그 이야기가 바로 사이트의 '핵심 메시지'입니다. 사용자가 핵심 메시지를 가장 먼저 들을 수 있도록 디자인되어있는지 확인하는 것이 바로 잘 된 디자인을 확인하는 방법입니다.

◀ Dassel Und Wagner

서체에 변화를 준 소개 페이지 디자인

서체의 주된 역할은 글을 읽히게 하는 것이지만 그것 말고도 페이지의 고유성을 부여하는 역할을 합니다.
제목은 주제를 표현하는 데 중요한 역할을 하며, 다른 디자인과 구별되는 것이 좋습니다.

📖 PC / 정보 / 쇼핑 · 리테일 ✏️

NG

http://www.YunC.co.kr

"왜 광장동 과일가게 일까요?"

전 청량리 청과시장에서 과일도매상을 운영하고 있습니다.

평소 이 지역 주민으로써 동네과일가게와 마트에 들러 파는 과일들을 자주 보게되는데요.
아무래도 제 일과 관여가 되다보니 일부러 계속 과일품질과 소매 판매가격을 확인해보게됩니다.

다만..몇 번 사먹어봐도 가격도 비싸고 품질이 맘에 들지 않을 때가 많았습니다.

그래서 제 일터에서 거래되는 그날 그날 산지에서 올라온 신선 과일을
동네 주민분들에게 직접 골라서 배달해 드리면
어떨까 하는 생각을 꽤 오랫동안 하게되었습니다.

게다가 제가 사는 동네이기 때문에 고객님들께 택배비 부담도 지우지않고
바로 가져다 드릴 수 있으니 더 좋은 일이지 않을까 싶었구요.^^

물론 저도 사람인지라 수많은 과일을 다 체크해볼수는 없어
간혹 맘에 드시지 않을수도 있지만
부족한 과일은 교환을 통해 바로바로 해결해드리겠습니다.

청과시장이 새벽부터 열어서 오후 3시까지 운영을 하기 때문에

3시까지 주문을 주시면 제가 직접 과일을 보고 골라서

이후 집까지 직접 배달해드리겠습니다.

같은 광장동 동네 주민으로써, 아이를 키우는 가장으로써
정성껏 배달해 드리겠습니다.^^*

감사합니다.

● 주제를 전달하지 못한 제목
소개 페이지의 통일성 있는 구성을 위해
서체를 통일했지만, 주제를 전달하기에는
부족하다.

● 텍스트 배치의 단조로움
편안하고 가벼운 내용이지만 텍스트의 나열로
지루하고 단조로워 시각적 흥미를 끌지 못한다.

· 제목에 어울리는 서체 적용
· 중요한 키워드에 포인트 적용
· 강조 요소를 다양하게 활용

GOOD👍

❖ Designer's Choice

정보의 포인트에 맞춰 강조하도록 경쾌한 느낌의 타이포그래피를 적극적으로 꾸몄습니다.
크기와 굵기, 밑줄, 하이라이트, 색상, 네거티브(반전), 보조 이미지도 활용하였습니다.

타이포그래피 편

02

캘리그래피를 활용한 인덱스 디자인

캘리그래피는 일반 서체보다 가독성이 높아 제목이나 특정 주제를 표현할 때 자주 사용합니다. 국제 요트 대회 장소가 이색적으로 동양임을 알리기 위해 먹그림으로 메인 이미지를 장식한 요트대회 인덱스 디자인 입니다.

📖 PC / 인덱스 / 스포츠 · 엔터테인먼트

어울리지 않는 메인 이미지와 메인 카피 서체
메인 카피에 뚜렷한 메시지를 전달하기 위한 서체를
사용했는데 어울리지 않는다.

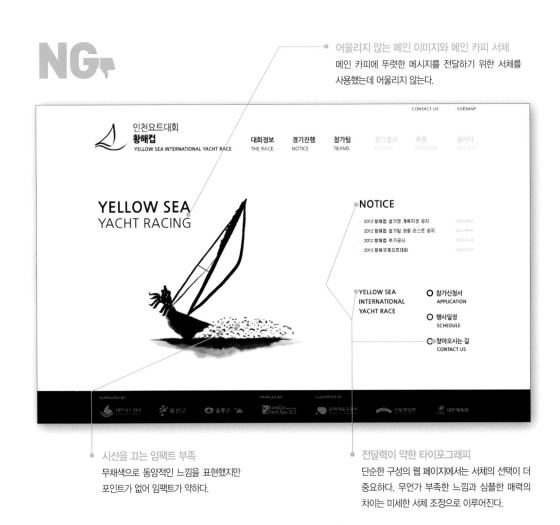

시선을 끄는 임팩트 부족
무채색으로 동양적인 느낌을 표현했지만
포인트가 없어 임팩트가 약하다.

전달력이 약한 타이포그래피
단순한 구성의 웹 페이지에서는 서체의 선택이 더
중요하다. 무언가 부족한 느낌과 심플한 매력의
차이는 미세한 서체 조정으로 이루어진다.

- 먹그림과 어울리는 캘리그래피 사용
- 메타포를 표현하는 포인트 컬러 지정
- 한글 서체로 명조체 사용
- 영문 서체는 고딕 계열로 비틀기

GOOD

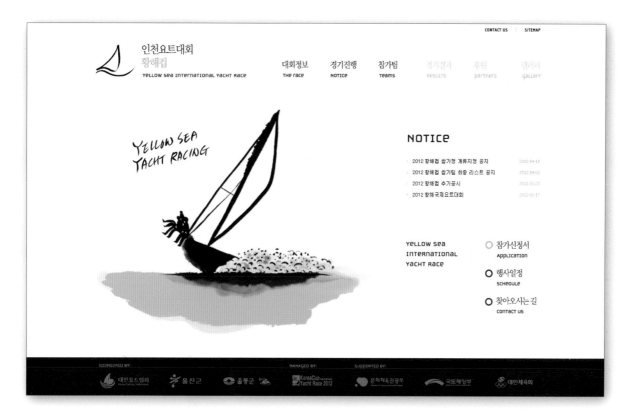

○ Designer's Choice

메인 카피가 메인 이미지인 먹그림의 보조 역할을 하므로
톤 앤 매너(Tone & Manner)를 맞추기 위해 캘리그래피로 표현하였습니다.
또한 한글 서체는 캘리그래피와 잘 어울리는 명조체로 적용하였고,
영문 서체는 모던함을 잃지 않기 위해 디자인된 고딕 계열의 서체를 지정하여 조화롭게 표현하였습니다.
요트대회의 이름인 '황해컵'이 가진 색감인 '노란 바닷물'을 포인트 컬러로 지정하였고
로고와 메인 이미지 등에 포인트를 살려 시선을 끌었습니다.

서체 변화로 전달력을 높인 인덱스 디자인

윈도우 운영체제에서 기본으로 제공하는 시스템 서체인 굴림, 돋움, 바탕체는 이미지로 제작하지 않고 빠른 로딩을 위해 HTML 코딩 영역 및 데이터베이스 내용을 불러와 자동으로 업데이트하는 영역에서 사용합니다. 이미지 파일을 생성하는 경우에는 잘 어울리는 서체를 적용하여 디자인 의도를 멋지게 전달할 수 있습니다. 이때 저작권을 고려하여 미리 문제의 소지를 막아야 합니다.

📖 PC / 인덱스 / 기술

경계가 뿌연 작은 글자
10~12px 크기의 돋움체에 안티 에일리어싱(Anti-Aliasing)이 적용되어 글자가 뚜렷하지 않다.

약한 타이틀
크기를 키운 텍스트임에도
주목성이 떨어진다.

중제목 크기 대비성 부족
중간 제목의 크기 차이가
크지 않아 구분이 어렵다.

디자인 작업 시 포인트

・ 이미지에 시스템 서체인 돋움체 사용 자제
・ 데이터베이스 연동 영역에 돋움체 사용 시
 서체가 깨지지 않는 크기로 안티 에일리어싱
 (Anti-Aliasing) 미적용
・ 서체 적용 시 저작권에 유의

GOOD👍

○ Designer's Choice

시스템 서체에서 벗어나 어울리는 서체를 찾아 적용하였습니다.
서체 자체를 구매하는 것이 아니라면 모든 상업적 이용이 가능한 오픈 폰트 라이선스
(OFL; Open Font License) 서체를 적용하여 저작권에서 자유로워질 수 있습니다.
Noto 서체, 나눔 서체, 배달의 민족 서체 등이 OFL에 해당됩니다.

글자 크기로 가독성을 높인 인덱스 디자인

평균적으로 사용하는 스크린의 크기가 커지면서 큰 해상도를 지원하는 기기에서는 오히려 사용자가 접하는 실제 글자의 크기가 작아집니다. 여기에 편안하게 보려는 사용자 요구까지 더해지면서 디자인은 군더더기를 제거하고 글자 크기를 조절하여 정보를 직관적으로 전달해야 합니다.

📖 PC / 인덱스 / 푸드 · 리테일 ✎

약한 메인 카피
메인 카피가 강조되지 않아
주목성이 떨어진다.

좁은 캔버스
15인치 모니터에서 17인치 모니터로 사용자의 사용 성향이
반영되지 않은 캔버스 크기이며, 양쪽 여백이 넓다.

- 캔버스 크기 확장
- 메인 카피 강조
- 내비게이션, 콘텐츠 등의 글자 크기 조정

GOOD

◆ Designer's Choice

최근 사용자의 기기에서 960px 그리드는 화면 양쪽에 넓은 여백이 생기므로
기본 캔버스를 1200px로 넓혔고 확장된 영역을 크게 2단으로 분할하여 메인 카피를 더욱 강조하였습니다.
또한 전체적으로 텍스트 크기를 키워 가독성을 높였습니다.

텍스트를 정렬한 인덱스 디자인

호흡이 긴 글을 단숨에 읽어 내려가기는 쉽지 않습니다. 사용자들이 쉽고 편하게 정보를 읽을 수 있도록
최소 분량으로 요약하고 내용에 따라 단락을 분리하여 텍스트를 정리해야 합니다.

📖 PC / 인덱스 / 퍼스널

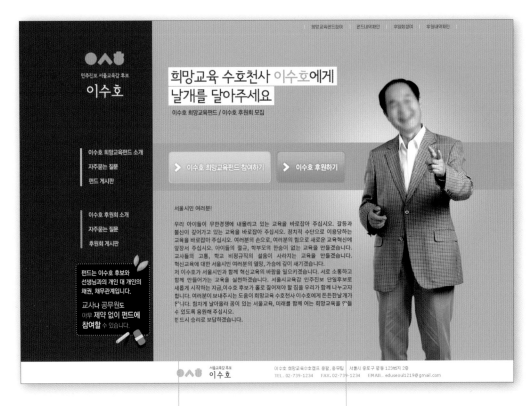

읽기 어려운 긴 글
메인 페이지에서 인물이 전하는 메시지
내용이 너무 많고 가독성이 떨어진다.

파악하기 힘든 주요 정보
사용자에게 전달하려는 주요 메시지가
뚜렷하지 않아 정보를 파악하기 힘들다.

디자인 작업 시 포인트

- 문장 길이에 따른 라인 흐름 점검
- 행간과 단락 간 여백 확보
- 단락의 시작에 제목 역할 부여

GOOD

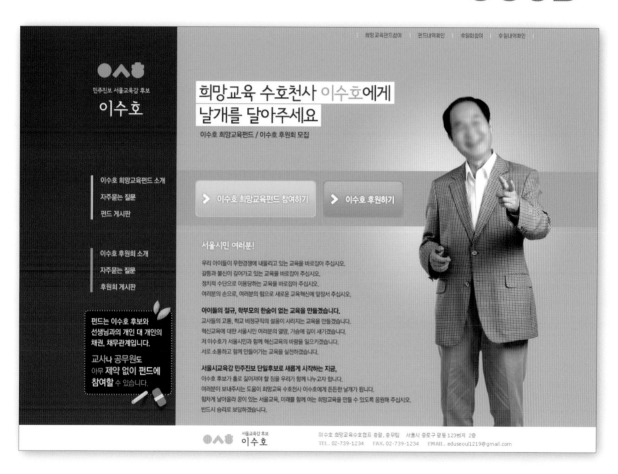

⚫ Designer's Choice

의미에 따라 문장을 나누고, 행간을 넓혔습니다.
또한 단락을 분리하여 글의 덩어리를 크게 3가지로 만들어 글의 호흡을 짧게 줄였습니다.
제목에 해당하는 내용은 굵고 크게 만들어 시선이 머물도록 해서 가독성을 높였습니다.

타이포그래피 편

06

영역의 강약을 조절한 상세 페이지 디자인

서체에 변화를 주지 않아도 자간, 행간을 조절하면 페이지 내에서 강약을 줄 수 있고, 여백을 조절할 수 있어
안정적인 구도로 디자인할 수 있습니다.

📖 PC / 상세 페이지 / 쇼핑 · 리테일

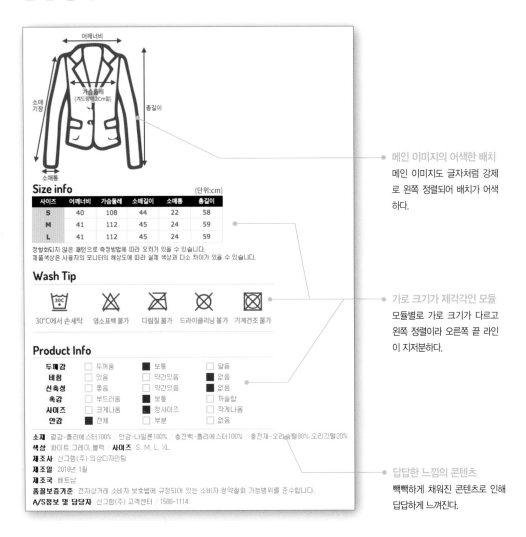

Size info

(단위:cm)

사이즈	어깨너비	가슴둘레	소매길이	소매통	총길이
S	40	108	44	22	58
M	41	112	45	24	59
L	41	112	45	24	59

정형화되지 않은 패턴으로 측정방법에 따라 오차가 있을 수 있습니다.
제품색상은 사용자의 모니터의 해상도에 따라 실제 색상과 다소 차이가 있을 수 있습니다.

Wash Tip

30°C에서 손세탁 염소표백 불가 다림질 불가 드라이클리닝 불가 기계건조 불가

Product Info

두께감	☐ 두꺼움	■ 보통	☐ 얇음
비침	☐ 있음	☐ 약간있음	■ 없음
신축성	☐ 좋음	☐ 약간있음	■ 없음
촉감	☐ 부드러움	■ 보통	☐ 까슬함
사이즈	☐ 크게나옴	■ 정사이즈	☐ 작게나옴
안감	■ 전체	☐ 부분	☐ 없음

소재 겉감-폴리에스터100% / 안감-나일론100% / 충전백-폴리에스터100% / 충전재-오리솜털80%·오리깃털20%
색상 화이트,그레이,블랙 / **사이즈** S, M, L, XL
제조사 신그램(주) 의상디자인팀
제조일 2018년 1월
제조국 베트남
품질보증기준 전자상거래 소비자 보호법에 규정되어 있는 소비자 청약철회 가능범위를 준수합니다.
A/S정보 및 담당자 신그램(주) 고객센터 / 1588-1114

메인 이미지의 어색한 배치
메인 이미지도 글자처럼 강제
로 왼쪽 정렬되어 배치가 어색
하다.

가로 크기가 제각각인 모듈
모듈별로 가로 크기가 다르고
왼쪽 정렬이라 오른쪽 끝 라인
이 지저분하다.

답답한 느낌의 콘텐츠
빽빽하게 채워진 콘텐츠로 인해
답답하게 느껴진다.

Size info

(단위:cm)

사이즈	어깨너비	가슴둘레	소매길이	소매통	총길이
S	40	108	44	22	58
M	41	112	45	24	59
L	41	112	45	24	59

정형화되지 않은 패턴으로 측정방법에 따라 오차가 있을 수 있습니다.
제품색상은 사용자의 모니터의 해상도에 따라 실제 색상과 다소 차이가 있을 수 있습니다.

Wash Tip

30°C에서
손세탁

염소표백
불가

다림질
불가

드라이클리닝
불가

기계건조
불가

Product Info

두께감	☐ 두꺼움	■ 보통	☐ 얇음
비침	☐ 있음	☐ 약간있음	■ 없음
신축성	☐ 좋음	☐ 약간있음	■ 없음
촉감	☐ 부드러움	■ 보통	☐ 까슬함
사이즈	☐ 크게나옴	■ 정사이즈	☐ 작게나옴
안감	■ 전체	☐ 부분	☐ 없음

소재 : 겉감-폴리에스터100% / 안감-나일론100% / 충전백-폴리에스터100% / 충전재-오리솜털80%·오리깃털20%

색상 : 화이트,그레이,블랙 / **사이즈** : S, M, L, XL

제조사 : 신그램 (주) 의상디자인팀

제조일 : 2018년 1월

제조국 : 베트남

품질보증기준 : 전자상거래 소비자 보호법에 규정되어 있는 소비자 청약철회 가능범위를 준수합니다.

A/S정보 및 담당자 : 신그램 (주) 고객센터 / 1588-1114

○ Designer's Choice
중요한 콘텐츠가 넓은 영역에 자리 잡도록 조정했습니다. 상품에 대한 부가 설명은 크게 한 덩어리로 볼 수 있으므로 양쪽 그리드에 맞춰 콘텐츠를 정렬하였습니다. 또한 각 오브젝트가 충분한 여백을 가지도록 하고 문장의 행간도 살펴 같은 내용이지만 깔끔하게 정리된 디자인을 볼 수 있습니다.

여백을 적용해 가독성을 살린 모듈 디자인

빽빽하게 채워진 공간에서 콘텐츠를 읽기는 힘듭니다. 이때 여백을 살려 편안하게 원하는 정보를 볼 수 있게 만들 수 있습니다. 자연스러운 시각적 흐름을 위해 디자인에서 항상 충분한 여백으로 가독성이 있는지 살펴야 합니다.

📖 PC / 모듈 / 웨딩

불편한 내비게이션
내비게이션이 차지하는 공간이 좁아 클릭할 수 있는 영역이 작다. 즉, 사용자가 정교하게 클릭해야만 페이지를 이동할 수 있으므로 편리성이 떨어진다.

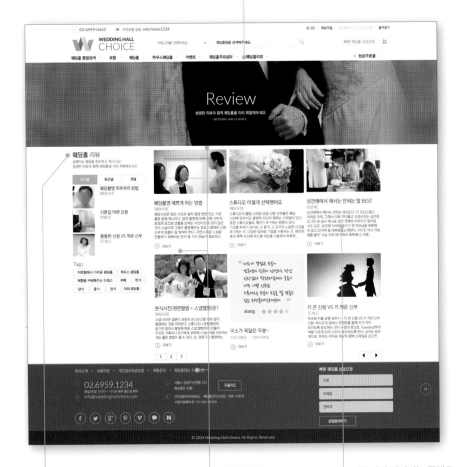

숨어있는 페이지 제목
글자 크기만 조정해서는 페이지 제목을 한눈에 인지하기란 쉽지 않다.

답답한 공간
콘텐츠가 빽빽하게 채워져 답답하므로 여유 공간이 필요하다.

가독성이 떨어지는 콘텐츠
행간이 너무 붙어 있어 글을 읽기 어렵다.

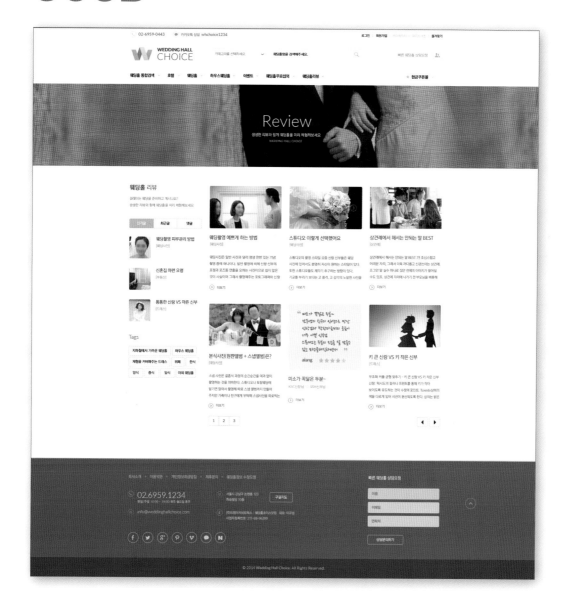

⭘ Designer's Choice

다닥다닥 붙어 있는 콘텐츠에 여백을 적용하여 시선의 흐름을 만들었습니다.
페이지 제목, 글 제목과 같은 중요한 정보는 사방에 충분한 여백을 적용하여 시각적으로 돋보이게 강조하였고,
정보를 단위별로 묶어 여백의 크기를 조정해서 모듈을 명확히 구분할 수 있습니다.

이니셜로 시리즈 앱을 표현한 스플래시 디자인

각 브랜드에서 제공하는 서비스 앱의 스플래시(Splash; 앱을 구동할 때 보여주는 시작 화면) 디자인에서는 브랜드의 특징을 살려야 합니다. 브랜드 가치를 높이기 위해서는 앱에 아이덴티티를 노출해야 하며 디자인에 각 브랜드와 개발업체의 아이덴티티를 동시에 녹여내야 할 때 이니셜을 활용하는 디자인 콘셉트로 시리즈 앱의 통일성을 부여하는 것도 하나의 아이디어입니다.

📖 Mobile / 스플래시 / 푸드 · 리테일 ✏️

NG

불필요한 테두리 적용
로고와 더불어 상단의 텍스트에 테두리가 적용되어 복잡하게 느껴진다.

개발업체 아이덴티티의 부재
앱을 로딩할 때 나타났다가 빠르게 사라지는 스플래시 디자인이 각 브랜드의 특징만 살려 개발업체의 아이덴티티를 찾을 수 없다.

디자인 작업 시 포인트

- 이니셜을 디자인 요소로 적용
- 각 브랜드의 대표 컬러 사용

GOOD👍

◎ Designer's Choice

서비스를 이용하는 브랜드 중심으로 구성된 스플래시 디자인에
추가로 이니셜과 굵은 테두리의 타이포그래피 요소를 겹쳐 개발업체의 아이덴티티를 표현하였습니다.
이니셜은 브랜드별로 나뉘지만 통일된 디자인 콘셉트로 개발업체의 특징을 나타냅니다.

타이포그래피 편

09

중요도에 따라 강조한 관리자 페이지 디자인

프랜차이즈의 슈퍼바이저(SV)가 사용하는 매장 관리 앱의 메인 화면은 슈퍼바이저가 가맹점에서 앱 사용이 편리도록 쉽게 전화를 걸고, 가맹점의 최근 현황을 한눈에 알아볼 수 있도록 안내해야 합니다. 이때 중요한 정보는 한눈에 찾을 수 있도록 글자의 크기와 굵기, 색상을 강조합니다.

📖 Mobile / 관리 / 프랜차이즈

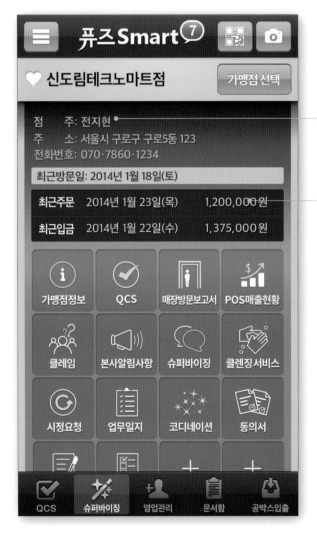

변화없이 나열된 3줄 정보
점주 이름, 주소, 전화번호가 단순히 3줄
이상 나열되어 있어 지루하다.

한눈에 들어오지 않는 주문 금액
최근 가맹점의 현황, 즉 매출을 가늠할
수 있는 정보인 최근 발주량을 체크하기
위해 1초 이상 머뭇거려야 한다.

GOOD👍

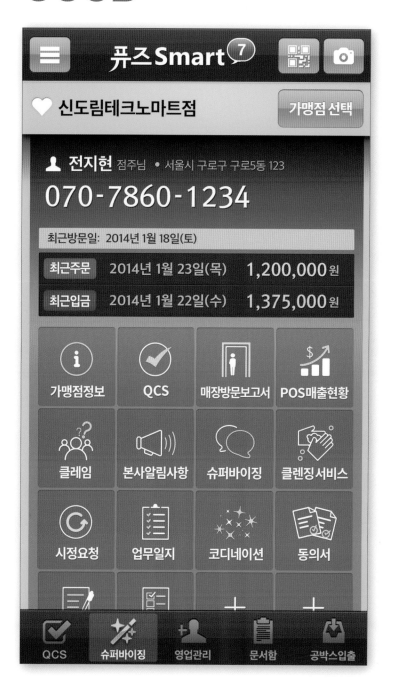

○ Designer's Choice

정보 중심의 관리자 앱에서 숫자 정보는 신중하게 디자인해야 하므로 가맹점 정보를 알려주는 중요한 숫자를 잘못 읽지 않도록 크고 굵게 강조하였습니다. 상대적으로 덜 중요한 콘텐츠는 약하게 디자인하여 강약을 부여했습니다.

작아도 가독성 좋은 콘텐츠 메뉴 디자인

중요한 글자는 주변에 충분한 '여백'을 확보해야 비로소 디자인이 강조됩니다. 글자와 글자 사이(자간), 문장과 문장 사이(행간)뿐만 아니라 콘텐츠의 한 묶음(모듈)이 놓인 공간의 여백까지 고려하면 작은 글자로도 충분히 강조할 수 있습니다.

📖 Mobile / 관리 / 퍼스널

강조되지 않는 강조한 글자
글자를 크고 굵게 강조했지만, 여백이
충분하지 않아 답답해 보인다.

버려지는 하단 공간
공간이 충분한데 활용하지 않았다.

GOOD

Designer's Choice
메뉴의 자간을 확보하여 가독성을 높이고,
행간의 여백을 충분하게 주어 각 메뉴가 돋
보이도록 조정하였습니다. 서체가 얇고 작지
만 이전보다 주목이 잘되는 것을 확인할 수
있습니다.

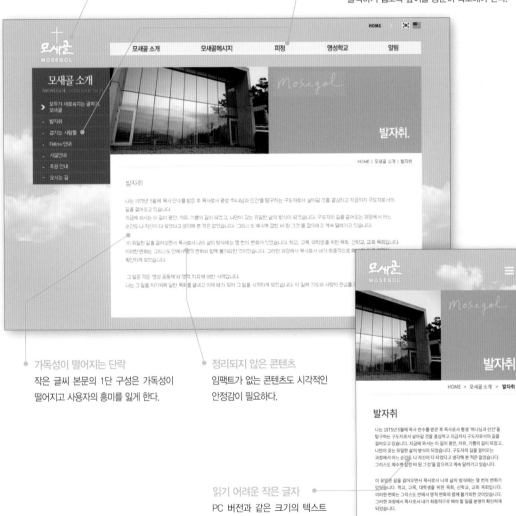

단에 변화를 준 콘텐츠 디자인

에세이 형식의 페이지는 제목을 붙이기 조심스럽고 요약해 보여줄 때도 내용에 왜곡이 생길 수 있어 신중해야 합니다. 중요한 내용에 하이라이트를 표시하는 것 또한 유의해야 한다면, 여백과 단을 통해 가독성을 높이고 시각적인 단조로움을 해결할 수 있습니다.

📖 PC · Mobile / 콘텐츠 / 교회

희미한 로고
바탕 이미지 색상과 로고의 명도 차이가 크지 않아 주목성이 떨어진다.

불충분한 클릭 가능 영역
내비게이션(상단 대 메뉴, 좌측 소 메뉴)은 사용자가 페이지를 이동하기 위해 자주 사용하는 영역이므로 클릭하기 쉽도록 높이를 충분히 확보해야 한다.

가독성이 떨어지는 단락
작은 글씨 본문의 1단 구성은 가독성이 떨어지고 사용자의 흥미를 잃게 한다.

정리되지 않은 콘텐츠
임팩트가 없는 콘텐츠도 시각적인 안정감이 필요하다.

읽기 어려운 작은 글자
PC 버전과 같은 크기의 텍스트는 모바일에서 읽기에 적합하지 않다.

• 단을 나눠 안정감 부여
• 가독성을 높이도록 여백 정리
• 로고와 바탕색의 명도 차 확보

GOOD

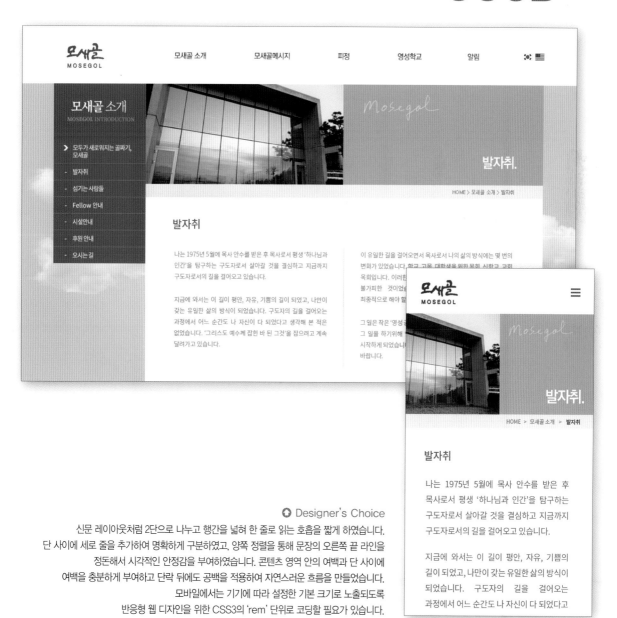

○ Designer's Choice

신문 레이아웃처럼 2단으로 나누고 행간을 넓혀 한 줄로 읽는 호흡을 짧게 하였습니다.
단 사이에 세로 줄을 추가하여 명확하게 구분하였고, 양쪽 정렬을 통해 문장의 오른쪽 끝 라인을
정돈해서 시각적인 안정감을 부여하였습니다. 콘텐츠 영역 안의 여백과 단 사이에
여백을 충분하게 부여하고 단락 뒤에도 공백을 적용하여 자연스러운 흐름을 만들었습니다.
모바일에서는 기기에 따라 설정한 기본 크기로 노출되도록
반응형 웹 디자인을 위한 CSS3의 'rem' 단위로 코딩할 필요가 있습니다.

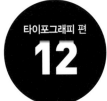

콘텐츠 우선순위로 강조한 정보 디자인

타이포그래피 편

12

관리자 페이지는 한정된 영역 안에서 많은 정보를 전달하는 역할을 잘 소화해야 합니다. 이때 강력한 장치가 바로 타이포그래피입니다. 정보를 단순하게 나열하지 않고 중요도에 따라 콘텐츠에 우선순위를 매길 수 있습니다. 상급 정보는 크고 굵게 컬러링하여 포인트를 주고, 중급 정보는 기본 스타일, 하급 정보는 작고 얇게 연한 색상으로 약하게 디자인합니다.

📖 PC · Mobile / 정보 / 관리

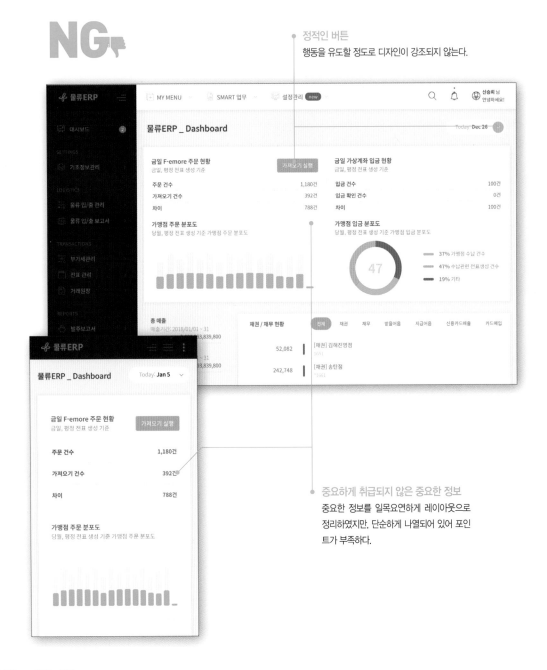

정적인 버튼
행동을 유도할 정도로 디자인이 강조되지 않는다.

중요하게 취급되지 않은 중요한 정보
중요한 정보를 일목요연하게 레이아웃으로
정리하였지만, 단순하게 나열되어 있어 포인
트가 부족하다.

· 콘텐츠 중요도에 따른 우선순위 설정
· 글자 크기를 크고 굵게 하여 강조
· 컬러링으로 포인트 생성
· 덜 중요한 콘텐츠는 작고 얇으며 연하게 적용

GOOD👍

○ Designer's Choice

웹 사이트에서 얻을 수 있는 가장 중요한 정보를 한눈에 알아볼 수 있도록
타이포그래피 요소로 강조하였습니다. 글자의 크기와 굵기, 색상으로 인해 콘텐츠에
계급이 생기며 사용자가 얻어야 할 정보를 한번에 찾을 수 있습니다.

13

프레임을 더한 회원가입 페이지 디자인

사진을 배경에 두고 텍스트(메인 카피 또는 타이틀)를 얹을 때 먼저 사진을 잘 파악해야 합니다. 색상이 많거나 톤의 변화가 심한 사진이라면 텍스트와 선명하게 분리되도록 밝고 어두운 명도 차를 충분하게 만들고 프레임을 활용하여 주목성을 높일 수 있습니다.

📖 PC · Mobile / 로그인 / 푸드 · 리테일 ✏️

얇은 서체와 복잡한 이미지의 부조화

흰 밀가루 위에 검은 텍스트로 표현했지만 명도 변화가 심한 이미지 영역에 얇은 서체로 얹은 텍스트는 가독성이 떨어진다.

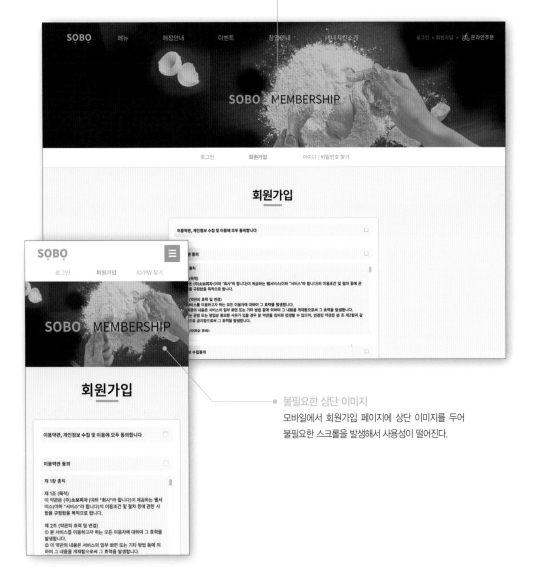

불필요한 상단 이미지

모바일에서 회원가입 페이지에 상단 이미지를 두어 불필요한 스크롤을 발생해서 사용성이 떨어진다.

- 배경 사진의 톤 변화 약화
- 프레임을 이용하여 타이틀 강조
- 타이틀에 굵은 서체 사용

GOOD👍

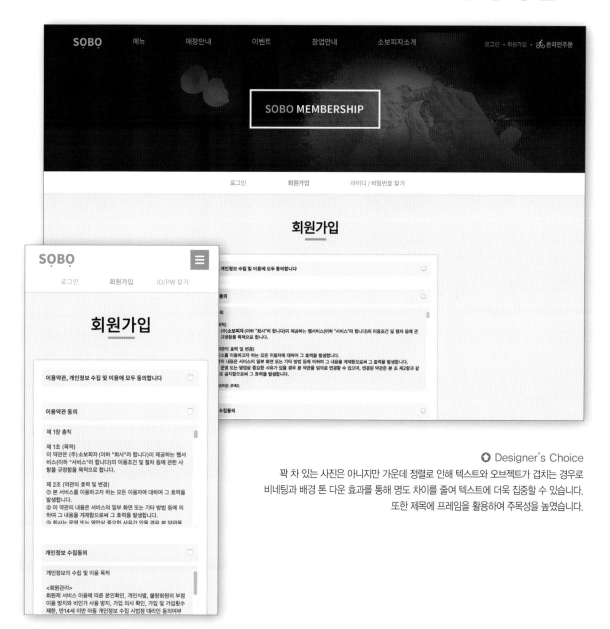

○ Designer's Choice

꽉 차 있는 사진은 아니지만 가운데 정렬로 인해 텍스트와 오브젝트가 겹치는 경우로
비네팅과 배경 톤 다운 효과를 통해 명도 차이를 줄여 텍스트에 더욱 집중할 수 있습니다.
또한 제목에 프레임을 활용하여 주목성을 높였습니다.

14

타이틀에 변화를 준 메뉴 디자인

1차 메뉴(대 메뉴)에 2차 메뉴(소 메뉴)가 있다면 디자인 스타일이 겹치지 않도록 각 타이틀 디자인에 차별화를 부여해야 합니다. 보통 1차 메뉴가 2차 메뉴보다 상대적으로 더 중요하므로 강조하면 사용자의 편의성을 높입니다. 하지만 2차 메뉴의 중요성은 차이가 있으므로 기획 의도와 콘텐츠에 따라 따져야 합니다.

📖 PC · Mobile / 메뉴 / 스포츠 · 엔터테인먼트 ✏️

개성이 부족한 타이틀
1차 메뉴와 2차 메뉴가 비슷한 스타일로
표현되어 각 타이틀의 개성이 사라졌다.

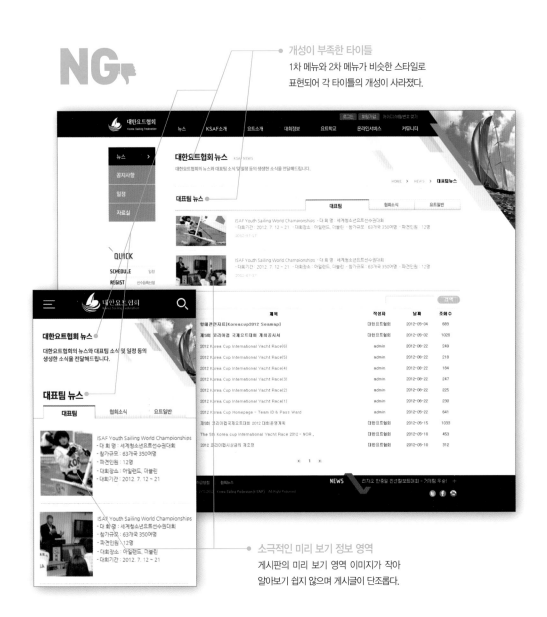

소극적인 미리 보기 정보 영역
게시판의 미리 보기 영역 이미지가 작아
알아보기 쉽지 않으며 게시글이 단조롭다.

- 2차 메뉴와 다른 1차 메뉴의 개성 표현
- 디자인 요소로 영문 활용
- 게시판 미리 보기 영역에 가독성 부여

GOOD

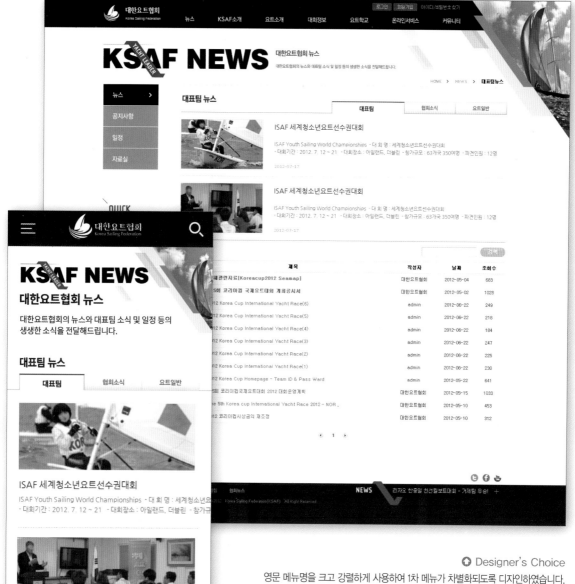

○ Designer's Choice

영문 메뉴명을 크고 강렬하게 사용하여 1차 메뉴가 차별화되도록 디자인하였습니다.
또한 게시판의 미리 보기 영역에서는 이미지를 조금 크게 조정하고
게시글에 타이틀을 추가하여 정보의 가독성을 높였습니다.

타이틀 크기에 변화를 준 메뉴 디자인

웹에서는 지면보다 가독성이 떨어지기 때문에 연속된 스타일로 3줄 이상 넘어가면 지루해집니다. 이때 제목과 설명으로 내용을 분리하고 디자인에 강약을 줍니다. 구매를 유도할 때 가장 중요한 정보인 가격 또한 쉽게 인지할 수 있도록 강조합니다.

📖 PC · Mobile / 메뉴 / 푸드 · 리테일

쉽게 읽히지 않는 상품 설명
설명이 3줄 이상을 넘어가면 사용자는 쉽게 읽지 못하고 지루함을 느낀다.

한눈에 들어오지 않는 가격 정보
구매 결정에 영향을 미치는 가격 정보가 한눈에 들어오지 않는다.

GOOD👍

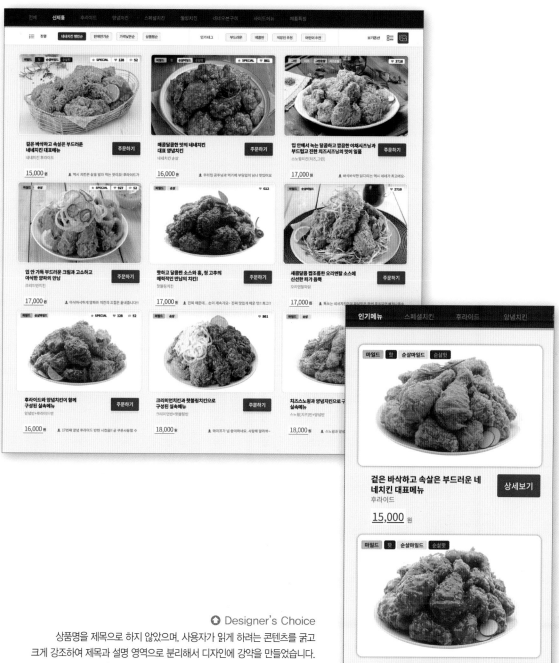

○ Designer's Choice

상품명을 제목으로 하지 않았으며, 사용자가 읽게 하려는 콘텐츠를 굵고
크게 강조하여 제목과 설명 영역으로 분리해서 디자인에 강약을 만들었습니다.
그리고 가격 경쟁력을 나타내기 위해 금액을 강조하였습니다.

비주얼
디자인

N

PART 4 그래픽 요소

통과되는
디자인

몸짓 언어로 대화하듯
시각 언어로 대화하라

언어가 통하지 않을 때 하고 싶은 말을 하기 위해 눈빛과 제스처를 동원하기도 합니다. 이처럼 시각 언어는 만국 공통어인 몸짓 언어라 할 수 있습니다. 사진, 아이콘 등과 같은 시각 요소를 통해 대화를 시도하는 것이 디자인입니다. 의사 전달을 더욱 효율적으로 하기 위해 온라인의 그래픽 요소에는 어떤 특성이 있는지 알아보겠습니다.

아이콘

웹 디자인 그래픽 요소 중의 핵심은 '아이콘(Icon)'입니다. 아이콘은 대상의 형태적 특징을 단순하게 꼬집어 표현함으로써 정보를 빠르고 정확하게 전달하는데 유용합니다.

아이콘은 표현 방법에 따라 종류를 나눌 수 있습니다. 프린터 모양의 아이콘처럼 대상을 직접적으로 표현한 아이콘(Resemblance Icons)과 돋보기 모양의 검색 아이콘 같은 참조 아이콘(Reference Icons)이 있습니다. 또한 그래픽 유저 인터페이스(GUI) 발달과 함께 기능과 프로그램을 알기 쉬운 시각 형태로 사용하는 기능 아이콘(Arbitrary Icons)이 있습니다. 예를 들어, 플로피 디스크 모양 아이콘의 기능은 '저장'입니다. 플로피 디스크에 저장하던 시절에는 직접적으로 표현한 아이콘이었지요. 하드 디스크가 탄생한 이후 현재까지도 이 아이콘은 지속해서 사람들의 인식 속에 저장 기능을 담당하고 있습니다. 한번도 플로피 디스크를 본적이 없는 젊은 사용자들조차 익숙하게 사용합니다.

사용자가 정보의 내용을 한눈에 파악할 수 있도록 함축하고 있는 그림, 즉 아이콘을 작업할 때 다음의 사항을 주의해야 합니다.

▲ **문서 아이콘** : 첫 번째 아이콘에 있는 연필의 끝이 몸체와 어긋나 있습니다.

▲ **스피커 아이콘** : 아이콘의 사운드 라인 간격이 고르지 않아 공간 사용이 부적절하고 일관성이 없습니다.

▲ **운송 아이콘** : 제한된 공간에 구성 요소가 너무 많아 운송에 대한 의미 전달이 어렵습니다.

▲ **꽃 아이콘** : 꽃을 연상할 수 있지만 아이콘으로써 불필요하게 주의를 요구합니다.

모티브

모티브(Motive)는 어떤 행동에 대한 동기나 원인, 어떠한 것의 출발점을 의미합니다. 웹 사이트에 응용한다면 브랜드 아이덴티티를 나타낼 수 있는 '시각적 출발점'을 찾는 것입니다.

모티브를 찾기 위해 형태 또는 의미를 바탕으로 접근할 수 있습니다. 조형적으로 점, 선, 면, 원형, 삼각형, 사각형, 유선형 등의 출발점이 되는 형태의 기본을 찾아 그래픽 사용 원리(조화, 대칭, 율동, 동세, 비례, 점증 등)에 따라 적용합니다. 또한 브랜드의 의미가 어떤 동기에서 유래되었는지 상상력을 자극하는 방식으로 모티브를 표현할 수 있으며 적용되는 상황에 따라 여러 가지로 해석될 수 있습니다.

▲ 벌집이 모티브인 기하학 패턴

▲ 선인장이 모티브인 이쑤시개 홀더

보디

상품 목록 영역에서 상품을 진열하기 위해 상품 사진을 예쁘게 담을 프레임, 즉 보더 (Border)를 어떻게 처리하는지에 따라 웹 디자인의 전반적인 느낌이 달라집니다.

'직각 모서리 보더'는 플랫하고 모던한 느낌을 줍니다. 다만 상품 사진의 품질에 영향을 많이 받는 특성이 있습니다. '원형 보더'는 형태 자체로 디자인 요소가 되어 심미성이 높지만, 직각 모서리 보더보다 상품이 가리는 영역이 많아 화면 활용 효율이 떨어집니다. '둥근 모서리 보더'는 절충형으로 모던하면서도 부드러운 인상을 전달합니다. CSS 로 둥근 모서리(Border-Radius) 효과를 적용할 때 인터넷 익스플로러(IE) 9 이하 버전에서 구현되지 않는 단점이 있습니다. 이외에도 굵고 얇은 실선 보더, 그림자 등의 다양한 표현 방법이 있습니다.

▲ 둥근 모서리 보더

▲ 원형 보더

▲ 직각 모서리 보더

컬러

컬러를 그래픽 요소로 접근하면 컬러가 가진 느낌과 색채 계획과는 달리 웹 디자인에 '컬러 적용'의 방법론적 관점으로 생각할 수 있습니다.

내비게이션과 바디, 모듈에 바탕색(Background Color)을 적용하는 방법은 배색에 크게 영향을 받으며 전체적으로 사이트의 느낌을 좌우합니다. 또한 문맥상 중요한 키워드와 문구의 글자색(Font Color)에 컬러링하는 방법으로 포인트를 주어 시선을 환기시키며 가독성을 높일 수 있습니다. 오브젝트의 색(Object Color)은 어떤 형태를 가졌느냐가 메시지를 전달하는데 중요한 역할을 합니다. 같은 형태라도 색상에 따라 의미 전달이 달라지기 때문입니다. 사진 또한 중요한 그래픽 요소인데 사진의 주요 색감(Photo Color)이 색채 계획의 배색에 포함되는지 살펴보아야 합니다. 사진의 내용이나 품질만 생각하기 쉽지만 사진의 톤이 컬러 차트 색상으로 맞춰지도록 보정 작업이 필요합니다.

▲ 오브젝트에 적용한 컬러

▲ 바탕색과 글자색에 적용한 컬러

인포그래픽

인포그래픽(Infographics; Information Graphics, 정보 이미지)은 복잡한 정보와 데이터, 개념적 지식을 빠르고 쉽게 시각화하는 도구로 사용합니다. 그래프와 다이어그램과 같은 형태로 사용되어 왔으나, 최근 쉽게 흥미를 유발할 수 있는 도구로 주목받으며 웹과 대중 매체에서 더욱 널리 사용하게 되었습니다.

정보를 실용적인 관점에서 구체적으로 표현하고 전달한다는 점에서 일반 아이콘 이미지나 사진과는 구별됩니다. 대상(Target)과 전달 메시지(Knowledge)를 고려하여 적합한 디자인, 글꼴, 크기, 색채 등을 결정합니다. 차트, 흐름도, 지하철 노선도 등이 인포그래픽에 포함됩니다.

▲ 도식과 일러스트레이션을 활용한 인포그래픽

시각적 요소

웹 사이트도 미술 작품과 마찬가지로 멀리 떨어져서 보거나 눈을 게슴츠레 뜨고 보면 조형 요소와 그래픽 원리, 심미적 아름다움을 찾아 볼 수 있습니다. 웹 페이지의 콘텐츠 내용이 인식되지 않도록 지그시 바라보면 글자마저 형태적 관점으로 바라 보게 됩니다. 콘텐츠가 조형 요소로 보일 때 무엇을 보아야 할지 알아보겠습니다.

점, 선, 면으로 이뤄진 형(形)이 아름다운가

위치만 가지고 있는 '점', 2개 이상의 점이 연결된 '선', 점과 선으로 만든 '면', 사물의 외형적인 모양인 '형'은 조형의 기본 요소입니다. 선의 각도에 따라 수평선은 균형감, 수직선은 상승감을 나타내며 대각선은 역동성을 전달합니다.

원형, 삼각형, 사각형과 같은 단어에서 사용하는 '형'은 바로 사물의 윤곽과 모양을 말합니다. 이러한 조형 요소는 화면에 어떤 크기로, 어떻게 배치되는지에 따라 명료하고 질서 있는 느낌을 주거나, 따뜻하며 안정된 감정을 전달할 수 있습니다.

◀ Volkswagen Group
Australia

여유로움을 느낄 공간이 있는가

공간은 실제적인 공간뿐 아니라 공간이 있는 것처럼 느껴지는 심리적인 공간도 표현할 수 있습니다. 거리와 깊이의 표현은 원근감 있는 것처럼 느끼며 주인공을 돋보입니다. 여유로운 공간에서 활동적인 움직임은 역동성과 긴장감을 주어 디자인을 더욱 생생하게 만듭니다.

상품은 정면보다 입체감이 느껴지도록 사선이나 상하로 이동하여 촬영할 경우에 강한 동세를 느낄 수 있습니다. 또한 점, 선, 면, 형을 이용한 구성에서도 율동이 느껴지면 움직이는 듯한 인상을 줄 수 있습니다.

◀ PopNShot

불균형 속의 균형이 있는가

전체와 부분의 균형을 살펴보고 부분들 간의 크기를 비교합니다. 시각적으로 느끼는 무게감의 평형이 어떤가에 따라 질서와 안정감을 전달하기도 하고, 불균형하여 불안한 느낌을 주기도 합니다. 마음속으로 느끼는 심리적인 무게감은 사물의 위치와 배치, 크기와 비례, 구성 방식에 따라 달라지게 됩니다.

어느 한 축을 기준으로 양쪽에 똑같은 무게감을 주도록 배치하면 '대칭 균형'을 만들 수 있습니다. 주변의 대부분의 물건들은 대칭 균형을 이루고 있어서 친숙하고 안정된 느낌을 주지만 동시에 자로 잰 듯한 답답한 느낌을 주기도 합니다.

꽃잎처럼 중심에서 사방으로 퍼지는 '방사형 균형'은 간격이나 방향에 따라 형태가 다양하게 만들어집니다. 또한 '비대칭 균형'은 불균형 속에서 균형감을 맞추는 것입니다. 디자인하기는 쉽지 않지만 개성 있고 흥미로운 균형미를 느낄 수 있습니다. 명암, 크기, 색 등을 이용하여 양쪽의 무게감을 감각적으로 맞춰 균형감이 있는지 확인합니다.

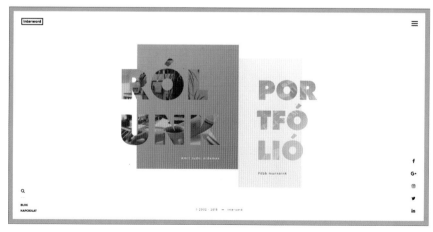

▲ Interword

시각적 리듬감이 있고 서로 조화로운가

성질이 다른 요소들이 서로 차이가 있으면서도 어울리고 전체적으로 통일된 느낌으로 조화로운지 확인합니다. 공통 요소나 반복되는 특징을 파악해서 서로 연결하고 형태를 반복하여 연관성을 가질 수 있습니다. 선과 색, 형태, 크기 등을 일정한 간격을 두고 반복적으로 점점 늘어나거나 작아져서 시각적 리듬감을 만들면 살아 움직이는 듯한 생명력을 느낄 수 있습니다.

◀ AD Starts

중요한 부분이 강하게 표현되었는가

반대 요소들이 서로 대립되도록 배치하면 강한 자극 효과를 줄 수 있습니다. 큰 것은 작은 것들 사이에 있을 때 더 크게 보입니다. 또한 조화롭게 통일감 있는 상태에서 규칙을 따르지 않는 변화를 준 대상도 강조됩니다. 중요한 부분을 두드러지게 표현하여 강하게 만들었는지 확인합니다.

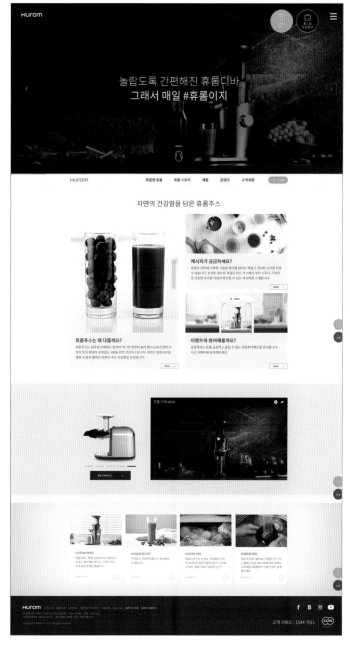

◀ Hurom

그래픽 요소 편
디자인 보는 법

멀리서 보면
요소가 보인다

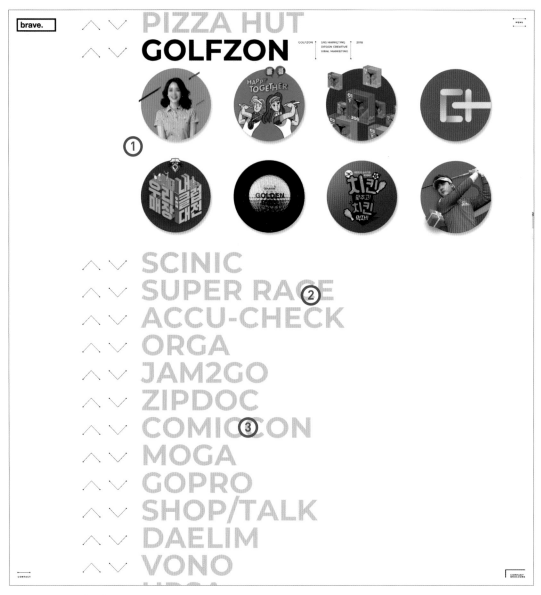

▲ Brave. Advertising Agency

① 원형 보더로 이미지 정렬

다양한 내용이 담긴 포트폴리오 이미지를 배치할 때 한 목소리를 내기 위해 원형 보더를 사용했습니다. 통일성 없는 이미지를 담기 위해 형태감이 강한 프레임을 사용하여 전체적으로 잡아주는 역할을 합니다.

② 중요한 요소 강조

포커스되어 있는 콘텐츠를 집중시키기 위해 나머지 콘텐츠를 디졸브하여 집중력을 높였습니다.

③ 문자를 그래픽 요소로 활용

사용자의 인지가 높은 브랜드는 스펠링만 보고도 브랜드를 알아차릴 수 있는 것을 응용하고 브랜드 자체의 개성을 누르기 위해 타이포그래피를 적용하였습니다. 행간을 확보해야 하는 규칙을 넘어서 문자는 그 자체로 그래픽 요소로 활용되어 심미성이 높아졌습니다.

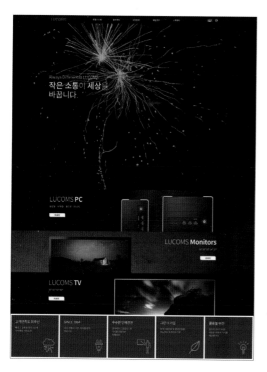

◀ LUCOMS
IT 기기의 특징을 살려 불꽃놀이를 모티브로 한 사진을 활용해서 구성하였습니다.

① 강렬한 대비 효과

포스터처럼 멀리서도 시각적으로 구분할 수 있도록 힘있는 디자인이 좋습니다. 색상 대비와 더불어 그래픽 요소도 강렬한 대비를 이루어 임팩트 있게 메시지가 전달됩니다.

② 주인공을 살리는 포커스

누끼 이미지를 활용할 때는 재미 요소를 가질 수 있도록 주의를 기울여야 합니다. 주인공을 살릴 수 있도록 군더더기를 제거하고 강약을 적절하게 조절할 필요가 있습니다. 그림자를 통해 입체감을 주거나 요소의 리듬감 있는 크기 변화를 통해 디자인에 힘을 주는 것이 좋습니다.

③ 컬러 사용의 자제

아이덴티티 컬러를 부각시키기 위해서는 컬러를 적절하게 사용해야 합니다. 컬러 차트에 포함되지 않는 흰색과 검은색을 섞어 사용하면 다양성을 줄 수 있습니다.

◀ Homebase of the media−minded
(Nederland)
　문자를 해체하여 심플하게 애니메이션을
적용했습니다. 모던한 감각으로 활기를 더
하는 사이트입니다.

◀ 미래엔 70주년 기념 사이트
　연혁을 단순한 문서 스타일의 테이블로 표
현하지 않고 인포그래픽을 활용하여 주목
성을 높였습니다.

여백이 있는 사진을 활용한 인덱스 디자인

사진은 주제를 직접적으로 표현하는 중요한 요소입니다. 요소가 많은 사진과 중요한 콘텐츠의 위치가 겹치면 사용자의 인식이 다소 약해집니다. 콘텐츠를 부각시키기 위해 여백의 미를 살린 사진을 활용하여 조화롭게 표현할 수 있습니다.

📖 PC / 인덱스 / 스포츠 · 엔터테인먼트 ✏️

단조로운 타이포그래피
주제를 표현하는 서체를 변화없이
사용하여 단조로운 느낌이 든다.

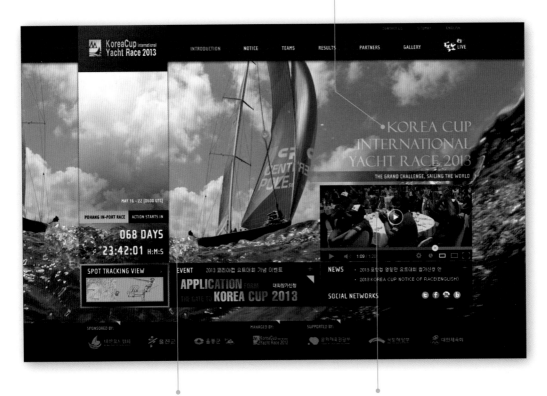

콘텐츠의 주목성을 떨어뜨리는 사진 구도
역동성을 표현하는 파도의 물결은 사이트의 주제를
잘 나타내는 반면, 위치의 부조화로 콘텐츠의 주목
성이 떨어진다.

전면 사진을 가리는 콘텐츠
U자형 구도는 전면 사진의 많은 면적을
가리며 서로 전달력을 떨어뜨린다.

GOOD

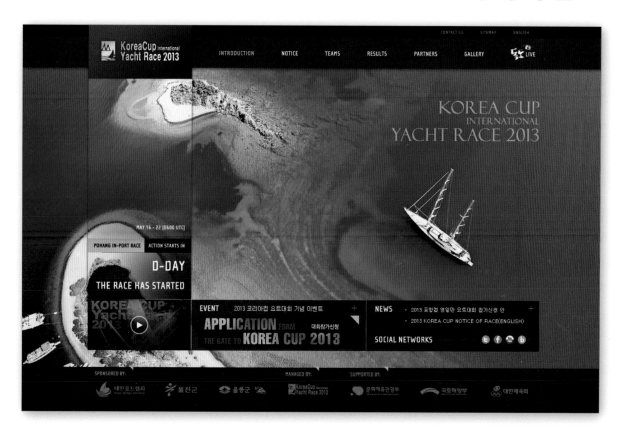

◆ Designer's Choice

바다에서 펼쳐지는 요트대회에 맞게 탑뷰(Top View)의 평온한 사진에서는 메인 컬러인 진파랑이 돋보입니다.
웹 사이트에서 전달하려는 콘텐츠에 사진의 주요 요소가 가리지 않도록
U자 형태의 레이아웃에서 L자 형태로 변경하여 메인 사진을 가리지 않으며 시각적인 안정감을 주었습니다.
메인 카피는 서체와 크기의 변화로 리듬감을 주어 전달력을 높였습니다.

핵심 내용이 담긴 아이콘 디자인

소프트웨어는 실체가 없기 때문에 제품을 언어로만 설명하기에는 한계가 있습니다. 해당 기능을 함축적으로 나타내는 아이콘을 이용하면 조금 더 구체적으로 소개할 수 있습니다. 아이콘을 제작할 때는 특징을 잘 나타내도록 포인트 컬러에 주의하여 디자인해야 합니다. 스마트폰 사용자들에게 익숙한 인터페이스인 앱 실행 아이콘 스타일로 제작하여 소프트웨어의 인상을 유도할 수 있습니다.

📖 PC / 목록 · 아이콘 / 기술 · 소프트웨어 ✏️

부족한 제품 설명
형체가 없는 제품을 언어로만
설명하기에는 전달력이 약하다.

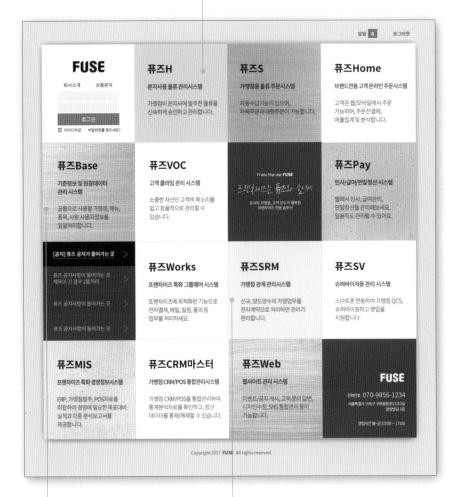

산만한 배경 처리
배경색에 일정한 반복 규칙이
없어 산만하다.

한계가 있는 정사각형 그리드
정사각형 그리드에 브랜드의 콘셉트와 연결점이 없다면
오히려 콘텐츠 구성에 제약이 발생한다.

- 특징을 잘 설명하도록 아이콘 제작
- 모바일 앱 아이콘의 느낌 표현
- 포인트 컬러 적용

GOOD👍

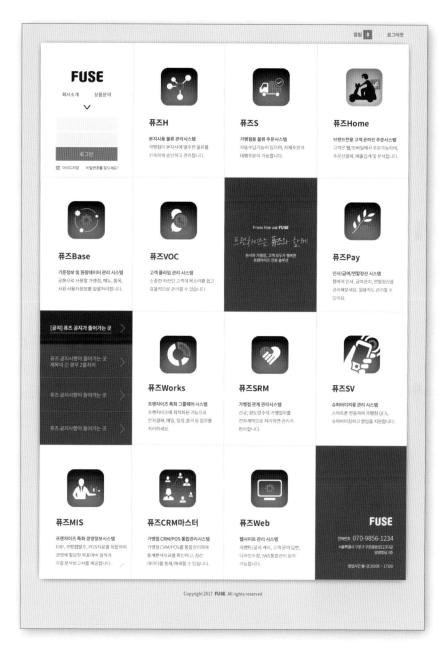

🔼 Designer's Choice

각 소프트웨어의 특징을 살려 아이콘을 제작해서 직관성을 높였습니다.
모바일 앱 아이콘을 연상할 수 있도록 둥근 사각형을 배경으로 하여
'누르면 실행된다'는 연관성을 가지도록 디자인하였습니다.

상품의 모티브를 살린 메뉴 디자인

상품의 모티브를 살려 그 느낌을 그래픽 요소로 활용할 수 있습니다. 상품의 특징을 시각적으로 단순화하면 원형, 삼각형, 사각형과 같은 도형으로 귀결됩니다. 메인 컬러 또는 포인트 컬러를 적용하여 오브젝트를 제작할 수 있습니다. 또한 정보를 축약해 아이콘으로 보여주면 메뉴명에 직관성이 떨어지거나 다국적 사용자를 대상으로 할 때 큰 힘을 발휘합니다. 웹 디자인에 적용된 오브젝트를 보면 곧바로 해당 브랜드를 떠올릴 수 있는 강력한 아이덴티티가 되기도 합니다.

📖 PC / 헤더 / 전기 기술

메뉴명의 전문 용어
전문 용어로 구성된 메뉴명으로 인해 전문가만을 대상으로 하는 인식이 든다. 일반인이 알아볼 수 있는 보조 장치가 필요하다.

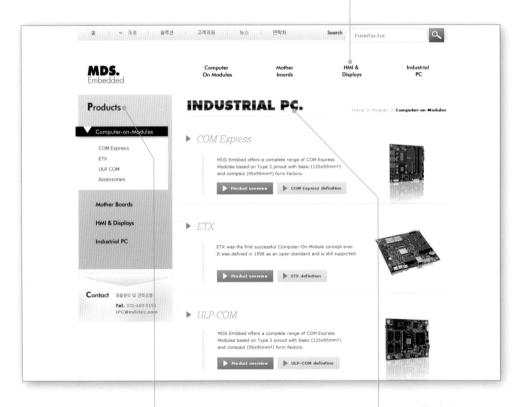

영문으로 된 메뉴명
영문 메뉴로, 영어를 모국어로 하지 않는 사용자에게는 직관성이 떨어진다.

2% 부족한 매력
레이아웃은 잘 정리되어 있으나 사용자에게 매력적인 인상을 남길 만한 요소가 부족하다.

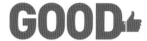

○ Designer's Choice

내비게이션에 축약된 내용이 담긴 아이콘을 추가하여 클릭할 때 펼쳐지는 콘텐츠를 유추할 수 있게 하였습니다.
이때 전체 디자인의 통일성을 고려하여 산업용 보드의 형태인 직각 도형을 모티브로 설정하였고,
포인트 컬러가 적용된 굵은 선의 사각형을 로고와 타이틀 영역에 적용했습니다.
멀리서 봐도 곧바로 브랜드를 떠올릴 수 있는 아이덴티티가 구축되었습니다.

도형으로 주제를 상징한 인덱스 디자인

메인 페이지에 정리할 콘텐츠가 많아도 고민이지만, 전달할 메시지 또는 주요 이벤트가 없어도 유려한 웹 디자인을 완성해야 합니다. 이럴 때는 주제를 상징하는 도형을 형상화하여 그래픽 요소로 활용해서 도형을 상징적으로 배치하는 것에 초점을 맞추면 의미 있는 웹 디자인을 완성할 수 있습니다.

📖 PC / 인덱스 / 스포츠 · 엔터테인먼트

적은 수의 노출 이미지
포토 갤러리를 확장한 메인 페이지에 노출
되는 이미지 수가 너무 적다.

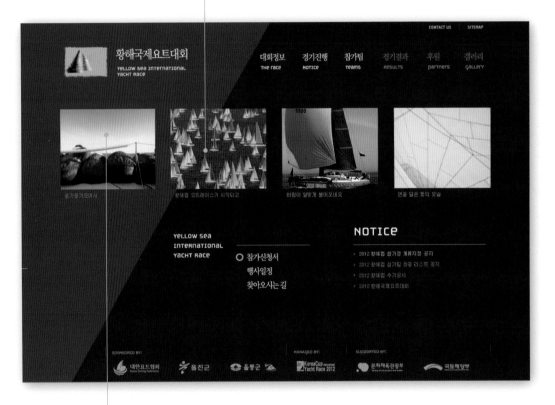

상징성 없는 메인 이미지 영역
메인 페이지의 주요 영역에 배치하기에는
시각적으로 상징성이 약하다.

디자인 작업 시 포인트

• 주제인 요트를 상징화한 도형으로 표현
• 도형 배치에 의미 부여

GOOD

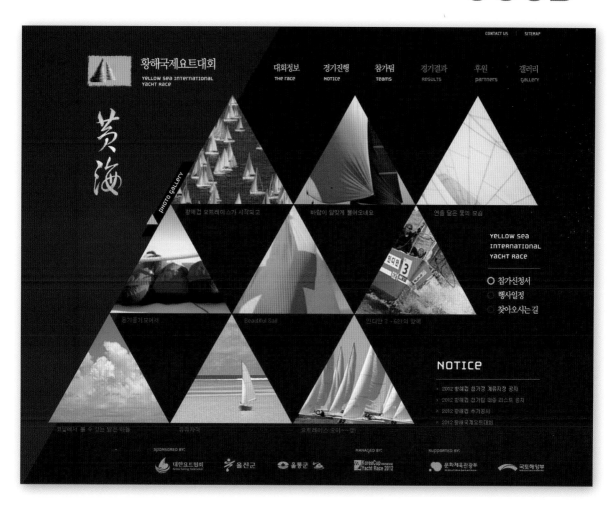

○ Designer's Choice

항해하는 요트를 단순화하여 '삼각형'으로 형상화하였습니다.
사진을 잘라 메인 페이지에 포토 갤러리로 활용하였고, 바다 위를 항해하는 여러 대의 요트와 같은 느낌을 연출하였습니다.
삼각형의 각 꼭짓점을 나란하게 배치하니 비어있는 여백 또한 삼각형이라서 시각적인 재미가 더해집니다.

그래픽 요소를 줄여 정리한 상품 사진 디자인

상품 사진에 보조 그래픽 요소의 사용을 선호하던 때가 있었습니다. 상품 사진만으로는 구매를 유도할 수 없다는 소극적인 마음에서 비롯된 것으로 상품 사진에도 추가 메시지를 전달하려는 시도였습니다. 그러나 웹 사이트 운영자 입장에서는 상품이 돋보이지 않으며 상품성이 떨어질 수 있으므로 유의합니다.

📖 PC / 인덱스 / 푸드 · 리테일 ✏️

텍스트뿐인 추천 메뉴
음식 사진 없이 메뉴명만으로는
식욕을 자극하지 않는다.

잘 보이지 않는 내비게이션
상품과 연관성 없는 배경 이미지
로 인해 내비게이션이 묻혀 잘 보
이지 않는다.

주목성이 떨어지는 상품 사진
그래픽 요소로 인해 상대적으로 상품 사진의
크기가 작게 느껴지며 요소가 많아 상품에 집
중하지 못한다.

디자인 작업 시 포인트

- 불필요한 그래픽 요소 제거
- 추천 상품에 사진 활용
- 심플한 레이아웃 적용

GOOD👍

○ Designer's Choice

브랜드 인지도가 어느 정도 생긴 상품으로 보조 그래픽 요소 없이
상품 사진을 깔끔하게 사용하여 상품에 대한 자신감을 느낄 수 있습니다.
또한 추천 상품을 사진과 함께 시원하게 배치하여 사이트 역할에 충실하였습니다.

장식 요소를 줄인 인덱스 디자인

홍보용 웹 사이트는 판매하는 제품과 서비스, 즉 상품을 알리고 브랜드 이미지를 긍정적으로 형성하기 위한 것입니다. 따라서 상품은 언제나 돋보여야 합니다. 주인공은 그래픽 요소가 아님을 상기하며 웹 사이트의 주인공인 상품이 돋보이도록 디자인합니다.

📖 PC / 인덱스 / 전기 기술

올드한 그래픽 요소
장식 요소가 시대에 너무 뒤처져 있다. 아직 웹 디자인 트렌드에는 복고가 없었다.

대표 상품을 설명하지 않는 메인 이미지
메인 이미지를 통해 브랜드 이미지를 제고하기에는 다소 추상적이다.

주제를 가리는 바탕색
바탕색이 너무 강렬하게 적용되어 오히려 정보의 전달력이 떨어진다.

디자인 작업 시 포인트

· 과하게 표현된 군더더기 요소 제거
· 주요 상품을 메인 이미지에 배치
· 신중한 포인트 컬러 적용

GOOD👍

🔾 Designer's Choice

올드한 느낌의 장식 요소를 없애고 강렬하게 적용된 포인트 컬러를 부분적으로 사용했습니다.
또한 메인 이미지 영역에는 브랜드의 주요 상품을 배치하여 인지력을 높였습니다.

07

전면 사진으로 강조한 인덱스 디자인

전면에 배치하는 메인 사진은 넓은 영역을 차지하는 것만으로도 강조 효과가 강해지고, 브랜드 이미지 형성에 중요한 역할을 하므로 주제의 역동성을 표현하기에 제격입니다. 대회가 끝나면 수명을 다하는 마이크로 사이트의 경우 사진을 교체하면 전혀 다른 분위기를 표현할 수 있습니다.

 PC / 인덱스 / 스포츠 · 엔터테인먼트

전달력이 약한 메인 사진
콘텐츠의 내용 전달이 중요한 사이트처럼 그리드를
나눠 모듈에 콘텐츠를 배치했으나 브랜드 이미지를
전달하기에는 부족하다.

**넓은 영역을 차지하는 상대적으로
덜 중요한 콘텐츠**
마이크로 사이트의 특성상 공지사항과
이벤트의 히스토리는 중요하지 않다.

- 메인 페이지 전면에 사진 배치
- 모듈 축소
- 레이아웃 정리

GOOD👍

○ Designer's Choice

전면에 사진을 배치하여 주제가 가지는 역동성이 한눈에 느껴지는 브랜드 이미지를 구축하였습니다.
이벤트와 공지사항의 영역을 줄여 전면 사진의 시야를 시원하게 확보하였습니다.

무형 메시지를 전달하는 상품 목록 디자인

그래픽 요소 편

08

소프트웨어는 형태가 없는 상품입니다. 예전에는 CD 타이틀로 판매했기 때문에 패키지로 표현했었습니다. 인포그래픽의 다른 형태로 사진을 활용하여 핵심이 담긴 한 장의 포스터와 같이 표현하면 무형의 상품을 더욱 직관적으로 설명할 수 있습니다.

 PC / 블로그 · 목록 / 기술 · 소프트웨어

호기심을 유발하지 않는 상품 설명
긴 상품 설명으로는 기능을 이해하기
어렵고 호기심을 유발하지 않는다.

실제로 존재하지 않는 상품 사진
실제 패키지가 아닌 목업을 사용한 상품 사진은 사
용자에게 어떠한 메시지도 전달하지 못한다.

GOOD👍

○ Designer's Choice

상품의 핵심 기능을 함축하여 포스터처럼 한 장의 사진으로 표현하였습니다.
추상적으로 느껴지는 소프트웨어의 기능을 쉽게 이해할 수 있으며
상품 사용 시 얻을 수 있는 이점도 한눈에 볼 수 있습니다.

배경 없는 이미지를 활용한 콘텐츠 설명 디자인

배경과 분리된(누끼) 이미지는 이미지 속 피사체를 끄집어내 강조하는 효과가 있습니다. 콘텐츠를 직접적으로 설명하기 위해서는 보조 이미지가 필요한데 배경이 있는 이미지보다 배경이 없는 이미지를 사용하면 집중도를 높이고 경쾌한 느낌도 줄 수 있습니다.

📖 PC / 콘텐츠 / 푸드 · 리테일

NG

'먹는 내내 행복한' 네네치킨 이야기

[튀김유]
트랜스지방 0%, 순식물성 튀김유 사용

네네치킨은 닭고기 조리과정에서 100% 순식물성 튀김유만을 사용하여, 건강에 유해한 트랜스지방으로부터 안전합니다. 따라서 치킨의 맛을 즐기면서 아이들의 건강도 동시에 보살필 수 있습니다.

[닭고기]
HACCP인증 100% 국내산 닭고기 사용

네네치킨의 모든 메뉴는 100% 국내산 닭고기만을 사용합니다. 따라서 네네치킨을 애용하는 것은 한국 축산농가를 보호하는 것입니다. HACCP 인증*을 거친 특급도계장에서 생산된 최고품질의 닭고기만을 사용하며, 냉동육을 전혀 쓰지 않고 신선육만을 사용합니다.

*HACCP 인증 : 식품안정성 인증제도, 농림수산부 주관

> **같은 어조의 제목**
> 리듬감 있는 디자인을 위해 서체 크기의 변화가 필요하다.

[고급메뉴]
포장의 차별화, 소스의 고급화

치킨업계 최초로 피자박스 형태의 패키지(의장특허 제 251881호)를 개발하여 포장을 열어 바로 식사할 수 있게 또한 머스터드소스, 오리엔탈 소스 등 독특한 소스를 제공하여 치킨에 맛을 더하는 소스를 고급화하였습니다.

[특수가공]
배러·딥공법으로 겉은 바삭! 속은 촉촉!

네네치킨은 닭고기에 코팅막을 입힌 배러딥 공법*으로 제조하였습니다. 따라서 닭고기 고유의 수분을 보호하여 겉은 바삭하면서 속은 촉촉합니다. 또한 기름이 닭고기에 스며들지 않아 건강에 유익하며, 닭고기의 수분이 살아있어 식어도 맛있고, 나들이나 야외활동에도 좋습니다.

*Batter-Dip : 닭고기에 코팅막을 입혀 기름이 닭고기에 스며들지 않는 특수공법

[명품치킨]
오리엔탈파닭, 스노윙치킨 등 독창적 메뉴개발

네네치킨은 오리엔탈 파닭, 스노윙 치킨 등 국내 최고 치킨전문가들이 개발한 독창적인 메뉴를 서비스하고 있습니다.

> **정형화된 레이아웃**
> 정형화된 글과 그림의 구성으로 인해 콘텐츠에 관한 집중도가 낮아진다.

[냉장보관]
신선하고 안전한 콜드체인 시스템

네네치킨은 생산단계부터 최종소비자에게 전달되는 전과정을 철저한 냉장시스템인 콜드체인시스템(Cold-chain system)으로 운영하여 신선하고 안전한 제품을 공급하고 있습니다.

도계공정 ➤ 공장입고 ➤ 제조공장(가공/보관) ➤ 공장출고 ➤ 가맹점

[제조공장]
자체 가공공장 운영으로 신선재료, 전문공법 제조

네네치킨은 2007년 5월 충북 음성에 3,000여평 규모의 생산공장을 완공하여 '외식 프랜차이즈 업계'의 지상과제인 자가 생산물 품질안정 및 안전하고 확고한 물류시스템을 구축하였습니다. 자체적인 제조공장 운영으로 재료의 신선함을 유지하고 전문공법을 사용한 제조가공을 진행하고 있습니다.

> **친절하지 않은 긴 설명글**
> 이미지를 설명하는 글이 길어 콘텐츠를 통해 이야기하고자 하는 핵심이 전달되지 않는다.

> **흥미를 유발하지 않는 이미지**
> 이미지의 배경으로 인해 산만하게 느껴지고 흥미가 떨어진다.

GOOD👍

'먹는 내내 행복한' 네네치킨 이야기

[튀김유]
트랜스지방 0%, 순식물성 튀김유 사용

킨은 닭고기 조리과정에서 100% 순식물성
튀김유만을 사용하여,

+

[고급메뉴]
포장의 차별화, 소스의 고급화

치킨업계 최초로 피자박스 형태의 패키지(의장특허 제 251881호)를
개발하여 포장을 열어 바로 시식할 수 있게

+

[닭고기]
HACCP인증 100% 국내산 닭고기 사용

네네치킨의 모든 메뉴는 100% 국내산
닭고기만을 사용합니다.

+

[명품치킨]
오리엔탈파닭, 스노윙치킨 등 독창적 메뉴개발

네네치킨은 오리엔탈 파닭,
스노윙 치킨 등

+

[특수가공]
배러-딥공법으로 겉은 바삭! 속은 촉촉!

네네치킨은 닭고기에 코팅막율 입힌
배러딥 공법*으로 제조하였습니다.

+

[냉장보관]
신선하고 안전한 콜드체인 시스템

네네치킨은 생산단계부터 최종소비자에게
전달되는 전과정을 철저한 냉장시스템인

+

[제조공장]
자체 가공공장 운영으로 신선재료, 전문공법 제조

네네치킨은 2007년 5월 충북 음성에 3,000여평 규모의
생산공장을 완공하여

+

◆ Designer's Choice

긴 설명글을 축약하고 항목마다 배경과 분리된 보조 이미지를 추가하여 직관적으로 설명하였습니다.
더 자세한 정보를 알고 싶은 사용자에게는 설명글을 보여줄 수 있도록 '+' 아이콘을 추가하였고,
마우스 오버 시 확장하여 나타나도록 구성하였습니다.

계층 그리드에 사진을 활용한 모듈 디자인

웨딩 사이트에서 제공하는 서비스의 실적을 숫자로 보여주기 위해 넓은 영역을 모듈로 구성한 디자인입니다. 해당 영역의 주목성을 높이기 위해서는 계층 그리드의 구분을 명료하게 해야 합니다. 이때 명도 차가 분명한 전면 사진을 활용하면 시각적 단절을 통해 주목성을 높이며 사실감을 줄 수 있습니다.

 PC / 인덱스 / 웨딩

덜 강조된 숫자 정보
숫자를 강조하였으나 상대적으로 작은 글자로
인해 실적을 자랑하는 힘이 약하다.

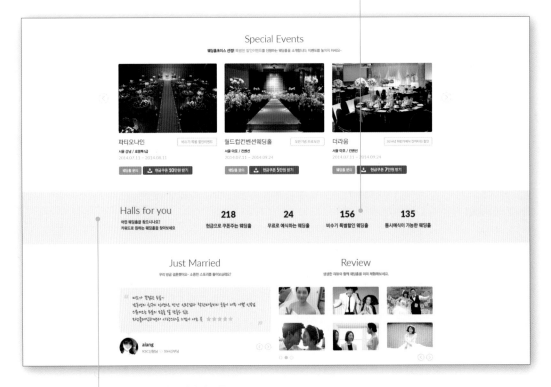

주목성이 떨어지는 시각적 흐름
숫자 마케팅을 의도하는 영역인데 반해
영역이 좁고 시각적 주목성도 떨어진다.

• 모듈에 전면 사진 활용
• 계층 그리드 간 명도 차 부여
• 숫자 크기 강조

GOOD

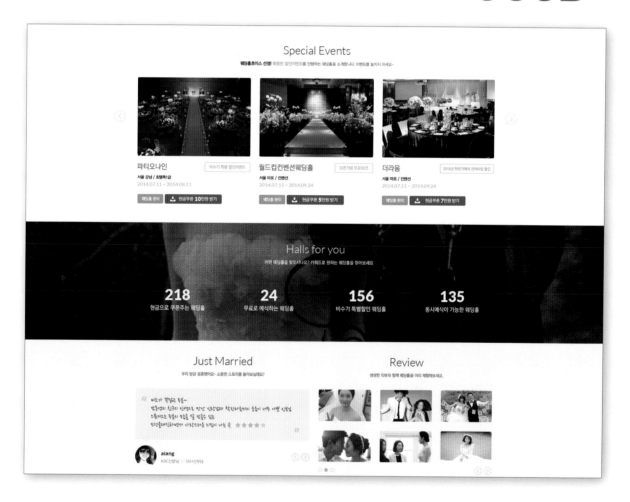

◆ Designer's Choice

주목성을 높이기 위해 모듈의 높이를 조절하고 주요 콘텐츠인 숫자를 확대하였습니다.
모듈에 어두운 톤의 전면 사진을 배치하여 계층 그리드를 또렷하게 구분하였으며
시각적 흐름의 단절로 인한 주목성을 확보했습니다.

라인 일러스트를 활용한 인덱스 디자인

원사를 판매하는 제조업체 사이트 디자인입니다. 주요 상품인 원사를 활용하여 만든 직물과 의류 사진만을 활용하여 디자인하면 자칫 전체 분위기가 무겁고 딱딱해질 수 있습니다. 이럴 때는 원사를 실사로 크게 사용하고 라인 일러스트를 통해 실타래와 의류를 표현하면 상품이 가지고 있는 고유의 느낌을 전달하며 경쾌한 느낌까지 줄 수 있습니다.

📖 PC / 인덱스 / 기업 · 비즈니스 ✏️

좁은 기본 캔버스 크기
이전 스크린 크기에 최적화되어 최근 사용자들에게는 화면 밖에 여백이 많이 발생할 것이다.

2% 부족한 배경
산뜻한 느낌의 배경색을 좀 더 살려야 한다.

제거해야 하는 요소
개인 정보 보안 강화를 위해 SSL(Secure Sockets Layer)을 사용하는 것이 의무이기 때문에 아이디와 비밀번호 인풋 박스를 제거해야 한다.

단절된 그리드 시스템
푸터 영역이 잘려 있어 그리드 시스템이 연결되지 않아 하단에서 화면을 잡아주는 힘이 부족하다.

정리되지 않은 여백과 정렬
같은 크기의 모듈 여백이 달라 지저분하며 상품명의 수평 정렬도 맞지 않는다.

○ Designer's Choice

원사를 판매하는 업체에 어울리도록 '라인'을 활용한 일러스트를 추가하였습니다.
고해상도 사용자에 대응하기 위해 최소 가로폭 1280픽셀과 최대 1920픽셀에서 최적으로 이용할 수 있도록
기본 캔버스 크기를 확장하여 화면을 시원하게 사용하였습니다.
상품 사진 크기를 늘리고 로그인 영역과 그리드를 맞춰 여백을 깔끔하게 정리하였습니다.

12

사선으로 공간감을 살린 인덱스 디자인

기업 소개 자료를 사선으로 배치하면 브랜드 소개 이미지에 공간감을 만들 수 있습니다. 이때 원근감(멀리 있는 사물을 작게 표현)을 주지 않고 아이소메트릭(Isometric; 원근감 없는 등축도법)의 반복 패턴 느낌으로 표현하면 안정감을 줄 수 있습니다.

📖 PC / 인덱스 / 푸드 · 리테일 ✎

NG

● 개성이 부족한 소개 이미지
브랜드 소개 페이지에서는 긍정적인 브랜드 이미지를 형성해야 하는데 건물 이미지만으로는 부족하다.

● 주목성이 떨어지는 제목
배경과 톤 차이가 부족해 제목의 주목성이 떨어진다.

GOOD

◑ Designer's Choice

사선 그리드를 활용하여 화면 상단에 생긴 공간감과 강한 그림자는 재미와 흥미를 유발하였습니다.
배경 이미지와 페이지 제목의 톤 차이는 제목의 주목성을 확보합니다.

그래픽 요소 편

통일성과 개성을 모두 잡은 배너 디자인

배너는 일관성 있게 통일된 디자인을 많이 사용합니다. 하지만 같은 레이아웃에 텍스트와 이미지만 바꾸는 것으로는 흥미를 유발하기에 부족합니다. 일관성 있는 기본 구성을 유지하되, 조금씩 변화를 주면 통일성과 개성을 모두 표현할 수 있습니다.

📖 PC / 배너 / 스포츠 · 엔터테인먼트

반복되는 배경 이미지
반전된 배경 이미지가 반복되어 부자연스럽다. 구름의 크기와 나무 위치를 비대칭으로 구성할 필요가 있다.

답답한 느낌의 메인 이미지
메인 이미지 영역이 낮아 답답한 느낌이 든다.

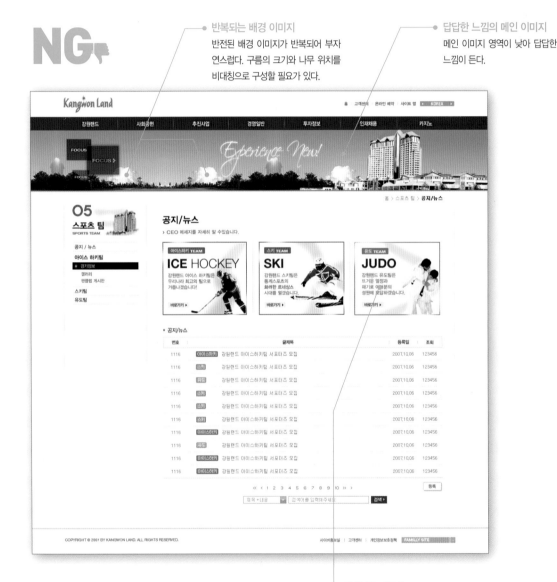

개성 없는 배너
비슷한 느낌으로 디자인을 통일해 배너별 개성이 사라졌다.

GOOD👍

○ Designer's Choice

배너는 통일성을 유지하며 각각의 개성을 살리기 위해 바탕색을 이분할하여 테두리에 적용하였습니다.
제목은 기본 크기로 두고 서체를 변경하여 다양성, 즉 개성을 표현하였습니다.
더불어 갇힌 느낌의 상단 이미지 높이를 올리고 배경 이미지를 자연스럽게 합성하여 편안하게 시야를 확보하였습니다.

트리밍으로 흥미를 유발하는 상품 디자인

쇼핑몰에서 상품 사진을 편집할 때는 사진이 놓일 페이지와 위치의 기능성이 중요합니다. 사용자의 방문부터 클릭하는 순서와 시선을 추적(트래킹)하여 어느 위치에서 호기심을 유발할 것인지, 상품을 상세하게 소개하는 역할을 부여할 것인지 등의 스토리 전개를 생각해야 합니다.

 Mobile / 정보 / 패션 · 리테일

흥미를 유발하지 못한 사진 트리밍
청바지가 클로즈업된 상품 상세 이미지로 명확히 이해할 수 있으나 메인 페이지에서 흥미를 유도하여 클릭까지 연결하기에는 부족하다.

눈에 띄지 않는 정보
배경색과 텍스트의 색상 차이가 크지 않아 상품의 정보가 보이지 않는다.

GOOD👍

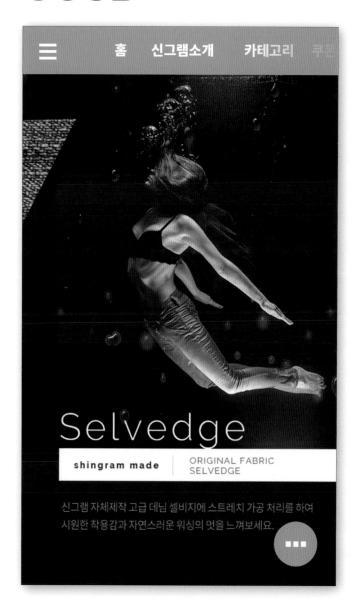

�‌ Designer's Choice
상품을 착용한 모델 컷을 신비롭게 표현하여 호기심을 유발합니다.
간단한 상품 설명이 돋보이는 레이아웃입니다.

원형으로 주목성을 높인 스플래시 디자인

배달 주문 앱을 실행할 때 스쳐 지나가는 스플래시 디자인은 메시지를 1초 만에 전달하도록 친절한 디자인을 넘어 직관적이어야 합니다. 또한 앱을 실행하면 펼쳐질 내용을 미리 보기처럼 보여주는 것에 좋은 인상을 가지도록 메시지를 함께 전달하는 것이 좋습니다.

📖 Mobile / 스플래시 / 푸드 · 리테일 ✏️

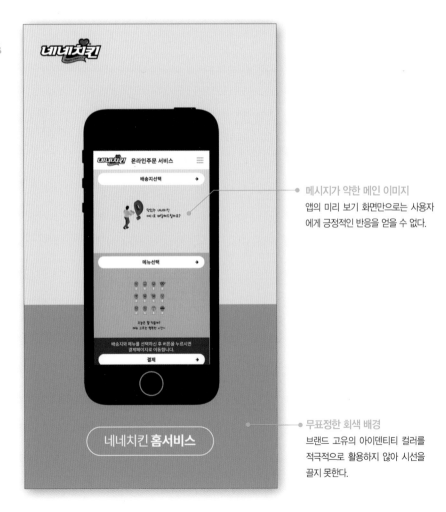

메시지가 약한 메인 이미지
앱의 미리 보기 화면만으로는 사용자에게 긍정적인 반응을 얻을 수 없다.

무표정한 회색 배경
브랜드 고유의 아이덴티티 컬러를 적극적으로 활용하지 않아 시선을 끌지 못한다.

- 집중력 있는 원형 보더 적용
- 브랜드 아이덴티티를 나타내는 메인 컬러와
 포인트 컬러의 적극적인 활용
- 메시지를 그래픽화하여 이해하기 쉽게 표현

GOOD👍

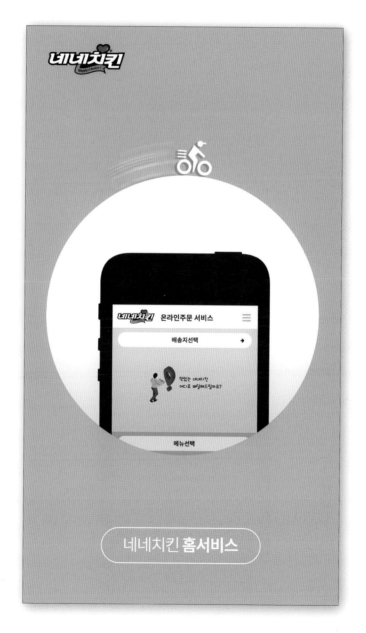

○ Designer's Choice

배달 주문 앱이 사용자에게 줄 수 있는 편익은 '맛있는 음식을 빠르게 배달한다.'입니다.
배달 오토바이 아이콘이 스포트라이트를 받듯이 원형 주변을
돌아가는 이미지로 사용자에게 빠르게 어필합니다.

블러 처리로 집중력을 높인 팝업 디자인

모바일 앱에서는 PC 웹의 크로스 브라우징에 한계가 없어 CSS3 적용에 제약이 없습니다. 배경을 블러 처리하면 팝업 창을 표시할 때 집중력을 높일 수 있습니다. 닫기 버튼을 눌러 창을 닫아야 하는 팝업 창은 사용자의 편의성을 고려하여 늘 신중하게 디자인해야 합니다.

📖 Mobile / 팝업 / 패션 · 리테일 ✏️

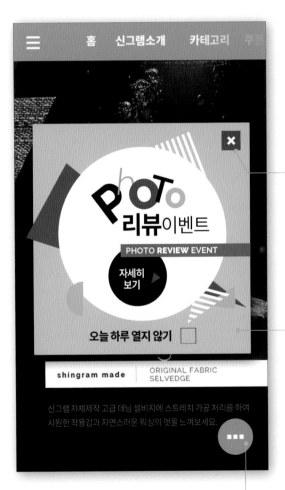

방해 요소가 많은 팝업 창
모바일 팝업 창은 PC 화면과 다르게 팝업 창이 표시되는 동안 다른 영역에서는 쇼핑할 수 없으므로 꼭 닫아야 하는데 배경에 보이는 메인 화면으로 인해 닫기 버튼의 주목성이 떨어진다.

틀에 박힌 사각 팝업 창
모바일에서는 투명한 배경 이미지를 제약 없이 적용할 수 있는데, 팝업 창이 사각형의 틀에서 벗어나지 못했다.

동작하지 않는 버튼에 대한 안내 부족
팝업 창이 떠 있는 동안 배경에 보이는 메인 화면의 기능은 무력화된다. 동작하지 않는 버튼은 사용자에게 혼란을 줄 수 있다.

GOOD👍

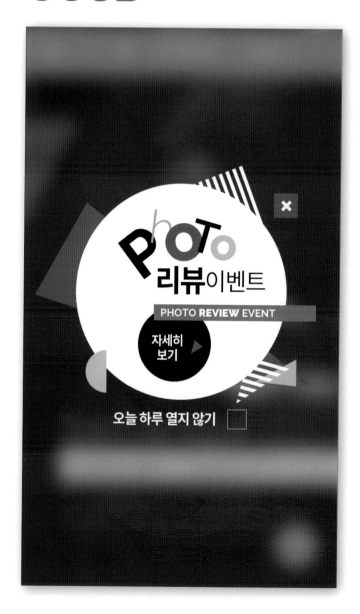

○ Designer's Choice

팝업 창에 집중할 수 있도록 배경에 CSS3의
블러 필터(filter: blur(8px);)를 적용하여 주목성을 높였습니다.
전면을 가리는 팝업 스타일과 다르게 배경이 희미하게 보여
화면에 연결성을 부여하였습니다.

인포그래픽으로 전달력을 높인 블로그 디자인

그래프, 도표, 도식 외에 단순한 도형으로 정보, 데이터를 시각화한 이미지를 인포그래픽이라고 합니다. 메인 카피와 함께 인포그래픽을 활용하면 전달력을 높일 수 있습니다. 문장에 보조적인 요소의 그림 또는 사진을 더하면 알리고자 하는 내용의 이해도가 급격히 올라갑니다.

📖 PC · Mobile / 블로그 / 기술 · 소프트웨어

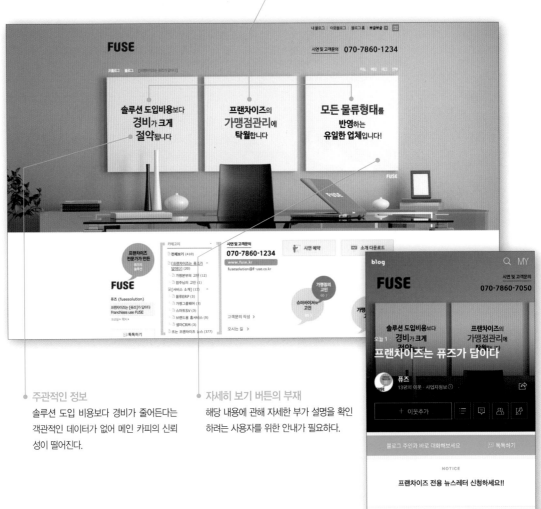

할 말이 많은 메인 카피
큰 메인 카피는 충분히 강조되지만 강조된 문장들이
나란히 배열되어 서로 힘을 받지 못한다.

주관적인 정보
솔루션 도입 비용보다 경비가 줄어든다는
객관적인 데이터가 없어 메인 카피의 신뢰
성이 떨어진다.

자세히 보기 버튼의 부재
해당 내용에 관해 자세한 부가 설명을 확인
하려는 사용자를 위한 안내가 필요하다.

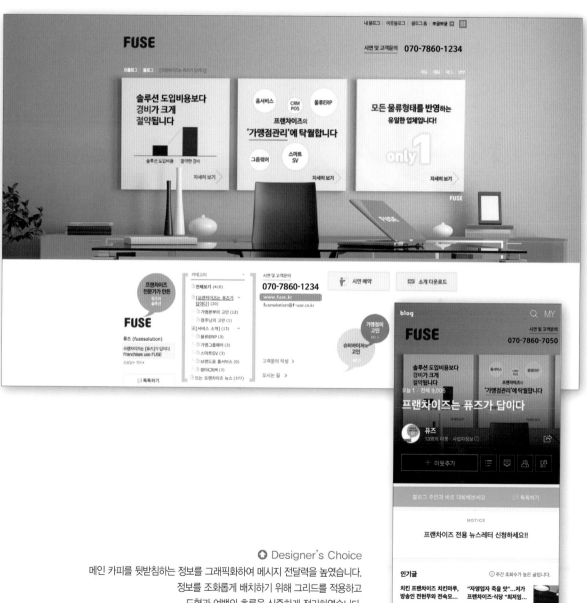

- 그래프로 객관적인 데이터 제시
- 보조 도형과 키워드로 메인 카피 표현
- 클릭을 유도하는 버튼 추가

GOOD👍

○ Designer's Choice
메인 카피를 뒷받침하는 정보를 그래픽화하여 메시지 전달력을 높였습니다.
정보를 조화롭게 배치하기 위해 그리드를 적용하고
도형과 여백의 흐름을 신중하게 정리하였습니다.

18

상품을 돋보이게 하는 메인 슬라이드 디자인

메인 이미지 영역에 펼쳐지는 프로모션용 상품 이미지는 갖고 싶고, 먹고 싶게 연출하는 것이 중요합니다. 상품을 돋보이기 위해서 사진 트리밍을 조절하거나 타이포그래피를 이용하는 경우가 많습니다. 타이포그래피를 이용할 때는 상품의 일부가 가려져 구매욕을 떨어뜨리지 않도록 유의합니다.

📖 PC · Mobile / 메인 슬라이드 / 푸드 · 리테일 ✏️

NG 👎

● 큰 모니터 사용자를 배려하지 않는 메인 이미지

고해상도를 사용하는 큰 모니터는 가로 사이즈가 크기 때문에 웹 사이트에 여백이 발생한다. 그러므로 해당 사용자를 고려하여 이미지 제작과 퍼블리싱을 해야 한다.

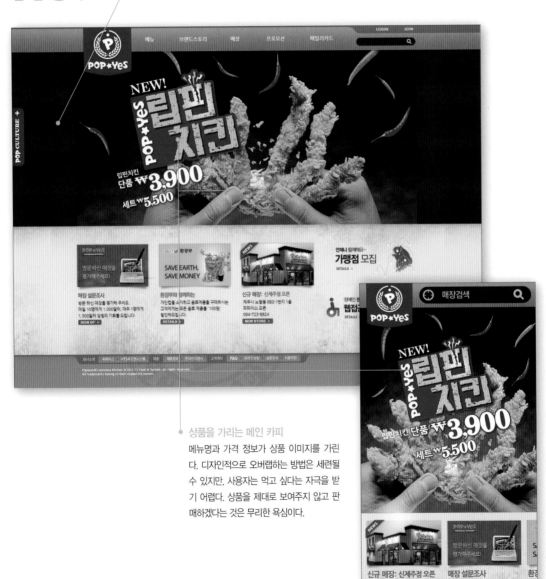

● 상품을 가리는 메인 카피

메뉴명과 가격 정보가 상품 이미지를 가린다. 디자인적으로 오버랩하는 방법은 세련될 수 있지만, 사용자는 먹고 싶다는 자극을 받기 어렵다. 상품을 제대로 보여주지 않고 판매하겠다는 것은 무리한 욕심이다.

- 상품 이미지를 조정하여 구매욕 자극
- 불필요한 여백 제거
- 크거나 작은 화면 밖으로의 시선 확장

GOOD👍

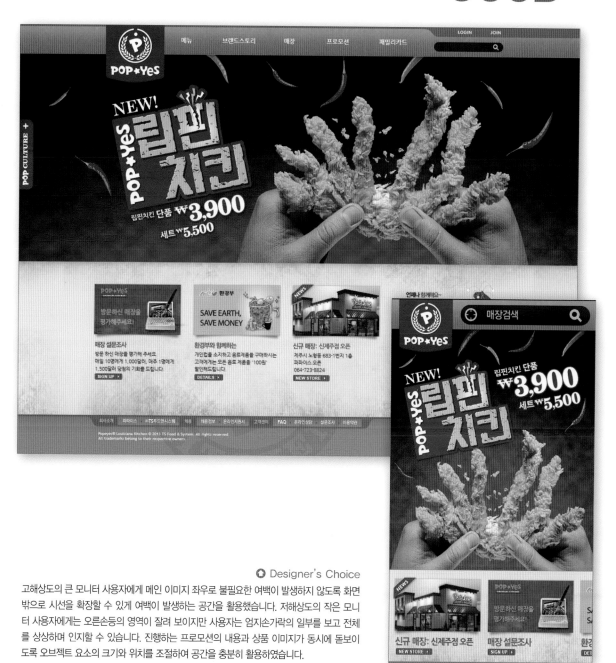

○ Designer's Choice

고해상도의 큰 모니터 사용자에게 메인 이미지 좌우로 불필요한 여백이 발생하지 않도록 화면 밖으로 시선을 확장할 수 있게 여백이 발생하는 공간을 활용했습니다. 저해상도의 작은 모니터 사용자에게는 오른손등의 영역이 잘려 보이지만 사용자는 엄지손가락의 일부를 보고 전체를 상상하며 인지할 수 있습니다. 진행하는 프로모션의 내용과 상품 이미지가 동시에 돋보이도록 오브젝트 요소의 크기와 위치를 조절하여 공간을 충분히 활용하였습니다.

그래프로 데이터를 시각화한 테이블 디자인

일정한 기준으로 데이터 값이 달라지면 테이블로 표현하기보다 그래프를 이용하는 것이 인지력을 높이는 데 도움이 됩니다. 시각적으로 변화의 중간 과정을 살펴볼 수 있고, 변화 추세를 확인하여 상향 곡선인지 예측할 수도 있습니다. 그래프는 정보 전달력을 높이기 위해 사용하는 것으로 과하면 전체적인 흐름을 방해할 수 있으니 주의가 필요합니다.

📖 PC · Mobile / 테이블 / 관리

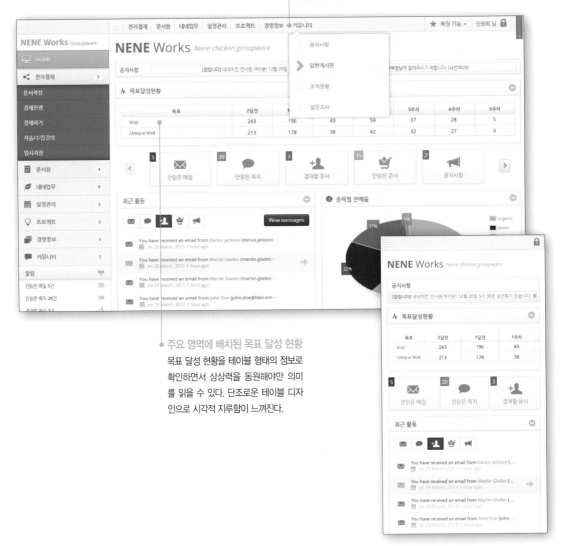

불친절한 활성화된 메뉴
사용자가 마우스 오버했을 때 서브 메뉴가 펼쳐지는데 활성화된 메뉴의 디자인 강조가 없어 직관적이지 않다.

주요 영역에 배치된 목표 달성 현황
목표 달성 현황을 테이블 형태의 정보로 확인하면서 상상력을 동원해야만 의미를 읽을 수 있다. 단조로운 테이블 디자인으로 시각적 지루함이 느껴진다.

· 꺾은 선, 원형, 파이, 막대 그래프 등 데이터를
 표현하기에 적합한 그래프 선택
· 데이터 값을 표현하는 점, 선, 면에 포인트
 색상 적용

GOOD

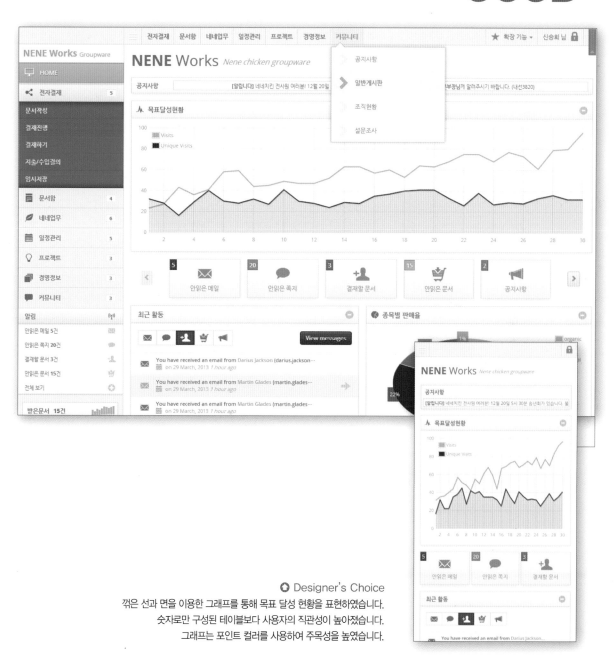

⊙ Designer's Choice
꺾은 선과 면을 이용한 그래프를 통해 목표 달성 현황을 표현하였습니다.
숫자로만 구성된 테이블보다 사용자의 직관성이 높아졌습니다.
그래프는 포인트 컬러를 사용하여 주목성을 높였습니다.

통과되는
디자인

사용자와 함께 디자인하라

사용자의 만족과 브랜드 충성도는 제품, 서비스가 제공하는 가치에 더해 독특하고 감성적인 기억을 통해서 발생합니다. 오래도록 기억되는 만족감 높은 경험은 비즈니스의 성공을 불러옵니다. 사람을 이해하여 직·간접적으로 느끼고 생각하는 지각과 반응, 행동 등 총체적인 '사용자 경험(UX; User Experience)'을 디자인하여 최종으로 사람을 진실로 배려하는 것이 목표입니다.

사용자 경험의 가치

제품과 서비스를 사용하며 상호작용을 통해 얻은 만족감과 기억은 상품의 특징으로 내재화됩니다. 모든 사람이 동일하게 느끼는 것이 아니라 지극히 주관적이기 때문에 어떤 지각 반응이 있는지 디자이너는 사용자 의견에 귀 기울여야 합니다.

사용자와 직접 대면하는 접점에 있는 UI(User Interface)를 유용하고 편리하게 디자인하며, 웹 사이트에 대한 총체적인 경험이 만족스럽도록 UX, 즉 사용자 경험에 가치를 두고 관리해야 합니다. UX는 인터랙션, 사용성, 정보의 구조와 인간 공학까지 여러 분야를 포괄하면서도 명확한 영역이 없으며, 평가에 대해서도 객관적으로 입증할 수 없는 것이 사실입니다. 결국 사용자 경험은 사용자에 귀속된 개념으로 상품에 내재되어 있는 것이 아닙니다.

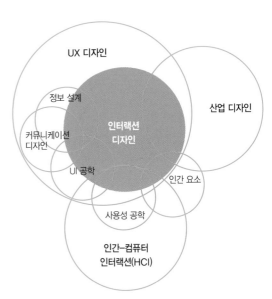

UX 디자인

정보 설계

커뮤니케이션
디자인

인터랙션
디자인

산업 디자인

UI 공학

인간 요소

사용성 공학

인간-컴퓨터
인터랙션(HCI)

▲ 사용자 경험(UX) 디자인의 관계
(Creative Convergence Capstone Design with PBL)

페르소나의 공감대 형성

사용자의 감정을 분석하는 것에서 나아가 인간 이해의 관점으로 바라보면 사용자가 경험하고 느낀 것이 무엇인지 이해할 수 있습니다. 가상의 인물, 즉 '페르소나(Persona)' 를 설정하고 인간으로서 완전히 '공감'할 때, 비로소 그 경험을 디자인할 수 있습니다.

페르소나를 만드는 이유는 사용자에게 세부적으로 집중하기 위해서입니다. 특정 고객이 무엇을 좋아하고 어떻게 이용하는지 구체적으로 떠올리며 그들을 만족시켜 보세요. 백만 명을 만족스럽게 하기는 어려워도 몇 명의 공감대를 맞추는 것은 쉽습니다.

▲ 페르소나 분석

구글의 10가지 디자인 원칙

- 유용(Useful) : 사람의 삶, 사람의 일, 그리고 사람의 꿈에 집중하라.
- 신속(Fast) : 천 분의 일 초가 중요하다.
- 단순(Simple) : 단순한 것이 더 강력하다.
- 매력(Engaging) : 초심자부터 전문가까지 끌어들여라.
- 혁신(Innovate) : 과감한 혁신이 필요하다.
- 보편(Universal) : 세상을 위해 디자인하라.
- 유익(Profitable) : 오늘과 내일의 사업을 위해 계획하라.
- 아름다움(Beautiful) : 마음을 혼란하지 않게 하고 눈을 즐겁게 한다.
- 신뢰(Trustworthy) : 사람의 신뢰를 얻을 수 있도록 가치가 있어야 한다.
- 개인(Personable) : 인간적인 감동을 더한다.

사용자 스토리

설정한 페르소나가 제품이나 서비스를 사용한다고 가정하고, 이때 일어날 수 있는 일들을 이야기 형식으로 만드는 것이 '사용자 스토리(User Story/Storyboard)'입니다. 고객은 상품을 구매하는 것이 아니라 상품에 담긴 경험과 스토리를 사는 것이기 때문입니다.

8단계 디자인 메서드

페르소나를 분석하여 '❶ 사용자의 열망'을 파악하고 '❷ 메시지'에서 사용자에게 열망에 대한 해결점을 제시합니다. 사용자는 이 상품을 찾기 위해 검색창에 특정 '❸ 검색 키워드'를 예상해보고, 검색 결과에서 한마디로 표현할 수 있는 우리의 '❹ 키워드'는 무엇인지 생각합니다. '❹ 키워드'를 이미지 스케일(IS; 색채가 가지는 느낌을 형용하는 문자와 대조하여 색채의 감성을 구분하는 객관적인 통계)에 대조하면 단어가 갖는 통계적인 느낌을 '❻ 색상'으로 선정할 수 있습니다.

'❺ 장애물'에서 사용자가 갖는 문제점에 관해 분석합니다. '❼ 혜택 및 자랑거리'는 이 상품을 통해 '❺ 장애물'을 어떻게 해결하고 사용자가 어떤 혜택을 가져갈 수 있을지 적습니다. 한마디로 주변에 자랑거리를 만드는 것입니다. 최종으로 이 모든 걸 표현할 수 있는 '❽ 메타포'가 탄생합니다.

다음은 8단계 디자인 메서드를 통해 아이디어를 발전시킨 예입니다.

▲ 8단계 디자인 메서드

페르소나 기반으로 사용자 스토리를 분석하면 웹 사이트 기능의 우선순위와 그 기능이 어떻게 이용되는지, 사용자는 웹 사이트를 어떻게 보는지 등을 알 수 있습니다.

와이어 프레임

웹 사이트를 디자인하기 전에 웹 페이지의 구조와 연결성을 확인하기 위해 선을 이용하여 윤곽을 잡는 와이어 프레임(화면 설계도; Wire Frame)을 제작합니다. 이는 사용자의 요구 사항이 잘 반영되었는지 파악하고 콘텐츠와 기능 요소, 디자인 콘셉트를 위해 전략을 세우는 과정입니다. 사용자가 경험할 내용을 가시적으로 확인할 수 있기 때문에 중요도가 높습니다. 와이어 프레임을 그리는 방법은 '그리드 편-디자인 이론'에서 자세한 내용을 확인할 수 있습니다.

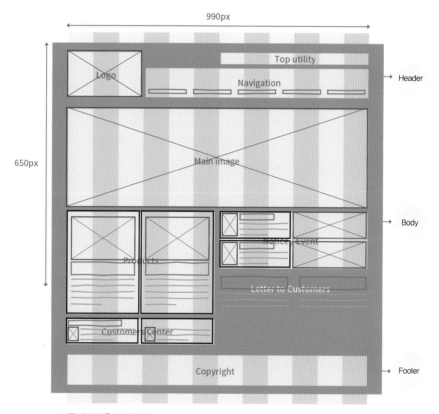

▲ 모듈 레이아웃 구성의 예

시안

와이어 프레임을 통해 기획자, 개발자, 사용자 검토를 마치면 디자인 시안 작업에 들어갑니다. 웹 사이트의 실제 디자인과 기능에 대한 결과물을 보여주는 것이 목적입니다.

편리한가? 즐거운가?
만족스러운가?

웹 페이지에서 불필요한 소음을 줄이고, 유용한 콘텐츠를 더욱 부각시킬 수 있도록 디자인해야 하기 때문에 즉각적으로 피드백을 반영하는 것이 중요합니다. 웹 사이트를 개발할 때 '기획 → 디자인 → 개발 → 검증 → 출시'의 프로세스를 거쳐 정식 오픈 후 사용자의 피드백을 반영하는 것이 매우 중요합니다. 개발 프로세스의 처음으로 돌아가 다시 기획부터 하기에 시간이 상당히 소요되어 사용자의 경험을 빠르게 개선하는데 문제가 있었습니다.

'애자일 UX 디자인'에 따르면 바로 정식으로 개발하는 것이 아니라 프로토타입 (Prototype)을 제작하여 UX를 점검합니다. 이어 곧바로 피드백 내용을 반영하고 다시 디자인하는 방식으로 개발 시간을 단축하며 점진적으로 개선해 나갈 수 있습니다. 더 편리하고 높은 만족도를 위한 사용자 경험 디자인에 대하여 알아보겠습니다.

① 정보의 계급화

사용자가 고민하지 않도록 정보의 명확한 계층 구조가 만들어져 있는지 확인합니다. 사용성 측면에서 통상적으로 이용하는 형식을 따르되 디자인 요소를 통해 개성을 표출하고 콘텐츠가 한눈에 명확하게 구분되도록 페이지를 나눠야 합니다.

② 분량의 축소

모니터 화면의 글은 인쇄물보다 가독성이 15% 이상 떨어집니다. 웹/앱 디자인에서 사용자에게 메시지가 잘 전달되지 않는 이유는 분량이 많고 주변에 배너와 유혹이 많기 때문이므로 쉽게 읽을 수 있는지 확인해야 합니다.

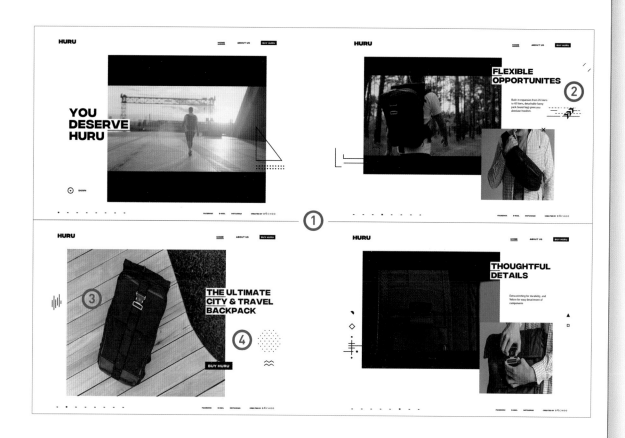

③ 명확한 목적

브랜드명 자체가 하는 일을 설명하거나 매우 유명한 브랜드인 경우를 제외하고는 웹
사이트나 앱에서 달성할 수 있는 목표를 제시하고 명확하게 출발점을 알 수 있도록 해야
합니다. 또한 사용자 관점에서 이 사이트를 통해 얻을 수 있는 정보와 중요한 임무가 무
엇인지 명확하게 알려야 합니다.

④ 사용자 중심의 그래픽 요소

그래픽 요소는 장식적인 역할보다 실질적인 콘텐츠로써의 가치가 필요합니다.
콘텐츠와 전혀 관련이 없는 그래픽으로 인해 중요한 콘텐츠가 관심을 빼앗기지 않도록
유의합니다.

페이지 기능을 부각한 헤더 디자인

서브 페이지의 상단 헤더(Header)를 주요 이미지와 페이지의 제목(또는 설명, 메시지)으로 구성한 디자인입니다. 여유 공간에는 '주요 기능'을 추가 구성해서 효율적으로 활용하는 것이 좋습니다. 예를 들어, 메뉴 소개 페이지라면 인기 메뉴 또는 셰프 추천, 댓글 많은 순으로 보기 등 메뉴 정렬에 대한 공간으로 활용할 수 있습니다. 페이지별 특징에 따라 레이아웃이 달라지므로 전체적으로 디자인 통일성에 유의해야 합니다.

📖 PC / 헤더 / 푸드 · 리테일 ✏️

비효율적인 공간 사용

헤더 영역에 배치한 배경 이미지의 높이로 인해 여유 공간이 많다. 공간을 효율적으로 사용하는 방법의 모색이 필요하다.

불편한 매장 찾기

가맹점 정보가 가나다순으로 정렬되어 있다. 원하는 매장을 쉽게 찾을 수 있는 검색 기능이 필요하다.

GOOD👍

⬥ Designer's Choice

사용자 편의를 위해 매장 안내 페이지 헤더의 여유 공간에 매장 검색 조건을 추가하였습니다.
매장명을 직접 입력하거나 선택 조건을 제시(셀렉트 박스, 인풋 박스와 현 위치 버튼, 검색 버튼 활용)하여
다양한 방법으로 원하는 검색 결과에 접근하도록 하였습니다.

02

주요 기능을 배치한 메인 슬라이드 디자인

브랜드 이미지 구축이 목적인 사이트가 아닌, 서비스를 이용하기 위해 방문하는 사이트라면 사용자가 더 편리하게 이용할 수 있도록 헤더 영역에 핵심 기능을 배치하는 것이 좋습니다. 주요 기능을 담기 위해 섬세한 분석이 필요하며 제시할 기능이 없다면 퀵 링크(Quick Link)를 구성하는 것도 좋은 방법입니다.

📖 PC / 메인 슬라이드 / 교육 지원

NG

단조로운 헤더 영역
메시지 전달을 위해 메인 이미지 영역을 활용하지만, 사이트 사용의 편리성을 높이기 위한 고민이 필요하다.

심심한 배경 이미지
뿌옇게 처리한 메인 이미지 영역이 넓어 많은 여백이 발생한다.

GOOD👍

○ Designer's Choice

해당 웹 사이트는 로그인해야만 얻을 수 있는 정보가 주를 이룹니다.
또한 방문자의 주요 요구사항인 정부교육지원 바우처카드의 잔액 확인이 쉽도록
로그인 영역과 잔액 조회 영역으로 헤더 영역을 구성하여 사용성을 높였습니다.

이동의 편리성을 높인 내비게이션 디자인

메뉴의 단계(Depth)가 깊은 웹 사이트일수록 내비게이션의 대 메뉴(Depth 1)는 항상 밖으로 노출해야 접근성이 좋습니다. 일시적으로 모바일의 전체 메뉴(일명 햄버거 메뉴) 버튼을 웹 디자인에서도 활용하는 트렌드가 있었는데, 화면 크기가 충분한데도 메뉴를 숨기는 이유는 사용자에게 불편함을 초래하기 때문입니다. 이때 페이지 간 이동이 편리하도록 메뉴는 헤더와 푸터 영역을 적극적으로 활용하는 것이 좋습니다.

📖 PC / 내비게이션 / 전자 기술

숨겨놓은 메뉴
모바일 트렌드인 전체 메뉴 버튼을 PC 웹에
적용하여 페이지 간 이동이 매우 불편하다.

기능이 없는 푸터 영역
웹 사이트의 전체 UI에 영향을 주는 푸터
영역을 전혀 활용하지 않는다.

디자인 작업 시 포인트

- PC 웹의 넓은 화면 활용
- 메뉴를 펼쳐 내비게이션 확장
- 2차 메뉴까지 노출하여 푸터 영역 활용

GOOD👍

⊙ Designer's Choice

B2B 사업으로 유통하는 제품 소개가 브랜드 가치보다 높게 취급되는 특징을 가지며,
하위 메뉴의 단계가 많은 웹 사이트이므로 로고보다 상단 영역을 활용하여 내비게이션을 고정했습니다.
하단의 푸터 영역에도 2차 메뉴(Depth 2)까지 펼쳐 사이트맵 역할을 하며
모든 서브 페이지에서 노출하여 페이지 간 이동이 편리해졌습니다.

04

접근성을 높인 펼침 메뉴 디자인

메뉴의 접근성을 극대화하고 편리한 이동을 위해 메뉴를 펼쳐 디자인하는 경우가 있습니다. 여기서는 별도의 사이트맵이 필요 없으며 전체 메뉴를 한눈에 파악할 수 있어 원하는 정보로의 이동이 편리합니다.

📖 PC / 메뉴 / 푸드 · 리테일 ✏

불편한 아코디언 메뉴
아코디언 메뉴는 추가로 클릭을 요구하며
페이지 간 이동이 불편하다.

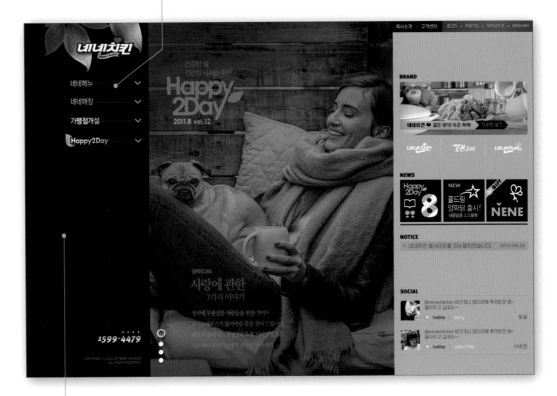

비효율적인 여백 활용
왼쪽 영역의 넓은 공간을
충분히 활용하지 못한다.

디자인 작업 시 포인트

- 하위 메뉴까지 확장하여 메뉴 노출
- 아코디언 메뉴의 기능 제거
- 대 메뉴와 소 메뉴에 디자인 강약 부여

GOOD👍

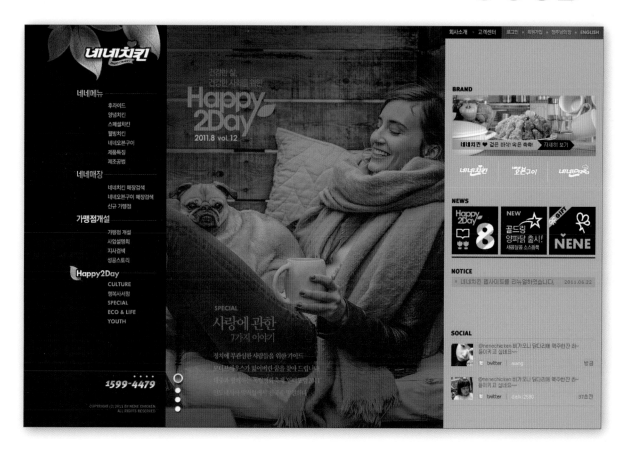

◎ Designer's Choice

대 메뉴(Depth 1)와 소 메뉴(Depth 2)의 전체 메뉴를 펼쳐 접근성을 극대화하였습니다.
왼쪽 영역에 배치된 내비게이션은 서브 페이지에서도 유지되어 페이지 간 이동이 편리하며,
직관적인 구조로 원하는 정보를 찾기 쉽고 현재 위치를 파악하기 편리합니다.

사진 활용으로 정보력을 높인 게시판 디자인

사진은 글보다 강력한 주목성을 가지고 있습니다. 익명성을 보장해야 하는 곳이 아니라면 인물 사진을
적극적으로 사용하여 풍부한 콘텐츠의 느낌으로 주목성과 전달력을 높일 수 있습니다.

📖 PC / 게시판 / 웨딩 ✏️

NG

동떨어진 컬러 사용
갑작스럽게 등장한 보라색은 메인 컬러와
동떨어져 톤 앤 매너가 무너진다.

실제감 없는 대화
여러 사람들이 대화하는 커뮤니티의 경우
아이콘 사용은 마치 허공에 이야기하는
비현실적인 이미지를 나타낸다.

- 프로필에 인물 사진 적용
- 메인 컬러 톤 유지
- 참여를 유도하는 말풍선 형태의 입력창

GOOD👍

○ Designer's Choice

메인 컬러인 핑크를 활용하여 아이덴티티를 유지했습니다.
또한 채도 대비의 그러데이션과 말풍선 느낌의 메시지 입력창을 통해 주목성을 높였습니다.
익명의 느낌을 주는 아이콘을 제거하고 프로필에 강한 주목성을 가진 인물 사진을 적용하여 대화의 실제감을 높였습니다.

정보를 한눈에 알 수 있는 인덱스 디자인

사이트를 이용하는 사용자와 운영자의 목적을 분명히 할 필요가 있습니다. 브랜드 이미지 제고를 위함인지, 부가 서비스를 제공하기 위함인지에 따라 레이아웃은 크게 달라집니다. 전자의 경우에는 브랜드 메시지를 최대한 멋지게 전달하며, 후자의 경우에는 애써 찾지 않아도 이용하는 서비스들이 한눈에 들어오도록 기획부터 다잡아야 합니다.

📖 PC / 인덱스 / 기업 · 비즈니스

메인 카피의 부재
메인 이미지에서 알리려는 브랜드 메시지가 무엇인지 제시되지 않아 사용자마다 다르게 생각하여 혼란을 불러올 수 있다.

정보가 많아 복잡해진 메인 페이지
전달하고자 하는 콘텐츠가 많으면 더 직관적이고 레이아웃이 단순해야 사용자가 편리하게 이용할 수 있다.

요소가 너무 많은 로고
오프라인에서 사용하는 로고는 웹에서도 사용하기 위해 최대한 단순화할 필요가 있다.

직관적이지 않은 퀵 링크
텍스트로만 이루어진 퀵 링크 메뉴는 직관성이 떨어진다.

게시판의 단순한 나열
포털 사이트만큼 방대한 정보의 사이트가 아닌데 게시판 제목만 나열되어 내용을 한눈에 파악할 수 없다.

디자인 작업 시 포인트

· 직관적이고 단순한 레이아웃
· 브랜드 메시지를 전하는 메인 카피 추가
· 바로가기 영역 확대

GOOD👍

| 개인 | 기업 | | | | 회사소개 | 공시실 | 소비자보호센터 | 인증센터 | 회원가입 | 로그인 |

SCHOOL **MOTORS** 스쿨모터스 정비예약 정비상담 Q&A 자동차 정비 공유 커뮤니티

함께 만들어가는 미래 - **스쿨모터스**

스쿨모터스

학생들이 배우며 수리하는 카센타
인천기계공업고등학교 - 스쿨모터스

자세히보기

온라인 정비예약 가족 서비스 자동차 정비 이야기

● ○ ○

내 차 수리현황 스쿨가족 이벤트 회원정비상담 온라인 상담 예약 문의 오시는 길

◎ Designer's Choice

온라인 정비 예약을 하고 수리 현황을 실시간으로 빠르게 확인하고자 하는 고객을 위하여
디자인을 최대한 단순화하고, 클릭하지 않아도 정보를 최대한 파악할 수 있도록
기획부터 재정비하여 레이아웃을 편리하게 변경하였습니다.

클릭 횟수를 줄이는 이벤트 디자인

이벤트 목록 페이지에서 관심 있는 이벤트를 클릭하여 상세 페이지로 이동한 다음 내용을 확인하면 2단계 과정이 발생합니다. 이 단계를 통합하면 사용자는 더욱 편리하다고 느낄 것입니다. 이벤트 목록에서 진행 중인 이벤트의 상세 내용을 미리 노출하여 클릭 횟수를 줄이면 콘텐츠에 빠르게 접근할 수 있어 사용성이 높아집니다. 하지만 사용자에게 선택의 자유를 주는 페이지에서는 신중하게 적용해야 합니다.

📖 PC / 이벤트 / 푸드 · 리테일

불필요한 클릭 발생
진행 중인 이벤트가 적으면 사용자가 불필요한 클릭
을 하지 않도록 레이아웃에 신경 쓸 필요가 있다.

강약 없는 이벤트 페이지
활기를 띄어야 할 이벤트 페이지에 단조
로운 2단 구성으로 강약이 부족하다.

GOOD👍

✪ Designer's Choice

이벤트 상세 페이지의 내용을 목록과 통합하여 진행 중인 이벤트를 곧바로 확인할 수 있게 하였습니다.
하단에 목록을 배치하여 다른 이벤트를 확인하기 위해서 목록을 이용하지 않아도 바로 이동할 수 있습니다.

직관성을 높이는 인포그래픽 디자인

정보를 담은 디자인, 인포그래픽은 이해력과 직관성을 높입니다. 공간의 변화와 위치 표시는 지도를 활용하고, 수치 변화를 비교 및 분석할 때는 그래프를 이용합니다. 키워드와 요약을 제시하거나 순서 전개를 안내할 때 도식을 활용하는 등 전달하려는 내용의 이해력을 높이기 위해서는 인포그래픽을 적극적으로 활용할 필요가 있습니다.

📖 PC / 인포그래픽 / 스포츠 · 엔터테인먼트 ✏️

불친절한 안내
요트대회의 항로 정보를 순차적으로 보여주는 방식은 위치를 아는 사람과 처음 접하는 사람과의 이해 차가 너무 크다.

단조로운 나열식 구성
중요한 정보이지만 단조로운 나열식 구성으로 주목성이 떨어진다. 중요하게 전달해야 하는 정보라면 디자인 요소를 이용하여 강조할 필요가 있다.

GOOD👍

○ Designer's Choice

사용자의 이해를 돕기 위해 지도 위에 항로 정보를 표시하였습니다.
한눈에 보기 편하고 정보를 직관적으로 이해할 수 있어
해당 지역의 이해가 없는 사용자도 쉽게 이해할 수 있습니다.

사용성을 높이는 인풋 박스 디자인

페이지마다 사용자에게 요구하는 행동이 있습니다. 정보 전달, 즉 이해가 목적이거나, 참여를 유도하는 것이
목적인 페이지가 있습니다. 가장 중요하게 취급하는 요구사항을 디자인으로 강조하면 목적을 수월하게 달
성 가능합니다. 심미성도 중요하지만 통과되는 디자인을 위해 해결해야 할 첫 번째 과제는 목적성입니다.

📖 PC / 인풋 박스 / 기업 · 마케팅

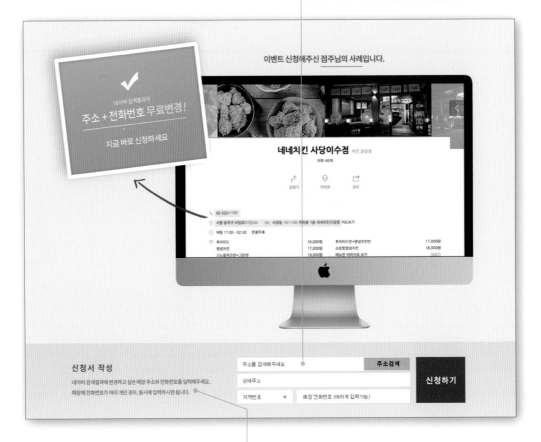

크기가 작은 입력창
신청서 양식을 작성할 때 인풋 박스(Input Box)와
글자 크기가 작아 정보를 입력할 때 불편하다.

주목성이 떨어지는 주요 영역
해당 페이지의 주요 목적은 사용자의 이벤트 신청을 유도하고 신
청서를 작성하는 것이다. 이벤트 설명보다 신청서 작성 영역이
상대적으로 좁아 주목성이 떨어진다.

- 인풋 박스 확대
- CTA 버튼에 포인트 컬러 적용
- 적절한 여백을 부여하여 영역 확대

GOOD👍

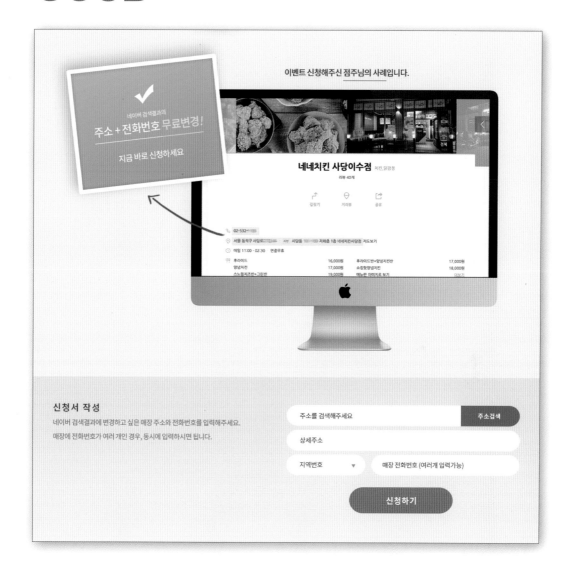

이벤트 신청해주신 점주님의 사례입니다.

네이버 검색결과의
주소 + 전화번호 무료변경!
지금 바로 신청하세요

네네치킨 사당이수점 치킨,닭강정
리뷰 40개

신청서 작성
네이버 검색결과에 변경하고 싶은 매장 주소와 전화번호를 입력해주세요.
매장에 전화번호가 여러 개인 경우, 동시에 입력하시면 됩니다.

| 주소를 검색해주세요 | 주소검색 |

상세주소

지역번호 ▼ 매장 전화번호 (여러개 입력가능)

신청하기

🔼 Designer's Choice

주요 영역인 신청서 작성 영역의 주목성을 높이기 위해 작성에 필요한 입력창(인풋 박스)을
기본 시스템보다 크게 확대하여 더 잘 보이고 입력이 편리하도록 수정하였습니다.
참여가 부담스럽지 않도록 디자인을 너무 강하게 표현하지 않는 데 중점을 두었습니다.
색상의 대조가 강하거나 너무 크고 굵은 글자는 강요하는 느낌이 들어 사용자에게 부담을 주므로 주의합니다.

톤 앤 매너를 맞춘 서브 헤더 디자인

서브 페이지 상단을 장식하는 이미지는 각 페이지의 특성을 살리면서도 전체적인 톤 앤 매너를 맞춰 통일해야 합니다. 타이틀의 표현 규칙을 통일하고 이미지 톤을 일정하게 유지하면 가독성을 확보할 수 있습니다.

📖 PC / 헤더 / 교육 지원

NG

적절하지 않은 이미지 톤
오브젝트 고유의 색상이 무너질 정도로 바탕의 톤이 어둡거나 타이틀을 가릴 정도로 이미지가 강한 인상을 가지고 있다.

산재하는 오브젝트
오브젝트는 주제인 타이틀을 강조할 수 있는 보조적인 수단이어야 하며, 잘린 오브젝트는 사용하지 않아야 한다. 또한 화면 구성의 비율이 적절하지 않고 복잡하게 산재해 있다.

배경에 의해 가려지는 타이틀
타이틀이 배경 이미지의 색상과 비슷해 글자의 가독성이 떨어진다.

신체를 가리는 이미지 트리밍
신체를 나타내는 이미지는 온전하게 보여야 한다. 한쪽 트리밍은 나머지 신체 영역을 상상하게 한다.

규칙성 없는 타이틀
타이틀 크기가 작고 1줄 또는 2줄도 있으며 정렬에 기준이 없다.

- 이미지의 밝고 어두운 톤을 일정하게 유지
- 타이틀의 크기, 색상, 정렬 규칙을 통일하고 배경과 겹치지 않게 배치
- 이미지 트리밍 주의

GOOD👍

◆ Designer's Choice

타이틀 크기를 통일하고 포인트 컬러를 적용하여 중앙 정렬하고 타이틀과 오브젝트가 겹치지 않도록 구성하였습니다. 배경 이미지는 톤을 조절하고 강한 색상은 눌러주며 서브 페이지 상단 이미지의 톤 앤 매너를 일정하게 유지하였습니다.

기능을 더한 인덱스 디자인

콘텐츠 전달 중심이 아닌 브랜드 이미지 형성을 위한 웹 사이트의 경우 풀스크린의 넓은 메인 이미지를 사용하여 화면을 구성할 수 있습니다. 이때 메인 이미지 오브젝트에 유기적으로 기능을 추가하여 인덱스 페이지에서 제공하는 기본 콘텐츠가 부재하지 않도록 구성합니다.

📖 PC / 인덱스 / 기업 · 비즈니스

고해상도 사용자를 위한 배려 부족
큰 해상도의 넓은 모니터를 사용하는 사용자의 경우 오른쪽에 단절된 이미지가 눈에 거슬릴 수 있다. 아련히 사라지는 느낌이 들도록 메인 이미지의 마무리가 필요하다.

연결성이 부족한 인덱스 페이지
해당 브랜드에서 진행하는 이벤트와 같은 기본 콘텐츠를 확인할수 없다. 또한 주요 서브 페이지로 연결하는 기능이 필요하다.

GOOD👍

● Designer's Choice

메인 이미지를 구성하는 오브젝트에 유기적인 기능을 추가하였습니다.
인덱스 페이지에서 제공하는 주요 콘텐츠를 소화하는 동시에 사용자의 호기심을 유발합니다.

12

마음을 읽는 상세 페이지 디자인

디자인은 사용자의 마음을 대신 읽어주는 감정 대리인 역할을 해야 합니다. 사용자가 느끼는 마음, 즉 고민과 불편 또는 문제 사항을 디자인에 적용해야 하며, 이 해결점이 바로 상품으로 연결하여 제시되면 고객을 설득할 수 있습니다. 감정 표현에 서툰 현대인들에게는 직접 말하지 않아도 자신의 감정을 대신 이해하고 말해 줄 디자인 요소가 필요합니다.

📖 PC / 상세 페이지 / 쇼핑 · 리테일 ✏️

NG

호기심 유발 부족
상품의 장점을 알리는 것으로는 사용자의 호기심을 유발하기 위한 장치로써의 역할이 부족하다.

사용자의 마음을 읽지 못하는 문제 제기 영역
사용자의 니즈가 무엇인지 알려준 다면 어떤 문제를 해결한 서비스 인지 쉽게 예측할 수 있다.

- 사용자의 고민과 불편사항 조사
- 말풍선을 이용하여 감정 읽기
- 대안을 제시하는 레이아웃 적용

GOOD👍

◆ Designer's Choice

사용자의 호기심을 유발하기 위해 오픈 토크(Open Talk)로 사용자의 마음을 읽는 영역을 확보하였습니다.
고객이 느끼는 마음 또는 외침을 표현하기 위해 말풍선 모양의 오브젝트를 활용하였고
하단에 대안을 제시하는 카피를 구성하였습니다. 고객이 동의하도록 상세 내용을 접할 수 있습니다.

섬네일 배너를 활용한 슬라이드 디자인

쇼핑몰에서 이벤트를 하는 이유는 고객의 시선을 사로잡고 빠져나가려는 고객의 발목을 붙잡기 위해서입니다. 브랜드 홍보 사이트처럼 메인 슬라이드 영역에 보여주는 이미지를 긴 호흡으로 하나씩 천천히 노출한다면 준비한 이벤트를 미처 보여주지 못한 채 고객이 이탈할 것입니다. 이때 섬네일 배너를 활용하면 빠른 호흡으로 많은 이벤트를 노출할 수 있어 사용자의 시선을 머물게 할 수 있습니다.

📖 PC / 인덱스 · 슬라이드 / 쇼핑 · 리테일 ✏️

미처 다 보여주지 못해 아쉬운
진행 중인 이벤트
준비된 이미지를 순차적으로 하나씩
보여주기에는 호흡이 너무 길다.

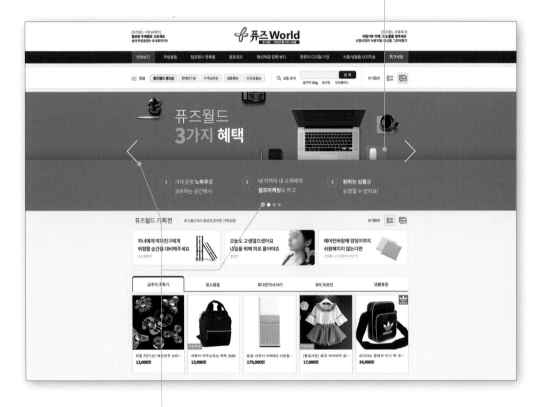

직관적이지 않은 이동 버튼
지나간 슬라이드 이미지의 이벤트가 몇 번째
에 있는지 직관적으로 확인하기 어렵다.

- 메인 슬라이드 이미지의 <(앞으로), >(뒤로) 버튼 제거
- 섬네일 배너 추가
- 섬네일 배너에 이미지와 텍스트를 동시에 설명

GOOD👍

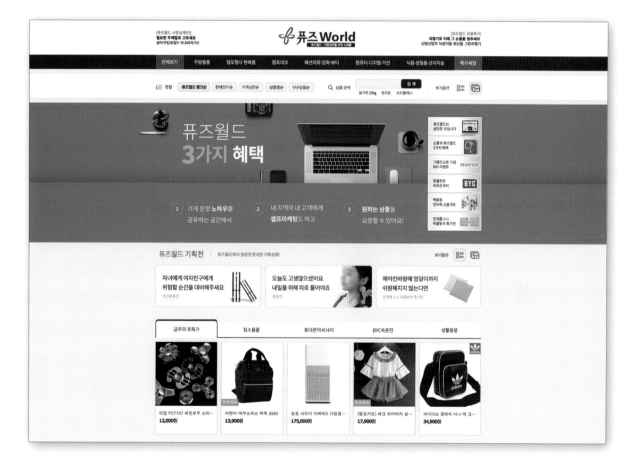

○ Designer's Choice

메인 슬라이드 이미지 영역에서 마우스의 위치와 가까운 오른쪽에 전체 이벤트를 소개하는 섬네일 배너를 배치하였습니다.
고객은 관심 있는 상품과 키워드가 있는 경우 많은 상품 중에서도 돋보기처럼 크게 봅니다.
섬네일 배너에 미리 보기 이미지와 이벤트 내용을 함께 소개하여 관심 사항을 쉽게 검색할 수 있도록 하였습니다.

구매 이유를 안내하는 상세 페이지 디자인

상품 상세 페이지는 사용자의 마음을 읽고 대화하는 페이지입니다. 상품의 특징과 장점을 알려주는 것만으로는 흔들리는 사용자의 마음을 사로잡기에 부족합니다. 사용자의 어떤 문제를 해결하는지, 왜 필요한지, 어디에 쓰면 좋을지, 사용자의 후기 등 사용자 입장에서 친절하게 안내하고 사용자와의 대화를 유도할 수 있도록 디자인해야 합니다.

📖 PC / 상세 페이지 / 쇼핑 · 리테일

NG

설득력 없는 상품
다른 판촉물과 무엇이 다른지,
왜 사야하는지 알려주지 않는다.

알 수 없는 특장점
상품의 특장점을 정리하였으나
이러한 특징을 통해 사용자가 얻
을 이익은 알 수 없다.

- 문제 제기를 통해 호기심 유발
- 상품의 특징과 사용자가 얻을 이익을 하나의 세트로 표현
- 주요 키워드 강조

GOOD

🔵 Designer's Choice

사용자가 느낄 감정을 상품을 갖기 전과 사용 후로 나눠 어떤 문제를 해결하는지, 상품을 통해 느낄 수 있는 긍정적인 감정과 상황을 그림 보듯이 확인할 수 있도록 상세하게 설명했습니다. 사용자는 친근한 느낌을 갖고 상품을 구매해야 할 이유를 확신할 수 있게 유도하였습니다.

단순해서 눈에 띄는 앱 아이콘 디자인

사용자는 앱 아이콘을 볼 때 시간을 들여 꼼꼼하게 살펴보지 않으므로 기기에서 작게 노출되어도 잘 보이고, 멀리서도 쉽게 인지할 수 있도록 단순하게 디자인해야 합니다. 즉, 앱 아이콘에 많은 내용을 담아서는 안 됩니다. 메타포를 시각화한 색상과 도형을 통해 앱 아이콘을 눈에 띄게 디자인할 수 있습니다.

📖 Mobile / 앱 아이콘

명확하게 잘 보이지 않는 아이콘의 도형
아이콘을 크게 볼 때는 디자인을 쉽게 인지할 수 있지만 노출되는 위치에 따라 아이콘 크기가 작아지면 인지력이 떨어진다.

아이덴티티 전달이 약한 앱 아이콘
심볼과 로고 타입의 상하 배치로 인해 좌우에 넓은 여백이 생겼다. 사용자가 색상을 인지하기에는 아이덴티티의 전달력이 너무 약하다.

GOOD👍

디자인 작업 시 포인트

- 도형을 정오각형으로 조정해 앱 아이콘 표현
- 두꺼운 라인 적용
- 아이콘에 포함된 텍스트를 삭제하여 작은 아이콘의 가독성 확보

⭕ Designer's Choice

가독성이 떨어지는 흘림체의 텍스트를 없애 영역을 확보하고 브랜드의 펜타곤(오각형) 의미를 살려 정오각형으로 변형하였습니다. 또 라인의 두께를 굵게 조정하여 멀리서도 잘 보이도록 인지력을 높였습니다.

16

임팩트 있게 구성한 프로필 디자인

작은 차이가 결정적인 사용자 경험을 만들 수 있습니다. 군더더기의 그래픽 요소 없이 콘텐츠를 중심으로 배치하는 레이아웃의 경우 사용자의 편리성을 고려하여 정밀한 그리드를 구성해야 합니다.

📖 Mobile / SNS / 프로필

NG

불필요한 이미지 보더 여백
메인 프로필 이미지의 상하좌우 보더(Border)에 여백이 있어 상대적으로 이미지가 작아지는 구성이다. '뒤로가기' 버튼의 공간을 확보하여 발생한 상단 여백은 버려지는 공간이 되었다.

확장을 고려하지 않은 구조
섬네일 프로필 이미지와 대화명, 프로필 수정 버튼의 3단 구성으로 인해 프로필 이미지가 더 작아졌고 대화명이 길어지는 경우에 대비하지 못했다.

서체 크기의 과도한 강조
의미 있는 숫자의 강조는 사용자를 편리하게 하지만 과하면 감각적인 느낌이 저해된다.

인식되지 않는 버튼
색상이 있는 텍스트는 버튼으로 인식한다. '친구찾기' 버튼은 색상이 없어 일반적인 정보 전달 텍스트로 보인다.

좌우 스크롤 예상 불가
좌우 스크롤을 예상할 수 없다. 마지막 콘텐츠가 화면 밖으로 연결되지 않고 완료형으로 끝났다.

갑작스런 직각 이미지
상단에서부터 둥근 모서리 효과를 적용했으므로 직각 이미지는 어울리지 않는다.

디자인 작업 시 포인트

· 메인 프로필 이미지의 그리드 확장
· 개인화된 정보에 따라 달라질 시나리오를
 예상하여 콘텐츠 재배치
· 상위 개념의 버튼에 색상 부여
· 모듈에 둥근 모서리 효과 적용

GOOD👍

◎ Designer's Choice

대화명의 길이에 따라 레이아웃이
틀어짐을 방지하도록 콘텐츠를 재배
치하여 사용성을 높였습니다. 또한
프로필 이미지를 시원하게 확장하여
임팩트 있게 구성하였습니다.

터치 영역의 크기를 고려한 메뉴 디자인

스마트폰에서는 클릭 대신 손가락으로 터치하므로 정확성이 떨어집니다. 따라서 페이지 이동을 위해 메뉴
또는 버튼을 디자인할 때는 실제 사용자가 클릭할 때 주변 버튼이나 메뉴에 영향을 주지 않는지 반드시 점
검해야 합니다.

📖 Mobile / 메뉴 / 푸드 · 리테일

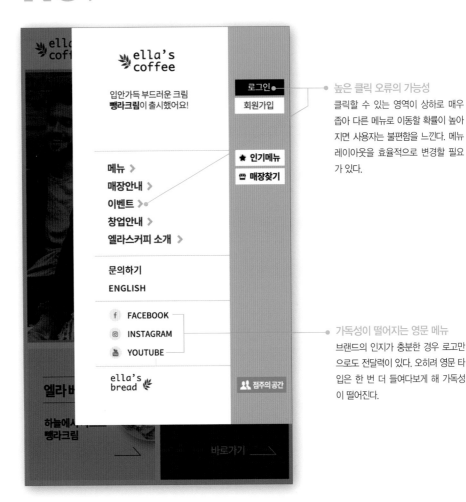

높은 클릭 오류의 가능성
클릭할 수 있는 영역이 상하로 매우
좁아 다른 메뉴로 이동할 확률이 높아
지면 사용자는 불편함을 느낀다. 메뉴
레이아웃을 효율적으로 변경할 필요
가 있다.

가독성이 떨어지는 영문 메뉴
브랜드의 인지가 충분한 경우 로고만
으로도 전달력이 있다. 오히려 영문 타
입은 한 번 더 들여다보게 해 가독성
이 떨어진다.

디자인 작업 시 포인트

- 혼동되는 클릭 영역 제거
- 주요 메뉴의 글자 크기와 여백 확보
- 아이콘을 추가하여 클릭 가능 영역 확보
- 덜 중요한 작은 메뉴는 가로형 배치

GOOD👍

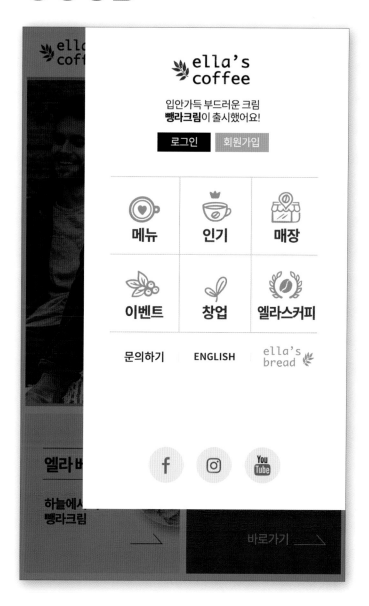

○ Designer's Choice

손가락으로 터치할 때 주변 여백을 고려하여 레이아웃과 글자 크기를 조정하였습니다.
상대적으로 덜 중요한 메뉴는 작은 글자 크기를 유지한 채 가로로 배치하여 상하 여백을 확보하였고,
주요 메뉴는 글자 크기를 크게 하거나 아이콘을 추가해
클릭할 수 있는 영역을 확보해서 사용자의 편리성을 더했습니다.

행동을 유도하는 버튼 디자인

앱을 이용하는 목적을 수월하게 달성하기 위해 디자이너가 기획 의도를 담아 페이지마다 CTA(Call To Action; 행동 유도) 버튼을 배치하여 목적지까지 안내합니다. 가맹점에서 본사에 발주하기 위한 관리 앱의 목적은 '주문'이므로 시작 페이지부터 주문을 완료할 때까지 주문에 관한 버튼에만 포인트를 주어 방향을 제시할 수 있습니다.

📖 Mobile / CTA 버튼 / 관리

어포던스가 낮은 버튼
주변과 잘 어울리는 색으로 버튼 색상을 지정했지만 기획자의 의도 아래 행동을 유도하기 위한 CTA 버튼 역할을 하지 못한다.

NG.

∨ DASH BOARD

∨ 주문하기 페이지

안내 역할이 부족한 버튼
사용자가 편리하게 주문하도록 하기 위해 순차적으로 주문 프로세스를 진행할 수 있도록 인지할 수 있는 버튼 디자인이 필요하다.

GOOD👍

∨ DASH BOARD

∨ 주문하기 페이지

◎ Designer's Choice

주문 버튼에만 빨강으로 포인트를 주어 시작 페이지부터 충분히 안내자 역할을 하며
앱의 이용 목적인 '주문'을 수월하게 달성할 수 있습니다. 주문과 관련되지 않은 페이지에서는
빨간색 버튼 사용을 자제하여 사용자에게 혼란을 주지 않도록 하였습니다.

반응형 웹 사이트를 고려한 카드형 디자인

다양한 기기의 사용자 환경에 대응하여 반응형 웹 사이트를 제작하는 것은 웹/앱 디자인의 기본입니다. 이 때 PC, 태블릿 PC, 스마트폰 화면 크기에 따라 사용자가 원하는 콘텐츠에 편리하게 접근하기 위해 상황별 중요한 콘텐츠의 위치를 쉽게 조정하고 노출 또는 노출하지 않은 채 구성하는 것이 중요합니다. 카드형 디자인은 이러한 조정에도 디자인 콘셉트를 일관되게 유지할 수 있습니다.

📖 PC · Mobile / 인덱스 / 푸드 · 리테일

숨겨진 정보
메뉴를 클릭하기 전에는 어떤 정보
를 얻을 수 있는지 예상할 수 없다.

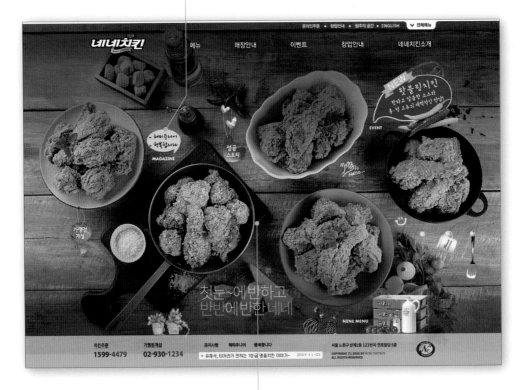

디바이스 크기에 따라 최적화되지 않는 이미지 크기
이 레이아웃은 작은 모바일 화면에서는 이미지가 작게 보이고
큰 화면에서는 이미지가 크게 보이거나 배경에서 여백이 많은
공간을 차지한다. 다양한 기기의 크기에 대응하여 기획 의도에
맞춰 콘텐츠를 적절하게 보여주기 어렵다.

GOOD👍

⬆ Designer's Choice

화면 크기에 따라 중요한 콘텐츠를 중심으로 노출하여 사용자가 편리하게 이용할 수 있도록 유도하였습니다.
모듈별로 개성 있게 구성하여 시각적인 흥미를 유발합니다.
또한 톤 앤 매너를 일관되게 유지하여 전체적으로 조화롭습니다.

찾아보기

숫자·영문

adobe RGB	15
CMYK	13
HEX	16, 17
HSL	16
HSLA	16
NCS 색상환	13
OFL	115
Prophoto RGB	15
RGB	12
RGBA	16
sRGB	15

가

가독성	10
계층 그리드	64
그리드 시스템	64

나

난색	12
내비게이션	21
네거티브 기법	66
뉘앙스	21

다 – 라

다단 그리드	64
레이아웃	64
로고	25

마

먼셀 20 색상환	13
먼셀 표색계	11
메타포	21

명도	10
모듈	64
모듈 레이아웃	68
모티브	159
무채색	11

바

바디	66
배색	18
보더	160
보색	13

사

색 관리	14
색상 대비	18
색상환	13
색 재현율	14
색조	20
심볼	25

아

아이덴티티	22
아이콘	118
아이콘 폰트	118
오스트발트 24 색상환	13
온도감	12
웹 안전 색	16
웹 폰트	116
인포그래픽	163
일관성	56

자

저작권	115
전체 레이아웃	66

주제	21
중성색	12

차

채도	11
채도 대비	11

카

캘리브레이션	14
콘셉트	21

타 – 파

톤	11
폰트 패밀리	115
푸터	66

하

한색	12
햄버거 메뉴	67
헤더	66
화면의 리듬감	71